楚浮電影課

LA LEÇON DE CINÉMA
DE FRANÇOIS TRUFFAUT

Bernard Bastide
Jean Collet
Jérôme Prieur
José Maria Berzosa

LA LEÇON DE CINÉMA
DE FRANÇOIS TRUFFAUT

Bernard Bastide
Jean Collet
Jérôme Prieur
José Maria Berzosa

LA LEÇON DE CINÉMA
DE FRANÇOIS TRUFFAUT

Bernard Bastide
Jean Collet
Jérôme Prieur
José Maria Berzosa

LA LEÇON DE CINÉMA
DE FRANÇOIS TRUFFAUT

Bernard Bastide
Joan Collet
Jérôme Prieur
José Maria Berzosa

LA LEÇON DE CINÉMA
DE FRANÇOIS TRUFFAUT

Bernard Bastide
Jean Collet
Jérôme Prieur
José Maria Berzosa

LA LEÇON DE CINÉMA
DE FRANÇOIS TRUFFAUT

Bernard Bastide
Jean Collet
Jérôme Prieur
José Maria Berzosa

貝納德・巴斯蒂德 —— 編者

尚・科萊 × 傑洛姆・普里攸 × 喬塞・馬里亞・貝爾索薩 —— 訪談

李沅洳 —— 譯者

楚浮電影課 ——————————

FRANÇOIS

鏡頭前的電影工作者 —— UN CINÉASTE FACE À LA CAMÉRA.............................007

淘氣鬼 —— LES MISTONS.............................025

四百擊 —— LES QUATRE CENTS COUPS.............................039

槍殺鋼琴師 —— TIREZ SUR LE PIANISTE.............................053

夏日之戀 —— JULES ET JIM.............................071

軟玉溫香 —— LA PEAU DOUCE.............................089

華氏 451 度 —— FAHRENHEIT 451.............................101

黑衣新娘 —— LA MARIÉE ÉTAIT EN NOIR.............................119

偷吻 —— BAISERS VOLÉS.............................131

騙婚記 —— LA SIRÈNE DU MISSISSIPI.............................137

野孩子 —— L'ENFANT SAUVAGE.............................147

婚姻生活 —— DOMICILE CONJUGAL.............................159

兩個英國女孩與歐陸 —— LES DEUX ANGLAISES ET LE CONTINENT.............................165

TRUFFAUT

美女如我 —— UNE BELLE FILLE COMME MOI...173

日以作夜 —— LA NUIT AMÉRICAINE...179

巫山雲 —— L'HISTOIRE D'ADÈLE H..195

零用錢 —— L'ARGENT DE POCHE...205

痴男怨女 —— L'HOMME QUI AIMAIT LES FEMMES.....................................215

綠屋 —— LA CHAMBRE VERTE...225

愛情狂奔 —— L'AMOUR EN FUITE...249

最後地下鐵 —— LE DERNIER MÉTRO..257

鄰家女 —— LA FEMME D'À CÔTÉ...275

「小職員的生活」 —— « UNE VIE DE BUREAUCRATE ».................................283

文獻目錄 —— BIBLIOGRAPHIE...308

電影作品 —— FILMOGRAPHIE...318

致謝 —— REMERCIEMENTS..357

鏡頭前的電影工作者

當一位前影評人接受三位預備將他逼問到底的影迷採訪時，會發生什麼事？當一位仍在拍片的偉大電影工作者發現自己身處鏡頭的另一邊，並同意探索他（幾乎）所有的作品時，會發生什麼事？

1981 年 7 月，時年四十九歲的前電影記者法蘭索瓦・楚浮（François Truffaut）已經拍了二十一部電影，他在喬塞・馬里亞・貝爾索薩的攝影機前回答了尚・科萊與傑洛姆・普里攸的提問。有鑑於他與科萊的交情，科萊審視並

評論了他所有電影的片段。科萊說明，在這個過程中，楚浮「以一種審慎明確的態度來談論他自己的作品，彷彿這是另一個人的電影。他像觀眾一樣評斷銀幕上發生的事情，沒有陷入大眾不關心的理論及一般看法的窠臼中」[1]。這堂專門討論楚浮的精彩《電影課》於 1983 年分成兩個部分在 TF1 播出，而我們邀請各位在本書中探索的是這堂課從未公開的加長版。

這項計畫是科萊發起的。在 1981 年的時候，這名身兼散文家及未來大學教授的記者可能是最了解楚浮電影作品的人之一。自 1960 年代初期起，他就在多份刊物上發表了許多跟楚浮有關的文章、隨筆及訪談，從雜誌《電影筆記》（Cahiers du cinéma）到週刊《電視全覽》（Télérama）皆有。1976 年，他成為第一位受到羅蘭·巴特（Roland Barthes）符號學的啟發而通過博士論文答辯的人，這篇論文隨後以《論楚浮的電影》（Le Cinéma de François Truffaut，Lherminier，1977）之名出版。1984 年，楚浮過世後，他撰寫了一部真正「介紹楚浮的電影與其所有影片」[2]的新專書，並以《楚浮》（François Truffaut，Lherminier，1985）這個簡潔的書名出版。

但是，在成為這名電影工作者的專家之前，科萊就已經非常景仰這位當時只是一名愛影成痴的記者。更確切地說，這名記者於 1950 年代與《電影筆記》的同好，亦即

夏布洛（Claude Chabrol）、希維特（Jacques Rivette）、
侯麥（Éric Rohmer）等人「發明了採訪電影工作者的新
聞慣例」[3]。這個慣例在與懸疑大師希區考克（Hitchcock）
的長時間交流中獲得滋養，並隨著《希區考克的電影觀》
（*Cinéma selon Hitchcock*，Robert Laffont，1966）出版
而臻至完美。科萊寫道：「在這些對話中，討論的不是希
區考克的假設性訊息，而是技術訣竅。楚浮從不問您想表
達什麼？而是問您想做什麼？還有您怎麼做？」[4]

　　這本書在世界各地皆有翻譯，影響之大，啟發眾多
電影記者與歷史學家。1977 年年底，科萊向楚浮提議
寫一本採訪他的書，但立刻被拒絕[5]。幾年後，也就是

1.　　Jean Collet，〈楚浮電影課〉（« La Leçon de cinéma : François Truffaut »），
　　　新聞資料，1983。

2.　　Jean Collet、Philippe Roger（主編），《散場後》（*Après le film*），
　　　Aléas，1999，頁 28。

3.　　Jean Collet，〈道德問題〉（« Une affaire de morale »），in Jean-Luc
　　　Douin（主編），《新浪潮 25 年後》（*La Nouvelle Vague 25 ans après*），
　　　Éditions du Cerf，1983，頁 46。

4.　　同上。

5.　　1977 年 12 月 31 日科萊致信楚浮，後者於 1978 年 1 月 16 日回覆，法國
　　　電影資料館／楚浮收藏（La Cinémathèque française/Fonds François
　　　Truffaut）。

1980 年，科萊一晉升為法國國家視聽研究院（INA）院長 [6] 的節目策劃顧問，就重拾原本的計畫並將其改成視聽媒體的模式。「法國國家視聽研究院剛製作了一系列（由蜜德蕾‧克拉里〔Mildred Clary〕製作）名為《音樂課》（*La Leçon de musique*）的節目，主要談論音樂創作。我就與普里攸共同提議製作《電影課》（*La Leçon de cinéma*），他是《新法蘭西評論》（*Nouvelle revue française*，NRF）的評論家，也是已經與本院有一定關係的傑出影迷 [7]。在這一個小時的節目裡，我們會專門介紹一位電影工作者（導演、演員、編劇、攝影指導、剪輯師、技術人員等等）……。這次我們就有正當理由請楚浮本人上場，扮演希區考克的角色來接受我們的提問。」[8]

一個著名的範例

這一次，科萊的靈感來自另一個著名的範例，那就是珍妮娜‧巴贊（Janine Bazin）與安德烈‧拉巴特（André S. Labarthe）的電視影集《我們這個時代的電影工作者》（*Cinéastes de notre temps*，1964-1972），這部影集首創在電視上進行電影闡釋。楚浮大概是為了紀念其精神之父安德烈‧巴贊（André Bazin），欣然參與了這一系列

中的《楚浮或批判精神》（*François Truffaut ou l'Esprit critique*，1965）及《楚浮，十年十部電影》（*François Truffaut, dix ans dix films*，1970）這兩集節目，兩集皆由他認識且欣賞的評論家尚—皮耶·夏提耶（Jean-Pierre Chartier）[9]執導。科萊坦承：「這兩集在電視上播出後，我只看過一次。做完《電影課》後，我有機會重溫，並意識到它們在不知不覺中影響了我們向楚浮出示的電影片段選擇。」[10]至於《電影課》的製作背景則有點特別。這個節目由法國國家視聽研究院製作，但預定在 TF1 播出。為何會有這樣一個「伙伴關係」？1974 年，法國廣播電

6. 加布里耶爾·德·布羅格里（Gabriel de Broglie），1979 年至 1981 年擔任法國國家視聽研究院院長。

7. 事實上，當時普里攸已經在國家視聽研究院全職工作了四年或五年，並即將出版《白晝之夜，電影評論集》（*Nuits blanches, essais sur le cinéma*，Gallimard，1980）。

8. Jean Collet，〈電影課〉（« Lektion in Kino »），《楚浮先生，您是怎麼做到的？》（*Monsieur Truffaut, wie haben Sied as gemacht?* VGS，Koln，1991）的序言，《電影課》的德文版。

9. 這是尚—路易·塔勒奈（Jean-Louis Tallenay，1919-1978）的筆名，他是週刊《電視全覽》的前身《廣播—電影—電視》（*Radio-Cinéma-Télévision*）的共同創立者，楚浮曾於 1953 年至 1954 年與他合作。

10. Jean Collet，〈電影課〉，同前註。

視局（ORTF）被廢除後，國家視聽研究院接手了自此不再由三家電視台負責的三大任務：檔案的保存、專業的培訓、視聽創作與研究。由皮耶‧謝佛（Pierre Schaeffer）創立的前法國廣播電視公司（RTF）研究單位被國家視聽研究院吸收。同時有一個部門負責自主自由製作各電視台有義務播放的「專題」節目，其共同主任克勞德‧吉薩（Claude Guisard）負責製作由三家公共電視台「委託」與資助的創作暨研究節目，每年同樣最高達三十個小時[11]。《電影課》屬於第二種狀況。1980 年，楚浮原則上同意拍攝《電影課》，這是一個 52 分鐘長的訪談節目，穿插了他的電影片段。但是，該委託哪位導演來執導？科萊寫道：「在我們看來，如果楚浮能自己選擇，他會更為自在。事實上，貝爾索薩[12]就是他推薦的。理由令人吃驚。貝爾索薩是 1970 年代法國重要的電視紀錄片導演之一，他剛拍完四部有關智利軍事獨裁時代的影片《智利印象》（*Chili impressions*）[13]。他設法與軍政府的領導人交談，是法國唯一一個成功讓皮諾切特將軍（général Pinochet）接受電視訪談的人⋯⋯。楚浮看過這些影片而且給予好評。他半認真半開玩笑地向我解釋：『如果貝爾索薩知道如何讓皮諾切特說話，他就能成功讓我說點什麼⋯⋯』。」[14]

　　1981 年年初，《最後地下鐵》（*Dernier Métro*）大獲好評，並獲得十二項凱薩獎提名，這讓一切突然有了改

變。楚浮寫信給科萊道：「我不能在此時此刻製作關於我的作品的節目。我必須讓媒體忘記我，所以在 1982 年之前，我都不能在電視上出現。」[15] 次月，科萊再度提出要求，這一次他成功了。楚浮同意在四月至五月拍完新片《鄰家女》（*La Femme d'à côté*）後抽出時間。「所以我們可以考慮在 6 月 15 日至 7 月底之間製作您的節目⋯⋯。不需要安排在電影發行的月份播出[16]。為了不要看起來像是在打廣告，我們可以計畫讓節目在今年晚一點的時候播出。」[17]

　　出乎眾人意料，身為拉丁裔的貝爾索薩選擇了一個略

11.　作者與國家視聽研究院創作暨研究節目主任（1974-1999）吉薩的訪談，2020 年 12 月 10 日。

12.　移居法國的西班牙電視導演（1928-2018）。

13.　這四部影片的標題分別是：〈總統先生〉（« Monsieur le président »）、〈致將軍們的幸福〉（« Au bonheur des généraux »）、〈直到右翼的盡頭〉（« Voyage au bout de la droite »）、〈聖地牙哥的消防員〉（« Les pompiers de Santiago»）。

14.　Jean Collet，〈電影課〉，同前註。

15.　1981 年 1 月 9 日的信件，法國電影資料館／楚浮收藏。

16.　《鄰家女》於 1981 年 9 月 30 日上映。

17.　1981 年 2 月 26 日楚浮致信科萊，法國電影資料館／楚浮收藏。

帶冉森教派（janséniste）風格的場景（譯註：意指風格簡約、嚴肅）。科萊解釋道：「帶著罕見的誠實和謙遜，他決定以不帶任何導演效果的方式來拍攝楚浮。他會在一個真正的放映室裡，獨自坐在一把扶手椅上看這些影片。只會有一個固定鏡頭，足夠寬敞，不會影響到他，鏡頭不會改變。沒有促鏡，沒有反拍鏡頭。我們的提問將以畫外音的形式呈現。我們不會被看到。」[18]另一方面，這個節目的三位共同製作者可以在畫外輪流自由提問。

1981 年 5 月 10 日，密特朗（François Mitterrand）當選法國總統，很快就引發各電視台董事長永無止盡的更迭。不久之後，楚浮寫信給科萊道：「我回到巴黎了。《鄰家女》已經裝在片盒裡，還有兩名出色的演員。如果您們／我們的電視節目規劃在新總統上任後仍有效，我隨時都有空。」[19]

節目的拍攝最終於 1981 年 7 月進行，就在國家視聽研究院位於馬恩河畔布里（Bry-sur-Marne）的放映室裡，連續花了兩天的時間。科萊寫道：「沒人預料到的是，原本身體就不好的楚浮才剛接受了一個非常重大的牙科手術。但根據我們對其專業態度的了解，他果然拒絕更改拍攝日期。那兩天對他來說很漫長，他極為痛苦，卻成功地沒有表現出來。」[20]再者，楚浮因拍攝《鄰家女》而心力交瘁，這部片子喚醒了他心中一段從未癒合的舊

愛情事陰影。

簡潔的選擇

　　觀看節目時，首先令人印象深刻的是布景的簡潔和設備的簡單。楚浮穿著襯衫、打上領帶，穩穩地位在銀幕中央，他坐在一張巨大的黃色皮革扶手椅上，輪流回答隱形對話者的問題，或是即席評論他的電影片段。他要求要能讓他感到驚訝，不想事先知道他必須對哪些片段做出回應。這種即興反應是這場「遊戲」（jeu）的一部分。

　　令人著迷的是，楚浮力圖以電影的語言來回應，並拒絕採取全知電影工作者的姿態，那種人會滔滔不絕地斷言真理和確定的事。相反地，他會大聲反思，試圖以一系列逐漸逼近的方式來探索確切的表達。「我不知道……我無法跟您說什麼……五年前我一定會用不同的方式回答您

18.　　Jean Collet，〈電影課〉，同前註。

19.　　1981 年 5 月 25 日楚浮致信科萊，法國電影資料館／楚浮收藏。

20.　　Jean Collet，〈電影課〉，同前註。

的問題，而且五年後我也會有不同的回答……。」他忠於自己一貫的作風，沒有在貝爾索薩的鏡頭前講什麼理論，而是謙遜地分析並解釋他的作法，逐步揭露他的執導和電影書寫原則：他對文學闡述（《夏日之戀》〔*Jules et Jim*〕）及「未完成式小說」（《槍殺鋼琴師》〔*Tirez sur le pianiste*〕）的偏好、他對黑幫人物或制服人士的唾棄（《華氏 451 度》〔*Fahrenheit 451*〕）、他樂於指導孩童（《四百擊》〔*Les Quatre Cents Coups*〕、《零用錢》〔*L'Argent de poche*〕）以及放大影像的時間性（《軟玉溫香》〔*La Peau douce*〕）。他刻意拒絕這類節目中固有的自滿，相反地，他對自己的電影提出了批判性的解讀：《夏日之戀》是「變調」的結果、《黑衣新娘》（*La mariée était en noir*）「極度缺乏攝影的神祕感」、他「很難從正面的角度去思考」《愛情狂奔》（*L'Amour en fuite*）……。觀看《騙婚記》（*La Sirène du Mississipi*）時，楚浮因畫外聯想——與女主角的痛苦分手——而失控，展現出令人震驚的冷酷，讓人想起他在雜誌《表演藝術》（*Arts-spectacles*）中的激烈抨擊[21]。當他看到路易和茱莉下船後第一次相遇時，他大叫：「我覺得這場戲真的很可怕、很嚇人。不，真的，現在我不會再這麼做了！一切都糟透了！」

拍攝結束後，科萊非常興奮。「貝爾索薩會跟您說，

我們對這個節目的毛片有多滿意。我已經獲得法國國家視聽研究院和 TF1 的同意，製作兩集各長達一個小時的節目。一切都會很好。」[22] 至於楚浮，他則要審慎得多了。他寫信給科萊道：「我很懊悔同意了這個節目，特別是在身體和精神狀況不佳的情況下拍了這個節目。我不想要看毛片，也不想讀逐字稿，但是為了遵守我的承諾，我會幫您到最後。」[23]

當時電影工作者楚浮已經變成獨立製片人楚浮，他帶領多年前創立的出品公司「馬車影片」（Les Films du Carrosse）製作或聯合製作他的電影，有時也製作他欣賞的某些電影工作者的電影。因此，他的公司成為電影片段版權的談判對手，這類談判很艱難，但這種片段版權在電影紀錄片預算中的份額是不可忽略的。楚浮意識到經濟上的利害關係，在這方面的態度十分強硬。「我不會對每分鐘 5000 法郎的約定價格做出讓步，即使是我擁有版權的

21. 參見 François Truffaut、Bernard Bastide（主編），《表演藝術編年史，1954-1958 年》（Chroniques d'Arts-spectacles 1954-1958），Gallimard，Paris，2019。

22. 1981 年 7 月 28 日科萊致信楚浮，法國電影資料館／楚浮收藏。

23. 1981 年 8 月 5 日楚浮致信科萊，法國電影資料館／楚浮收藏。

那些電影也不行，因為馬車影片的開銷很大，而這個合理給付電影片段的政策是電影與電視之爭的一部分。」[24] 至於其他片段的談判則持續了數個月之久，因為必須直接與擁有楚浮部分電影版權的美國公司進行磋商，有時甚至讓身兼作者與導演的楚浮感到惱火。「我給哥倫比亞影業（Columbia）捎了個信息，要求《美女如我》（*Une belle fille comme moi*）的授權（1 分 31 秒）。另一方面，關於《日以作夜》（*La Nuit américaine*），我不能要 5 分 59 秒（不能說要 6 分鐘！），因為我幾乎可以確定他們會拒絕。」[25]

「（1982 年）九月初，您就終於可以看到這些折磨的結果」，貝爾索薩在信中如此告訴楚浮[26]。但事實上要等到十二月，整個混音才會完成。科萊寫信向楚浮道：「上週，我終於看到貝爾索薩這兩集電視節目，我們會將它們委託給 TF1。我很遺憾遭逢『變革』衝擊的國家視聽研究院無法讓這些節目盡早播出⋯⋯。您隨時都可以觀看，無論是放在布里的原始錄影帶（2 英吋寬），還是 3/4 英吋寬的拷貝錄影帶（品質不是很好，但或許可以避免打擾到您）。」[27] 但楚浮藉口他「騰不出時間來看節目」[28]，又把事情拖延下去。1983 年 4 月，就在節目播出前一個月，他終於決定在自己的辦公室裡觀看節目的拷貝版。出乎預料之外，他顯得熱情洋溢。「我為 1) 我的懷疑、2) 我拖著沒看《電影課》而感到萬分抱歉。這個節目很棒，貝爾

索薩拍得很好，片段的選擇是 OK 的，而且看不出來我做了牙齦手術；有的時候，我甚至以為我看起來討人喜歡又聰明伶俐！」[29]

我們要如何解釋這個突如其來的大逆轉？科萊解釋道：「拍完後，楚浮應該是認為自己表現得不好。他害怕看到自己並推遲了這個時刻。當他克服了這道關卡，他就能一如既往地誠實說出自己的想法，並承認自己過於恐懼。」[30]

延遲播出

拍完兩年後，這項計畫終於要結束了。科萊解釋道：「本應播出《電影課》的 TF1 是迫於壓力才同意的，因為

24.　同上。

25.　1983 年 2 月 5 日楚浮致信科萊，法國電影資料館／楚浮收藏。

26.　1982 年 8 月 21 日貝爾索薩致信楚浮，法國電影資料館／楚浮收藏。

27.　1982 年 12 月 14 日科萊致信楚浮，法國電影資料館／楚浮收藏。

28.　1983 年 2 月 5 日楚浮致信科萊，法國電影資料館／楚浮收藏。

29.　1983 年 4 月 5 日楚浮致信科萊，法國電影資料館／楚浮收藏。

30.　Jean Collet，〈電影課〉，同前註。

國家視聽研究院的每部作品都會被先入為主地認定過於知識性。《電影課》最後排在 1983 年 5 月 5 日至 12 日——坎城影展期間——的晚上 10 點 15 分播出。」[31] 每一集的標題都引述楚浮的一句話：第一集從《淘氣鬼》（*Les Mistons*，1958）到《美女如我》（1972），標題是「我再也不想看我的電影了」。第二集從《日以作夜》（1973）到《鄰家女》（1981），標題是「我只能看我在《日以作夜》之後拍的電影」。第一集的收視率是 6.7%，第二集是 3.3%。

至於平面媒體則佳評如潮。對吉伯特·薩拉查斯（Gilbert Salachas）來說，「這不是——幸好如此！——一堂有術語教學意義的電影課。法蘭索瓦·楚浮像一名工匠般談論自己的作品。他總是表達得很清楚、很有智慧，而且他擁有在電視上極罕見的親切與溝通天賦」[32]。貝納德·勒梭（Bernard Le Saux）則認為「楚浮教授的課一開始似乎有點嚴肅。然而，在不知不覺中……我們最終被迷住了，被這個讓人不由自主地想到輕柔的室內樂的楚浮作品所撫慰」[33]。只有少數的楚浮殿堂捍衛者例如傑洛姆·東內何（Jérôme Tonnerre），他們持保留態度，尤其是對科萊的選擇。「他那本《論楚浮的電影》的思維敏銳度至今仍參差不齊。正因如此，科萊可能不會是理想的對話者。在此，他僅滿足於探索眾所周知的部分。如果選擇

一個更『憨厚』的提問者，例如貝納德・畢佛（Bernard Pivot），一定能引導發現新的線索、祕密的死巷子。」[34]

　　有鑑於這個重大勝利，製作群希望在這門《電影課》後，還能有許多其他類似的節目。但天不從人願！「只有奈斯特・阿曼卓斯（Nestor Almendros）與楚浮作伴[35]。TF1跟國家視聽研究院一樣放棄了。我們必須為他們辯護，因為在電視上播放電影片段所費不貲。」[36]

　　楚浮於1984年驟逝，讓這堂《電影課》成為遺作，至今在平面媒體或出版界中仍是無可比擬的。在沒有重

31.　同上。

32.　〈楚浮的電影課〉（« La Leçon de cinéma de Truffaut »）：薩拉查斯彙整的資料，週刊《電視全覽》，1983年5月4日。

33.　Bernard Le Saux，〈楚浮教授的課〉（« La Leçon du Professeur Truffaut »），《新文學》（Les Nouvelles littéraires），1983年5月5日。

34.　Jérôme Tonnerre，《電影》雜誌（Cinématographe），n° 89，1983年5月，頁77。作者現在是一名編劇，他在15歲的時候遇見楚浮，並在《小鄰居》（Le Petit Voisin，Calmann-Lévy，1999）裡描述了與這名電影工作者的友誼。

35.　《阿曼卓斯的電影課》（La Leçon de cinéma de Nestor Almendros）於1983年5月25日晚間10點5分在TF1播出。

36.　Jean Collet，〈電影課〉，同前註。

播 [37] 或 DVD 版本的狀況下——因為電影片段的成本過高——影視節目很快就化身為書籍，這是對「古騰堡星系」（譯註：意指印刷業）的終極諷刺。在製作檔案中，有個手寫註記指示：「將（檢測）腳本送給這兩人：慕尼黑的羅伯・費雪（Robert Fischer）、米蘭的魯齊・史博奇利（Luigi Sponzilli）」。前者是楚浮著作的德語特約譯者，後者是義大利蒙達多利出版社（Mondadori）的主編。在這兩人當中，只有費雪完成了這項計畫。他以 *Monsieur Truffaut, wie haben Sie das gemach?* [38] 為標題，出版了一本非常棒的專書，裡面收錄了楚浮談話的完整抄錄，並附上科萊的原始序言。

儘管經過多次嘗試，但是近二十年後，仍舊沒有法文版問世。2020 年 5 月，正當在準備楚浮的文學通信時，我與普里攸相互通信。在一封信中，他突然想到這部《電影課》，他是當時的三名製作者之一，也是如今僅存的一位。多虧有他，我們很快就取得了存放在當代出版紀念研究中心（IMEC）的 230 頁原始打字稿，內容包含了訪談的完整檢測，這份材料比電視上播放的 64 分鐘及 57 分鐘的剪輯片更長、更詳細。這份材料重新整理後，閱讀起來更為流暢，但始終尊重這名電影工作者的靈感、步調和思想，現在要邀請大家探索的正是這份材料。正值出版界對楚浮的作品重新燃起興趣之際，而這是自他去世之後前所

未見的景象（書籍和盒裝 DVD 的出版、在 Netflix 上播放
等等），這堂《電影課》就像一種回春療法，能讓我們回
歸楚浮的高明見解之根源。

貝納德・巴斯蒂德

2021 年 8 至 9 月

37. 除了一個有名的例外，那就是 1999 年在英國文化頻道 Channel 4 上播出、
　　附有英文字幕的 55 分鐘刪減版。

38. 字面意思是「楚浮先生，您是怎麼做到的？」這個標題是仿德文版的
　　Hitchcock/Truffaut, Mr. Hitchcock, wie haben Sie das gemacht？（譯註：
　　《希區考克的電影觀》德文版），由 Wilhelm Heyne Verlag 出版社於 1993
　　年以平裝版形式出版。

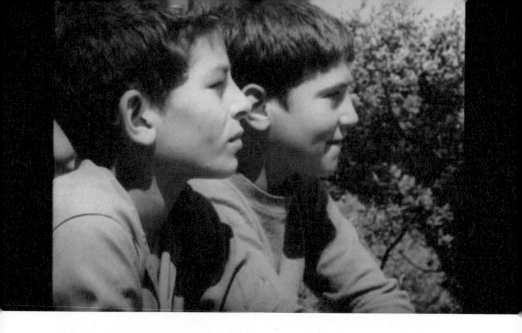

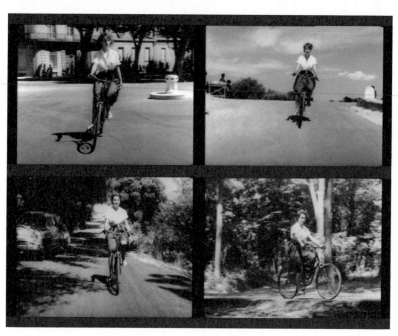

楚浮道:「我拍孩子們的時候很自在……。」Daniel Ricaulx 與 Dimitri Moretti（飾淘氣鬼們）正在觀察貝娜特（貝娜黛特・拉封〔Bernadette Lafont〕飾），後者在尼姆的街道上騎著腳踏車，接著往加爾橋（pont du Gard）而去。

1957

LES MISTONS

《淘氣鬼》

短片

> 既是一部無意識的片子，
> 也是一部發現電影的片子。

—— 儒弗的姐姐太漂亮了。我們實在受不了。她騎車的時候總是裙擺飛揚，而且當然沒有穿襯裙。

—— 貝娜黛特對我們來說是一個誘人的發現，蘊含了我們如此多的晦澀幻想和隱密想像。她喚醒了我們。她開啟了我們內心璀璨性感的來源。

- **您這部短片《淘氣鬼》的影像還附上非常文學性的旁白。您認為您的電影事業是從這第一部影片開始建立起來的嗎？**

　　但旁白不是出自於我，而是莫理斯‧龐（Maurice Pons）。這部影片改編自《處女作》選集（*Virginales*）[1]裡一篇名為〈淘氣鬼〉的短篇小說。這篇文章我可以接受，雖然我現在覺得它太矯揉造作了。我們總是要承擔我們往昔做過的事⋯⋯當我們一無所知的時候，我們會嘗試很多事情，以便看看會發生什麼事。在這部影片裡，這些移動的腳踏車鏡頭是很討人喜歡的。當我們這樣拍攝時，我們知道一切都會很好：這是電影和交通工具之間的美好協調。只要影像裡有某個東西在前進——無論是汽車、火車或腳踏車——我們就知道它的移動將成為影片總體發展的一部分。問題是我們不能整整一個半小時都在拍腳踏車。我們遲早都必須講點故事，就像大家說的，要「製造劇情」。對我來說，《淘氣鬼》既是一部無意識的片子，也是一部發現電影的片子。這就是為何我現在不太喜歡重看這部片子的原因⋯⋯。

- **我們要如何學習拍電影？而您，您是怎麼學會拍電影的？**

　　我想應該是什麼都去試，然後，接著就是試著去理解

為什麼這樣不行。這時我們就會跟自己說：原來應該要這樣或那樣做的。原來應該要往後退、把鏡頭留在某個人身上。原來應該要在室內而不是在室外拍。原來應該要在晚上拍，而不是在白天拍……。透過不斷的自我批判，我們可以打造一套能協助前進的規則。但是，在拍《淘氣鬼》的時候，這套規則還沒有打造出來。完全沒有。

• **正是從這個「什麼都去試」開始，您成功拍出了《四百擊》，這是您的第一部長片，取得了商業上的成功……。**

可以確定的是，《淘氣鬼》的經驗有助於拍攝《四百擊》。《淘氣鬼》片長 25 分鐘，講的是尼姆（Nîmes）五個小孩騷擾一對情侶的故事。所以我一下子拍情侶的戲，一下子拍五個小孩的戲。有時則是兩個一起來。例如當我們在同一個影像中見到孩子們在煩這對情侶的時候。很快地，我就發現拍情侶讓我感到無聊，但是我拍孩子們的時候很自在。我也意識到孩子們的行為幾乎就能構成一個獨立的主題，這個主題總之就是比另一個還要好。因此，《淘

1. Julliard 出版社，Paris，1955。再版，Christian Bourgois 出版社，Paris，2001。

氣鬼》的經驗鼓勵我將《四百擊》的劇本集中在主要的孩童安端·達諾（Antoine Doinel）和他的朋友雷內（René）身上，並決定將大人留在背景裡。我的看法是，《四百擊》並沒有什麼革命性的東西，只是跟之前的法國電影比起來，它正好是新的。在這些法國電影裡——除了尚·維果（Jean Vigo）的《操行零分》（*Zéro de conduite*）——我們的興趣永遠都集中在一位名演員身上：《沒戴頸圈的丟失狗》（*Chiens perdus sans collier*）[2] 裡的尚·蓋賓（Jean Gabin）和那些少年犯、《強盜大佬》（*Le Grand Chef*）[3] 裡的費南代爾（Fernandel）和被綁架的小孩等等。在所有這些電影裡，佔據銀幕主位的都不是小孩，而是大人。

- **此外，我們看到孩子們一邊撕下尚·戴蘭諾的《沒戴項圈的丟失狗》海報，一邊哼著「沒有狗的丟失項圈……」為什麼您要攻擊戴蘭諾？**

我實在不知道……這是很幼稚的行為，就像我們初出茅廬時經常會做的那樣！那部電影裡有很多東西激怒了我，我還在《表演藝術》上發表了一篇非常負面的評論[4]。文章出版後，我收到很多讀者的來信：有的為我辯護，其他則抨擊我。我對這部電影的主題特別敏感，因為我自己也曾待過少年輔育院……。

- **還有一些東西出現在《淘氣鬼》裡，而且之後不曾離開過您，那就是需要為電影配上畫外音、要有旁白……。**

這就是理論在銀幕上的圖像化，是我特別與希維特[5]都贊同的。我們指責當時的法國電影改編偉大的文學作品，例如小說《紅與黑》（*Le Rouge et le Noir*）、《肉體的惡魔》（*Le Diable au corps*）或《上帝需要人類》（*Dieu a besoin des hommes*）[6]，卻從不使用任何旁白。再說，這是當今電視在改編福樓拜（Flaubert）或斯湯達爾時常

2. 尚‧戴蘭諾（Jean Delannoy）的電影（1955），改編自吉伯特‧塞斯博朗（Gilbert Cesbron）的小說。

3. 亨利‧維納伊（Henri Verneuil）的電影（1959）。

4. 楚浮認為，這部電影「並不是一部失敗的片子，而是依某些規則而犯下的重罪」，《表演藝術》，no 541，1955 年 11 月 9-15 日。重新收錄於《表演藝術編年史，1954-1958 年》，Gallimard，Paris，2019。

5. 影評人暨電影工作者（1928-2016）。楚浮於 1949 年在巴黎第十四區的帕納斯影音工作室（Studio Parnasse）認識他，並立即將他視為「最好的朋友」。

6. 這三部電影，前兩部由克勞德‧奧東－拉哈（Claude Autant-Lara）執導，第一部改編自斯湯達爾（Stendhal），第二部改編自雷蒙‧哈迪格（Raymond Radiguet，1947），第三部電影的導演是尚‧戴蘭諾，改編自亨利‧蓋菲萊克（Henri Queffélec，1950）。

會做的 [7]。「尤其不要有旁白，電視觀眾會覺得無聊！」但事實上，特別是在電視上，旁白就像是作者直接與觀眾分享內心話。有一種偏見——而且今日仍然常見——認為當我們將一部文學作品裡的所有散文部分剔除，最後將它轉成某種戲劇形式——含有六十、九十或一百二十個場景——這樣會比表演場景和敘事場景交互輪替更能吸引電視觀眾。我不知道希維特現在是怎麼想的，但是我，至於我，我這三十年來對這件事的看法都沒有改變。如果我們必須改編一部文學作品——或許這比創作劇本更簡單、也更需要勇氣——我更希望能在影片中指出喜歡這部作品的理由。如果它的散文部分非常出色，例如忠實改編《肉體的惡魔》就是這種情形，那麼我認為有時就應該聆聽一下文本，哈迪格的文本有著非常詩意的意象，不可能轉化成對話。在 1950 年代，我們有自己喜歡的改編作品，它們基本上就是我們的典範——考克多（Jean Cocteau）及梅爾維爾（Jean-Pierre Melville）的《可怕的孩子們》（*Les Enfants terribles*）、布列松（Robert Bresson）的《鄉村牧師日記》（*Journal d'un curé de campagne*）——然後，作為對比的有小說改編的戲劇、奧亨許（Jean Aurenche）及波斯特（Pierre Bost）的電影……。

　　這大概就是《淘氣鬼》有旁白的原因。但是我們必須理解，這也與拍片方式有關。我們有一位來自蒙貝利耶

（Montpellier）的攝影指導[8]，他將他的攝影機設備借給我們，而我們選了這個故事，因為它完全是在戶外發生的。《淘氣鬼》沒有室內場景，故事發生在陽光底下，而且只要花底片的錢。最重要的是視覺效果：網球場、奔跑的孩子和騎腳踏車的女孩。我相信這些大致上就是拍攝這部影片的三項要素，這部片子長二十五分鐘，拍了大約十天[9]。

　　當時的計畫是將這個故事放入一部更長的影片裡，這部影片包含了五個與孩子有關的故事。再說，我相信其他幾個故事或多或少都已經寫好了，或是已經被扼要述出。但是拍攝《淘氣鬼》給我上了一課，讓我改變了方向，而且我更願意將這部片子視作一部短片。

7. 特別要提及的是馬塞爾‧克拉韋納（Marcel Cravenne）的《情感教育》（*L'Éducation sentimentale*），改編自福樓拜（1973），由尚－皮耶‧李奧（Jean-Pierre Léaud）主演；奧東－拉哈的《呂西安‧魯汶》（*Lucien Leuwen*）（電視影集，1974），改編自斯湯達爾，由布魯諾‧嘉赫桑（Bruno Garcin）主演。

8. 尚‧馬利奇（Jean Malige，1919-1998），《淘氣鬼》的攝影指導。

9. 楚浮美化了他的記憶：《淘氣鬼》拍攝於 1957 年 8 月 2 日至 9 月 6 日。參見 Bernard Bastide，《楚浮的淘氣鬼》（*Les Mistons de François Truffaut*），Atelier Baie，Nîmes，2015。

Raccords

× 1/ Gerard G.P. : " le premier que j'[...] ; je le [...]"

☐ 2/ Peur de Bernadette
 BN cri de Ricoulx

☒ ~~3/ Travelling latéral sur les [...] à Paris~~

☒ ~~4/ Belle que [...]~~

☒ ~~5/ [...] Robert sur Bernadette~~

× 6/ [...] de la grande scène

× 7/ G.P. améliorées " " " " Réfléchir à :

 A refaire : ~~1/ [...] Paris~~
 ~~et [...]~~
 1/ cri de Ricoulx ~~2/ [...] dans~~

× 2/ Travelling sur arènes etc... ☒ ~~3/ l'[...] arroso~~

☒ ~~3/ [...] passe~~

☒ ~~[...] retour à la [...]~~
 ~~[...]~~

 Et ralenti sur Ber

 A tourner

 1°/ 5 travell. [...] Bernadette

 2°/ le cinéma

 3°/ ~~Sortie du ciné. (sortie du cadre~~
 ~~par la)~~

 4°/ insert du gardien des arènes

拍攝《淘氣鬼》期間，楚浮列了要拍攝的銜接鏡頭，以及要重拍的不滿意場景。

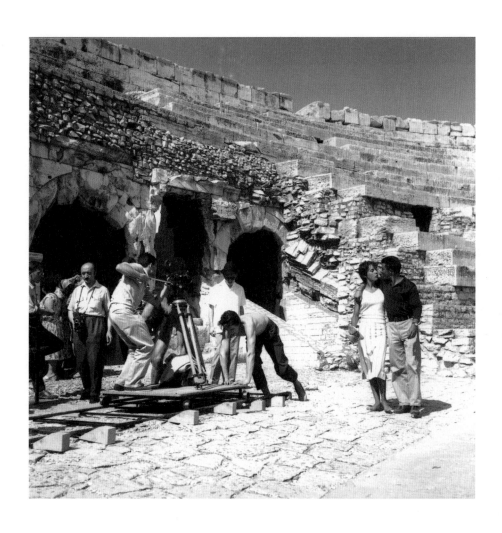

1957 年 8 月在尼姆的競技場拍攝《淘氣鬼》。楚浮道：「我想要避開人們的眼光。競技場很大，卻杳無人跡。」

從左到右：人稱「卡松」（Casan）的記者艾米里．卡薩諾瓦（Émile Casanova）、在攝影機後面的楚浮、戴著帽子的羅伯．拉許內（Robert Lachenay）、正在推移鏡頭的亞蘭．冉內爾（Alain Jeannel）、飾演情侶的貝娜黛特．拉封和傑哈德．布藍（Gérard Blain）。

1957年9月初，在尼姆的夏比特街（rue du Chapitre）與佩雷佛特街（rue de la Prévôté）的街角拍攝《淘氣鬼》（這場戲在剪輯時被剪掉了）。

從左到右：貝娜黛特·拉封（第二位）和傑哈德·布藍（第三位）。中間是三位「淘氣鬼」、屈膝的尚－路易·馬利奇（Jean-Louis Malige）、在鏡頭後面的尚·馬利奇以及在他後面的亞蘭·冉內爾、背靠著牆壁的楚浮，周圍是看熱鬧的尼姆居民。

- **不過，電影裡還是有一場在室內的戲⋯⋯。**

是的，為了拍這場戲，我們當時可能必須找一些照明。因此，銀幕上就出現了這些精心安排的鏡頭，這些鏡頭來自另一部電影，就是希維特的第一部短片《棋差一招》（*Le Coup du berger*）。我發現我那些影像呈現的雜亂無序，和突然出現的希維特那令人讚嘆、一切就緒的井然有序之間，形成了一個鮮明的對比⋯⋯。

但最重要的是，我在看《淘氣鬼》的時候，才察覺女主角叫做貝娜黛特·儒弗（Bernadette Jouve）⋯⋯然而，在我最新一部電影裡[10]，有一個關鍵角色也叫儒弗女士[11]。在稱呼這個角色的時候，我完全沒有意識到儒弗就是從這裡來的⋯⋯。

10.　《鄰家女》（1981），訪談期間尚未拍完。

11.　這個關鍵角色由維諾妮卡·席勒維（Véronique Silver）飾演。

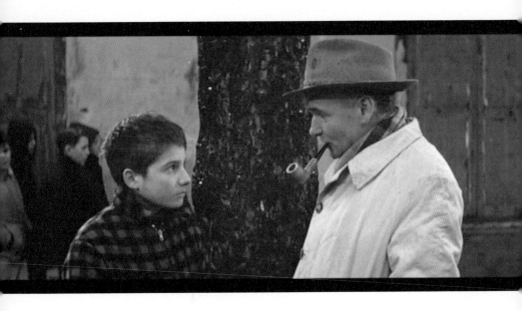

「她死了！」
安端・達諾（尚－皮耶・李奧飾）反駁他外號「小葉子」的法語老師（吉伊・德康布勒〔Guy
Decomble〕飾）。

1959

LES QUATRE CENTS COUPS

《四百擊》

> 這個小夥子，
> 也許在整部片子中都被拍得像是一隻動物，
> 但實際上卻是有良知、有自己的看法。

● **這或許是您第一次拍說謊的戲？**

很有可能。拍電影時，我們不會按時間順序來拍攝。《四百擊》所有的教室場景都是在拍攝末期才放在一起拍的。影片的其餘部分是以無聲方式拍攝，之後再進行後期錄音，但我相信這一系列在學校的場景都是在現場直接收音拍攝的，所以就更有趣了。但是，透過說謊這個劇情，

我猜您主要是想說拍攝的鏡頭數量？事實上，會有這次分鏡，是因為我幾週前犯了一個失誤，當時我在拍安端和他的朋友逃學，在克利希廣場（place Clichy）遇到他的母親與其情人這個橋段。這場戲剪輯得很糟。我們只有一個母親與情人擁吻的鏡頭，另一個是孩子們的鏡頭。安端看到他的母親，他拉著朋友的臂膀，快速走過行人穿越道。我想，當時我們在拍攝期間就已經開始剪接了，就像今日一樣。在剪輯台上，我應該是馬上就發現我沒有拍攝足夠的素材，尤其是我沒有將不同的要素充份分開來。所以我認為在克利希廣場那場戲後，再拍一場學校的戲會更好。我告訴自己：「這次要小心點！」

當時，我們是在沒有嚴格分鏡的狀況下拍電影的。我相信我所有的新浪潮伙伴都是這樣做的。這個故事在紙上的敘述方式有一點浪漫，只有等我們要拍攝時，才會決定要如何進行。幸好有像克利希廣場那樣的經驗，我知道我必須將影像按照我想要的順序簡單寫下來，這樣才能拍到足夠數量的鏡頭。我想這就是為什麼我認為說謊那場戲大概是正確的原因。

• **現在您會非常注意分鏡嗎？**

不，從來就不會。相反地，我更注重的是剪輯的概念。

我大概知道這些鏡頭要如何安排。

• **但是您不會像希區考克那樣繪製鏡頭？**

不，我從不繪製鏡頭……。

• **在說謊那場戲中，分鏡和維持懸疑狀態有關，不是嗎？**

是的，正是如此。擴大這個短暫動作持續的時間會更好，而且必須包含反應鏡頭。

• **您想讓更多的觀眾參與其中嗎？**

是的，我的想法是要引起大家的興趣，就像文學作品會連續使用幾個短句那樣。在這裡，由於選擇的軸線是依場景中的角色來決定的，所以視角不是來自外部，而是來自內部。因此，比起紀錄片形式的外部視角，觀眾更容易參與其中。我們在拍第一部片子時，發現光有真誠是不夠的。我們真誠地記錄我們想要記錄的東西：生活的景象，或是其他什麼的。我們記錄我們相信是真實的東西。接著，由於我們必須講述故事，我們會在某個時刻察覺，這個真實，我們還是得操作它並依序整理這些要素。有時候，我

們也必須割捨許多東西，才能更容易被理解。

- **藉由《四百擊》，您成為極少數能讓影評人和發行商都滿意的
 電影工作者。您是怎麼做到的？**

我相信這沒有什麼爭議：《四百擊》立即大受歡迎，
雖然它不是年度最賣座的電影。跟我們一起入圍坎城影展
的《黑色奧菲爾》（Orfeu Negro）[1]更受歡迎。從票房來
看的話，我相信《四百擊》正好介於《黑色奧菲爾》和《廣
島之戀》（Hiroshima mon amour）[2]之間，這是一部品
質很高的電影。我會指出這一點，是因為這終於表示我已
經處於這個也許就是我理想中的平均水準。

- **這是法國電影特有的狀況。對義大利或美國電影來說，品質不
 一定會伴隨著商業上的成功……。**

但是布列松的《鄉村牧師日記》或他的第一部電影《罪
惡天使》（Les Anges du péché）吸引了大批的觀眾……知
識界或影迷與一般大眾分離的現象是最近才有的。這個現
象只有十五年。我相信二十年前不是這樣子的。

- **您是有意要讓影迷和一般大眾都滿意嗎？您用什麼方法來做到**

這一點，還是您是出於本能這麼做的？

即使是在我還是影迷的時候，在我自己拍電影之前，我從未想過電影必須是為特定觀眾量身打造的。我喜歡不賣座的電影，例如《布勞涅森林的女人》（*Les Dames du bois de Boulogne*）或《可怕的孩子們》[3]。但是我發現它們與那些大受歡迎的電影如《烏鴉》（*Le Corbeau*）或《天堂的孩子們》（*Les Enfants du paradis*）[4]有相同的性質。我從沒想過這是另一種類型的電影……。

- **您非常關注故事的清晰度嗎？**

是的，當然，因為電影是一門無意中就會搞混的藝

1. 馬塞爾·卡謬（Marcel Camus）執導的法國—巴西電影（1959），勇奪 1959 年第十二屆坎城影展金棕櫚獎。

2. 亞倫·雷奈（Alain Resnais）執導的法國片，是根據瑪格麗特·莒哈絲（Marguerite Duras）的劇本拍攝的（1959）。

3. 第一部由布列松執導，改編自狄德羅（Denis Diderot）的小說（1945），第二部由梅爾維爾執導，改編自考克多的小說（1950）。

4. 分別由亨利－喬治·克魯佐（Henri-Georges Clouzot）（1943）和馬塞爾·卡內（Marcel Carné）（1945）執導。

術。我舉個例子：當我們在同一個屋子裡連續拍好幾天，一天又一天，光線都會不一樣。週一拍的這棟房子到了週三似乎不一樣了。再說，如果我們不太注意房子的形狀，或者影片中有兩棟我們沒有仔細區分的房子，就會搞混。

所有我們可以規劃或可以想到的，就必須弄出來，因為不管怎樣，都會出現意想不到的混淆。

- **但是您讓人欽佩的，是您向大眾提供了必要信息，卻從未將他們當成傻瓜……。**

我當然希望不要……。

- **當我們給太多訊息時，有時會變成煽動……。**

　　我有時也會這樣，或許不是煽動，而是呈現出太沉重的東西或天真幼稚。在影片開始的十五分鐘內，我們往往想要解釋很多事，而這些事本來也許會以其他方式被理解。但是我並沒有特別努力往這個方向走。這只是因為我無法理解其他人的電影。我總是要拉個人陪我去看電影，因為我自己一個人會看不懂劇情。我會搞混所有會搞混的東西。同時，我對這些過於艱澀的情節也很苦惱。我想要直接從一個非常強烈的場景來開始一部電影。但是我很難做到……。

安端·達諾（尚－皮耶·李奧飾）被逮捕後拍照。《四百擊》的劇照。

④

III Sexe etc...

* ~~Tu peux pouvoir la nuit ? Raconte mes son de me~~

* Est-ce que tu a déjà couché avec une fille ? Tu te masturbes la nuit ?

* Tes parents disent que tu es sournois et que tu mens tout le temps

心理醫生向少年安端提出的問題。楚浮的手稿。

安端·達諾（尚－皮耶·李奧飾）對這個問題感到尷尬，抬頭看向他的心理醫生。

——安端雙手緊握，坐在女心理醫生（畫外）前面。

心理醫生（畫外）：為什麼你不喜歡你母親？

安端：喔，因為我一開始是保母帶的。後來他們沒錢了，他們就把我帶
　　　到奶奶家⋯⋯然後是我奶奶，她老了，就這樣，她無法再照顧我了。
　　　所以我就回來我父母這邊，但是⋯⋯那時我已經八歲了！然後我發現
　　　我母親，她不太喜歡我⋯⋯她總是罵我，然後都是無緣無故的⋯⋯一
　　　些微不足道的小事。所以⋯⋯我也⋯⋯當家裡發生爭吵的時候⋯⋯我
　　　⋯⋯我聽到我母親她有我的時候還是⋯⋯她有我的時候還沒結婚什麼
　　　的！還有，跟我奶奶也是，她跟她吵過一次⋯⋯我知道那是因為⋯⋯
　　　她想要去墮胎（他抬頭看向心理醫生）。然後，幸好有我奶奶，我出
　　　生了！

- **這場戲是即興創作的嗎？**

　　是的，但是我一點也不覺得這場戲令人驚豔。這與要靠攝影機操作的那場說謊的戲剛好相反。在此，我們見到一個有天賦的演員，他不怕攝影機，他演戲不是為了炫技。這只是一名青少年，他還不是一個專業演員。拍攝結束時，他知道故事的要素，我們告訴他：「你還記得我們曾拍過某場戲、然後是另一場……」他差不多能猜到這些要提出的問題，但不是很了解。我們給了他幾個回答要素，然後我們就開拍了！這場戲完全是實驗性質的，但因為拍得還不錯，所以就被保留在影片中了。這場戲太具實驗性質了，我甚至沒有拍女心理醫生的反拍鏡頭。理由是什麼？因為我不想拍一個刻板印象的女心理醫生，也就是一個刻薄、冷漠、嚴厲的女人。當時我只想到一位女性，我很喜歡她那溫暖、熱情的聲音，她就是安妮特・瓦德曼（Annette Wademant）[5]，當時她與賈克・貝克（Jacques Becker）[6]同居。因此，我請她來飾演這個心理醫生的角色，但是她不能，因為她懷孕了！再說，這很荒謬，因為一名懷孕的心理醫生是很有可能的。既然不能拍她，我就問她是否能把聲音借給我，她答應了。拍的時候，向尚－皮耶提問的是我。但是，我們可能拍板做得不好，導致提問之間沒有停頓。正因如此，剪輯的時候，我們使用了非常快速的淡

出淡入技術。混音時，我只要用……懷孕了的安妮特·瓦德曼的聲音來取代我的聲音就夠了。事實上，這一切都是非常意外的。但是總體印象是清新的、真實的……。

- **在這種情況下，機緣是很重要的……。**

機緣當然重要。但是，透過拍攝這場戲，我也想要彌補一件事，那就是在電影裡，李奧很少開口，他的對話很少。與電影上映時的感覺相反，在拍攝過程中，劇組對這個角色的印象是負面的。好幾個人都跟我說：「您不明白您讓這個孩子做了什麼事！每一天，您都讓他做一些被禁止的、偷偷摸摸的或見不得人的事。他在銀幕上會很不討喜！」快要拍完的時候，我告訴自己，這場與心理醫生的戲可以讓他說明原因，我們終於可以一舉窺見他的想法。我們可以看到這個小夥子，也許在整部片子中都被拍得像是一隻動物，但實際上卻是有良知、有自己的看法，當然是有點奇怪，但確實是他自己的看法。這場戲有點是為了

5.　　在法國工作的比利時編劇（1928-2017）。

6.　　法國導演（1906-1960），《金頭盔》（*Casque d'or*，1952）的導演。

這個目的而拍的。事實上，我周圍的人全錯了，因為他們低估了這種通常與青少年時期有關的純真想法。李奧在這部電影裡所做的一切都應該受到譴責，但是沒有人想要責備他，而且相反地，這部電影是不平衡的。我以為我拍了一部客觀的電影，但我發現父母的戲分太重，尤其是母親。我很不滿意，如果我現在要拍這名女性，我會用不同的方式來拍。

- **這位母親是您作品裡少數的冷漠角色之一。**

是的，或許是，是少數之一。

- **在您的電影中，您是喜歡製造機緣，或是您會試圖避開機緣？**

機緣就像混淆，就這樣發生了。所以，我會試著掌控它，但同時我也很清楚它就在那裡。

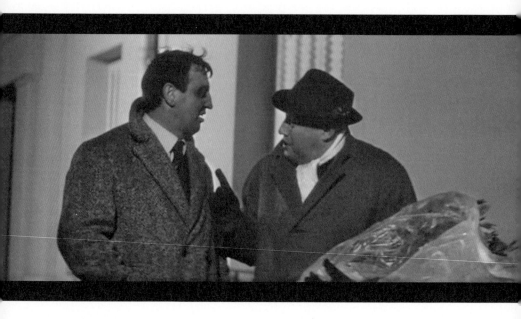

在蒼白微弱的街燈下，一場不可思議的相遇。奇科（Chico，阿爾貝．雷米飾）與陌生人（亞歷克斯．喬菲飾）。

——昏暗的街道被幾盞路燈的光暈穿透，汽車大燈快速地前進。一個身影沿著人行道狂奔，伴隨著震耳欲聾的引擎聲。過了一會兒，路燈的光線讓我們看清楚了那個人的模樣：是奇科。他瘋狂地奔跑，猛力撞上一盞路燈，面朝下地趴倒在人行道上。一道人影靠近，對著毫無生氣的奇科搧了一巴掌，然後把他扶了起來。

1960

TIREZ SUR LE PIANISTE

《槍殺鋼琴師》

> 我想要的不是拍一部美國片，
> 而是找回黑色系列小說的氛圍、調性
> 和詩意。

奇科：我真的不知道要怎麼謝謝您。我太蠢了，竟然撞上那個煤氣燈。

陌生人：好啦，那我走了。她還在等著我回去睡覺……走吧……。

奇科：您結婚多久了？

陌生人：十一年。

奇科：啊！我啊，我也想要結婚。

陌生人：您說得好像您真的是這樣想。

奇科：但我真的是這樣想。

陌生人：結婚也是有好處的。剛開始的時候差點搞砸了。有些日子，我邊吃早餐邊看著她，想著如何擺脫她。然後我告訴自己：「是誰給我這種想法的？」而且我從來沒有找到好理由。

奇科：或許事關自由？

陌生人：是啊！我是在一個舞會上認識她的。我費了九牛二虎之力才真的認識她。她沒有太多經歷。而您知道巴黎是怎麼一回事。我打賭那裡的處女比任何其他城市都還要多，但是……至少比例上是這樣……可是，您要了解……我不是因為這樣才娶她的！

奇科：那是為了什麼？

陌生人：我已經習慣她了。我們在一起度過了美好的時光。我不知道您是誰，而且我可能永遠不會再見到您，但……我還是跟您暢所欲言。我認為偶爾跟陌生人傾吐一下是好的。

奇科：說的也有道理……。

陌生人：最後我對她有了感情。我從來沒有這樣過。我們交往了一年，然後，某天，我就去買了結婚戒指。

奇科：事情總是這樣……。

陌生人：不是每次都這樣。我想婚後兩年我真的是愛上她了。她在醫院生了我們的第一個小孩。我記得我呆立在床邊。我看著她，我看著寶寶，我想一切真的就是從那時開始的。

奇科：您現在有幾個孩子？

陌生人：三個。

奇科：三個，很好啊。

陌生人：是啊，他們都是很棒的小孩。好了，我啊，我要向右轉了。那
　　麼，永別啦……好好照顧自己。

——他從畫面右邊消失。

奇科：我一定會的。謝謝……（他向他揮揮手。）祝您好運！

- 《槍殺鋼琴師》的開頭與我們之前談的有關鋪陳的一切都相互矛盾。在這部片子裡，您對於接下來要發生的事情完全沒有提供任何訊息。相反地，我們一開始就有一個完全在電影之外的故事……。

是的，沒錯，但是我不知道該跟您說什麼，因為我記不得為何我會這樣做……無論如何，《槍殺鋼琴師》和《四百擊》是相互矛盾的。我和《電影筆記》的朋友們極力捍衛美國電影，我甚至是第一個因為我的第一部長片太有法國味而感到吃驚的人。執導《槍殺鋼琴師》的時候，我一定是想要補償我對美國電影的虧欠。我想要的不是拍一部美國片，而是找回黑色系列小說的氛圍、調性和詩意。這個開頭主要是為了定調，要表明即使我們會聽到槍聲，但最重要的是呈現男女之間的關係、相遇或分手的古怪方式。我用的是大衛．古迪斯（David Goodis）的小說調性，我非常喜歡這位作家。當時他還不太有名——尤其是在美國——而且電影拍完後，我曾見過他[1]。我讀過他的小說，而這本《槍殺鋼琴師！》讓我非常著迷，我甚至很想將它拍成一部忠於小說家精神的電影。事實上，改編的電影沒有原著那樣保守。古迪斯是一位非常節制的人，但是我呢，我不是，我跟大家以為的剛好相反。這本書裡有很多東西、很多情感，但是我覺得電影更大膽。我們可以說更「露

骨」，但這應該是誇大了，因為這個字眼不適合用來形容
《槍殺鋼琴師》。

　　《槍殺鋼琴師》裡有什麼？一個靦腆、相當孤僻的男
人，面對生活中可能遇到的三種不同類型的女人，這是講
他與她們之間的關係。但這還不足以拍成一部電影，所以
我們需要一個偵探故事，要講得非常隨意，敘述也要有點
混亂。影片中間有一段很長的倒敘，可能花了兩、三盤膠
卷，時間長達二十或三十分鐘。但是這場倒敘的位置排得
很好，因此奇怪的是，倒敘結束時，我們不會覺得它花了
半小時之久。您看，這又是另一個無法控制的例子，這是
一種機緣……。

　　● **您在拍電影時，會不會有時只想要找點樂趣，而不是首先想到
　　要理解劇情？**

　　的確，拍《槍殺鋼琴師》時，我讓自己沉浸在一場又
一場能闡明我對黑色系列看法的場景裡。對我來說，這套

1.　　楚浮於 1962 年 4 月在紐約見過大衛‧古迪斯一次。

叢書具有文學上的樂趣；這些不僅僅是為了吸引讀者的故事。這些也是情節扣人心弦、人物行為激烈的小說。它們有一種我無法解釋的魅力，這或許是因為它們翻譯得很倉促。黑色系列那些書確實翻譯得很迅速，譯者的報酬很低，他們不會費心翻譯。翻譯是透過口述錄音的方式完成的。

　　什麼是黑色系列？這些都是時下流行的美國偵探小說，伽里瑪出版社（Gallimard）買下它們的版權，並以黑色系列叢書的形式出版，這是賈克‧普維（Jacques Prévert）的主意。正是他構思了——也許不是圖案，也不是封面——標題。這些故事基本上散發出一種難以解釋的暴力魅力。當我看改編自這些小說的法國電影時——這些小說不是最好的，作者通常是詹姆斯‧哈德里‧契斯（James Hadley Chase）[2]——場景總是被搬到蔚藍海岸，還要有大型的敞篷車。這樣是不行的。我想知道為什麼書裡的詩意沒有出現在銀幕上。如果說《槍殺鋼琴師》有這麼多夜晚的場景，那是因為在我看來，黑色系列的這種詩意在夜晚比在白天更能發揮。我不知道為什麼，我試著重建這種印象。我是一個大量使用文字、文學的人，而且我發現這些小說有一種文學價值。例如，當人們談到他們的過去時，每一次都會使用未完成式，這讓我感觸很深。我相信，在《槍殺鋼琴師》裡，我們常使用未完成式：「曾經，你過來坐在這鋼琴邊……你把你的手放上來……你開始輕

敲琴鍵……」這裡同時有簡單過去式、過去完成式和未完成式。因此，在銀幕上，我做這樣的嘗試：就是隨著這些不同的時態而有不同的影像。我想應該就是這樣了，我沒辦法有其他的解釋。

　　還有一種想法，認為有時一部電影只為一個影像而拍。我記得在書的結尾，有一棟木屋聳立在雪地中，被杉木包圍，有一條小坡道直通向它。我想小說裡寫的是有一輛汽車在這條路上滑行，但聽不到引擎聲。我知道我想要拍這個影像。我告訴自己：「啊！如果有樹、有小坡道，還有一輛無聲無息在下坡的汽車，我會很開心。」好吧，這個鏡頭，電影裡是有的！也許我拍這部片子就是為了這個鏡頭，也是為了這種氛圍、這些情感關係。事實上，《槍殺鋼琴師》是一部相當感傷的電影……。

2.　英國小說家（1906-1985）。他的小說在 1950 年代經常改編成電影，例如朱利安・杜維耶（Julien Duvivier）的《穿雨衣的男人》（*L'Homme à l'imperméable*，1957）、丹尼斯・德・拉・帕德里耶（Denys de La Patellière）的《強力反擊》（*Retour de manivelle*，1957），以及亨利・維納伊的《孽海一美人》（*Une manche et la belle*，1957）。

- **您花了很多時間在思考您的工作，但是我們從未感受到在拍攝前進行這些理論思考可能會有的辛勞……。**

拍攝前，這些思索主要集中在敘事的連貫性和概念的一致性上。這是我常跟蘇姍娜‧希夫曼（Suzanne Schiffman）[3] 討論的事情。我跟她說：「聽著，那裡，概念突然消失了，我不喜歡這樣。」寫劇本的時候，我感覺我們遠離了原本的故事。這個時候，我就會想到我曾經歷過的場景或是我認識的人、我在街上看到而且我真的想要放進我的電影裡的東西。我想這種有合理規劃的工作是較後來才出現的……或者根本沒有出現過！

- **我們剛剛看到的《槍殺鋼琴師》前幾幕，它們在電視上的播放效果很差，因為所有在夜晚拍攝的東西在電視上播起來都會很糟，不是嗎？**

您早就該想到了！（笑。）這場兩個男人行走的戲裡有導演亞歷克斯‧喬菲（Alex Joffé）[4]。我想他以前從未當過演員。我請他來演戲是因為我喜歡他快活的模樣。但是他結巴到不行，快被這場戲搞瘋了。我們拍戲的時候，又是颱風又是下雨。他告訴我關於台詞的事情：「可是我在家排練的時候，我都講得很好啊！」事實上，他明白了

演員的感受：在室內講台詞跟在外面講台詞完全是兩回事。整個拍攝期間，演員們都很痛苦，因為所有的場景，一個接著一個，都給他們帶來意想不到的困難。一名演員排練了他的戲，他覺得很好，他雙腳分開，穩穩地站在地面，而且他信心滿滿。突然，導演要他擠身在一個小吧台後面演出，眼前還有人不斷經過。永遠都會有某個因素導致一切無法按計畫進行。這是做為演員必須不斷力求克服的苦難。

3.　　曾任場記、副導，最後成為楚浮的共同編劇（1929-2001）。

4.　　法國導演暨編劇（1918-1995）。楚浮曾在《表演藝術》裡熱切地捍衛他的電影《騎兵》（*Les Hussards*，1955）、《週日的刺客》（*Les Assassins du dimanche*，1956）與《狂熱份子》（*Les Fanatiques*，1957）。

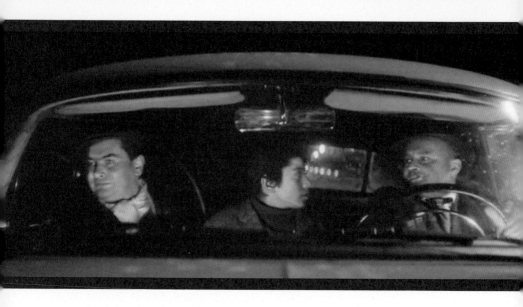

楚浮道:「絕不能強化黑幫的威望形象!」
費多・薩洛楊(Fido Saroyan,理查・卡納楊飾)與綁架他的黑道份子莫莫(Momo,克勞德・蒙薩爾飾)及艾內斯特(Ernest,丹尼耶爾・布隆傑飾)鬥嘴。

—— 兩名黑道份子,艾內斯特與莫莫,綁架了費多・薩洛楊。

—— 車子裡,艾內斯特用他的打火機點了一支菸。我們聽到輕柔的樂曲從音樂盒流洩而出。

費多(畫外):這是什麼?

艾內斯特:這是一個音樂打火機!

費多:真別緻!

莫莫(對艾內斯特說):給他看看你的錶⋯⋯。

艾內斯特：喏！不只這樣！我還有一個小玩意兒，繳費停車時間一到就
　　會叫。

費多：就這些？

艾內斯特（得意洋洋）：不，我還有一支鋼筆，美國來的新西華（New
　　Snorkel），筆尖可以伸縮，可以自動填充；一條大洋洲來的纖維製
　　腰帶、一頂熱帶地區戴的帽子。我的西裝是倫敦來的，是澳洲綿羊毛
　　製的，我的鞋子是埃及皮革製的，通風。所以啦，想當然啦，我什麼
　　都不想要……我煩死了！

莫莫（摸摸他的長圍巾）：就像我的圍巾，嗯，人家都說是絲綢的。不
　　過呢，這是金屬的！只不過，這是一種特別的金屬，非常的柔軟。是
　　日本來的金屬。（將圍巾遞給費多。）喏，摸摸看！

費多（觸摸布料）：不是啊，這不是金屬，這是布！

莫莫：我跟你保證這是日本金屬。

費多：不，這不是……即使是日本來的！

莫莫：我跟你發誓這是真的。

費多：別誇大了，嗯！

莫莫：我向你發誓，不然我媽現在就會死。

——在一間破舊的房間裡，一名老婦人突然搗著胸口，嘴巴張大，倒地
猝死。

費多：既然這樣，我相信您！

有趣的是，小說裡並沒有這場汽車的戲。我甚至相信書中並沒有這個小男孩，我已經不知道是為什麼了。飾演他的年輕演員是亞美尼亞人，我挺喜歡他的，他曾出現在《四百擊》的教室裡。我一知道要給查理‧阿茲納弗（Charles Aznavour）配上一名亞美尼亞來的弟弟時，我就想起這個在《四百擊》裡讓我開懷大笑的孩子。我跟自己說：「我們也要把他放進來，這樣就會有一個亞美尼亞家庭。」我已經不太記得書裡是怎麼寫的，但是我們沒有必要去找跟這些美國家庭相當的法國家庭，那是不合理的。其實，我很喜歡阿茲納弗有點「超越國籍」的那一面，所以我持續以相同的方式來選演員，例如《四百擊》裡的父親阿爾貝‧雷米（Albert Rémy），他看起來孔武有力，尚－賈克‧阿斯拉尼安（Jean-Jacques Aslanian）是真正的亞美尼亞人，還有小男孩理查‧卡納楊（Richard Kanayan）……。

- **但是，小孩和混混之間的關係完全是出乎意料的。他們的對話根本不是偵探片的風格。**

沒錯，這是因為拍黑幫的想法讓我很尷尬……《四百擊》的劇本裡有幾場警察局的戲。一時之間，我問我自己：「要怎麼拍條子？」我感到很不安，因為我很怕會落入俗

套。在電影裡——當然在生活中也是——，當我們走進警察局，那些閒閒沒事的人可能正在玩牌。這讓我很困擾。所以，作為回應，我在《四百擊》裡讓他們玩西洋棋[5]。這完全是不可能的，因為西洋棋是上流社會的遊戲，是好人家的小孩在玩的。我覺得這樣做，應該就可以稍微不落俗套了。

拍《槍殺鋼琴師》的時候，我跟自己說：「這些黑幫份子，我不能讓他們顯得很強悍！」我很為難，因為我不喜歡黑道。我是在皮加勒區（Pigalle）長大的，我很喜歡這裡，但不是充斥在那區的黑幫份子。所以，我跟自己說：「絕不能強化黑幫的威望形象！但也不能醜化他們，不過，或許我可以凸顯他們幼稚的一面。」 正是因為這樣，這兩個黑幫份子才會給孩子講笑話。也因此我們看到了一個祖母倒地猝死的實驗性鏡頭。由於這個鏡頭太具實驗性質了，以至於我在剪輯時，不斷地把它拿掉，然後又放回去。事實上，剪輯期間協助放映的人都是電影從業人員，他們是配音員或音樂作曲家。當有人告訴我：「我覺得祖母那

5.　　這些警察裡有電影工作者賈克．德米（Jacques Demy）。

一幕真的是蠢斃了！」我就把它拿掉。然後另一個看過前一個版本的人對我說：「啊，你把垂死的祖母拿掉，太可惜了，那一幕很好笑！」所以我又把這個鏡頭放進來了。事實上，我不太清楚我在做什麼。我們一直在實驗⋯⋯。

- **您常聽合作者的建議嗎？**

有時候我們會感到相當脆弱，那是因為我們很擔憂。在整個剪輯期間，我試著不要聽取所有的意見。現在，我有一個相當完善的系統。我會請兩個或三個人來看個二十遍[6]。每一次，我都會花三個月的時間放片子，以便追蹤剪輯的進度，即使這會讓他們感到厭煩。我只是沒跟他們簽合約而已！一旦我們換了一場戲，我就會問他們是比較喜歡之前的樣子，還是現在這個樣子。

- **您能拍您討厭的角色嗎？**

我不知道⋯⋯在《槍殺鋼琴師》中，我喜歡每一個人。到最後，這些黑幫份子，我是用我可能會喜歡他們的方式去呈現他們，尤其是蒙薩爾和布隆傑[7]，他們非常迷人，看起來就像是兩隻大貓。我就是這樣做的。我說：「我們要讓他們看起來就像是兩隻大貓。」一般而言，那些我討

厭的人，我就拍得不好，因為看來很虛假。我覺得，為了詆毀別人而拍片，這不太有驅動力。也許我可以做得到，但是這需要有相當大的比例，才不會顯得過於小心眼。

- **不管怎樣，都必須讓他們看起來親切、風趣或可笑⋯⋯。**

不，這個時候他們只需要有趣就好了，這才是關鍵。如果他們令人厭惡，那也不能太過容易就被討厭。這實在很簡單，只要透過簡單的對話、讓某人說出蠢話就行了。有些演員非常擅於詮釋討人厭的角色，因為他們保有某種詩意。我想到麥克·朗斯代爾（Michael Lonsdale）[8]。我們完全可以給他一個討人厭的角色，因為無論如何，他都能保持滑稽感和神祕感。尤其是神祕感。

6. 這些忠實的剪輯「顧問」包括導演賈克·希維特和尚·奧雷爾（Jean Aurel）。

7. 克勞德·蒙薩爾（Claude Mansard，1922-1967）與丹尼耶爾·布隆傑（Daniel Boulanger，1922-2014）在片中飾演尋找查理的一對黑幫兄弟。

8. 英法混血的演員（1931-2020），他演過楚浮的《黑衣新娘》（1968）和《偷吻》（*Baisers volés*，1968）兩部電影。

- **無論情況如何，這都是給角色一個機會的方式。**

是的，就是這樣。不管我們讓這個人說了什麼，就算是最惡劣的駭人行為，他也有一個祕密區域、某種神祕感……這些都涉及了權力或甚至是濫權。要知道，我們在拍電影的時候，是握有某種權力的，從什麼時候開始，我們會濫用這個權力？這些也是我們在某種程度上為自己制訂的公平競爭規則。例如，如果在一部電影裡，一個耳光就能帶來完全的震撼效果，那麼我們就不能踹肚子。我一直認為，踹肚子可以彌補劇本的弱點或是某種缺少的東西，一種我們無法傳達的內在暴力。在我看來，我們最好能讓微小的元素擁有強大的力量，而不是擁有非常多的平凡元素。

楚浮道：「一個醜陋的男人與三種不同類型的女人的關係。」
拍攝《槍殺鋼琴師》期間的阿茲納弗與楚浮。

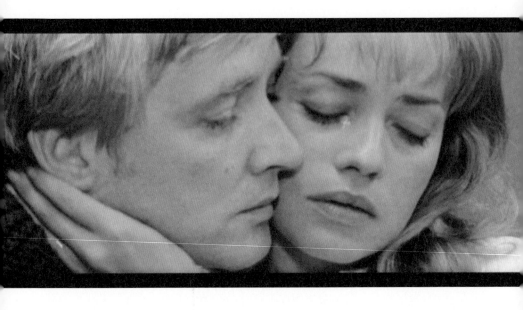

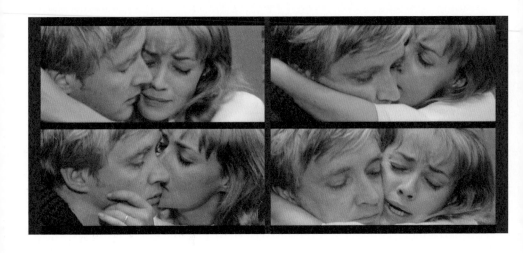

凱特琳娜（珍妮‧摩露飾）與她的情人吉姆（亨利‧塞爾〔Henri Serre〕飾）起爭執，轉
而到她的丈夫朱爾（奧斯卡‧維爾內飾）的懷抱中尋求慰藉。

1962

JULES ET JIM

《夏日之戀》

一種將所有的女性結合為一的企圖。

—— 木屋。凱特琳娜匆忙離開情人吉姆的房間，去敲丈夫朱爾的房門。

凱特琳娜（進房）：朱爾？我有打擾到你嗎？

—— 朱爾轉向她，但沒有回答。

凱特琳娜：我受不了了。你聽見我們吵架了嗎？

——她在朱爾鋪整齊的床邊坐下。

朱爾：沒，我在工作。

——他走過來坐在她身邊。

凱特琳娜：我受不了他了。我要瘋了。不過，他明天就會離開，可以鬆

　　口氣了！

朱爾：這樣不公平，凱特琳娜……妳知道他愛妳。

凱特琳娜：我再也不知道了。真的，我再也不知道了。他騙我。他不敢

　　和吉爾蓓特（Gilberte）分手。他自己也不知道他在想什麼：「你愛她，

　　你不愛她，你終究會愛上她。」但我們沒有孩子不是我的錯啊。

朱爾：妳有菸嗎？

凱特琳娜：你要？

——她給他一支菸並點了火。

朱爾：謝謝。妳要我去跟他談談嗎？

凱特琳娜：不，最好不要。我半同意他、半反對他，但是我想要他離開。

　　我們決定要分開三個月。你覺得呢？

朱爾：我不知道。這也許是個好主意。

凱特琳娜：你不想告訴我你的想法。我打心底很清楚你看不起我。

朱爾：不，凱特琳娜，我從來就沒有看不起妳。

──他靠近她，並撫摸她的臉。

朱爾：我一直都愛著妳，不管妳做了什麼，不管發生什麼事。

──凱特琳娜撲向他。

凱特琳娜：噢！朱爾，真的嗎？我也是，我愛你。（她擁吻他。）我們
　　倆在一起曾經非常快樂，是吧？
朱爾：但我們現在也很快樂……至少，我很快樂。

──她哭了，而他擁吻她。

凱特琳娜：這是真的嗎？是的。我們會永遠在一起，我們兩個，就像那
　　些老夫老妻，還有莎賓娜（Sabine）和莎賓娜的孫兒。讓我留在你這
　　裡。我不想在他離開前回去他那邊。
朱爾：那就留在這裡吧……我去樓下睡覺。

──他起身走向門口，然後突然回來，把凱特琳娜抱在懷裡並親吻她。

朱爾：我的小凱特琳娜！妳常讓我想起戰前看過的一齣中國戲劇。幕起
　　時，皇帝俯身向觀眾傾訴：「您們在我身上看到的是最不快樂的男人，
　　因為我有兩個妻子：一妻一妾。」

在《夏日之戀》裡，我們有一個可以說是壯烈的角色，那就是丈夫。而凱特琳娜（Catherine），她嘛，是一個不實際的角色；我不相信這是實際存在的，但是很有意思。事實上，我認為這部電影有一種將所有的女性結合為一的企圖。我無法很清楚地跟您談這個，原因很簡單，因為這是這本書的原創。《夏日之戀》這部小說是一位老人在遲暮之際寫成[1]的。但電影是一名年輕男子拍的，他對此一無所知，不過他很欣賞這部小說。就像《槍殺鋼琴師》，我希望電影能忠於原著，能反映出這六十年的差距，反映出發生的時刻和書寫的時刻這兩者之間驚人的時間距離。當您正歷經一場家庭悲劇，家裡每個人都在大叫。「這太可怕了，我的女兒啊，妳讓我們蒙羞！我們為妳做了這麼多的犧牲！」總之就是悲劇爆發時，家人會說的那種蠢話。然後，三十年後，這個神奇的時間距離出現了。您意識到只有健康才是重要的。健康、出生和死亡。正因如此，最通情達理的人通常都是祖父母。這些人看過形形色色的事物，擁有了這種必要的、了不起的時間距離。這應該就是《夏日之戀》這部小說的原創性：對那些曾擁有極度緊張關係的人物，表達出充滿智慧的巨大五十年時間距離。我試著要拍出一部帶有這五十年智慧的電影。這是一個愚蠢的賭注，因為我拍這部片子的時候還沒三十歲。因此，對我來說，結果就是變調了。當時我做的許多決定，在今

日的我看來是完全反常的。然而，那些留下的、還有能解釋我感興趣的原因，是侯榭的文本之美，還有珍妮‧摩露（Jeanne Moreau）與奧斯卡‧維爾內（Oskar Werner）的才華。當我們有幸能在銀幕上擁有這樣的演員，結果就不可能會是貧乏無奇的。

● **我想要請教您有關從直昇機拍攝木屋的這個鏡頭，還有「應許之地難望其項背」這個註解。您比較喜歡日常寫實的電影，但這部片子卻非常抒情。您會後悔嗎？**

我不喜歡這個橋段的開頭，那些在直昇機上拍的鏡頭，不過我不後悔。我們必須能接受自己的笨拙幼稚。我想，透過這個鏡頭，我要尋找的是這個了不起的時間距離、這個我提及的飛越概念。這個鏡頭或許是合情合理的，但是我不喜歡執行的方式。如果一名導演可以重拍他自己的電影，我想他會重蹈許多覆轍，但是與第一個版本的錯誤不同。在一天或一週的拍攝期間，導演要做出各式各樣的選擇和決定，所以他不可能在事後去驗證自己的作品。我

1. 亨利－皮耶‧侯榭（Henri-Pierre Roché，1879-1959）於七十四歲高齡發表了他的第一部小說《夏日之戀》（*Gallimard*，Paris，1953）。

們喜歡這個，但我們不喜歡那個；我們不會再以同樣的方式去拍第三個。拍攝過程就是一系列的衝突和挫折，但是我們都想要一切順利、流暢，具有一致性及和諧性。看到完成的影片時，我們會跟自己說：「可是我怎麼會錯過這個或那個？」這就讓人很痛苦。但是對其他劇組人員來說，想法就不同了。由於他們較少涉及執行層面，所以他們更關注的是最初的意圖和呈現在銀幕上的是否一致。

- **既然我們現在看的是《夏日之戀》，我發現這部片子和《槍殺鋼琴師》一樣，都有一種新鮮感、一種自發性、某種今日您或許不會再有的瘋狂……。**

對我來說太糟了！（笑。）您知道的，我的電影裡總是會有蠢事出現。兩年過去了還可以看得到……。

- **讓我們回到《夏日之戀》，您還是有一個不容易做的選擇。您去掉侯榭書中的辯白，成功讓電影裡的角色變得可信，那就是拿掉同性戀這種比較能靈活運用的關係。**

我無法跟您說什麼……當年，這本書我嫻熟於心，但是現在，我已經很久沒讀了。我不認為書中有很明顯的同性戀情誼，但是另一方面，是有那麼一點派對的感覺[2]。

小說更為大膽一點，因為肉體之愛被描寫得更像是一場派對，但是在電影裡，這三人之間的關係是在一種長期的緊張之中發展起來的。不管怎樣，一個二十八歲的人不可能取代一個七十五歲的人。這當然是一個不可能的賭注，一個完全瘋狂的計畫。電影或許必須反映出這種脫節、這種不可能性……。

- **您對您的電影太挑剔了……。**

喔不，我不是挑剔！五年前我一定會用不同的方式回答您的問題，而且五年後我也會有不同的回答。我現在已經到了一個人生階段，我再也不能重看我那些超過七、八年前拍的電影了。這可能是情感上的因素。某些演員的過世讓我極為震驚[3]。對這些電影的評論不僅會失焦：我甚至再也無法判斷它們。我可以重看那些我在《日以作夜》

2. 在小說裡，福爾圖尼奧（Fortunio）是一名雙性戀者，同時與朱爾和凱特琳娜發生關係。楚浮希望賈克‧德米能飾演這個角色，但因為被拒絕，所以把這個角色刪掉了。

3. 楚浮一定是想到了法蘭索瓦絲‧多雷雅克（Françoise Dorléac），她是《軟玉溫香》（1964）的女主角，1967 年不幸香消玉殞，年僅二十五歲。

之後拍的電影，那是八年前拍的。但是更早之前的，我就不看了。如果我看了，我的情緒會被引起來，我會語無倫次……。

- **那關於指導《夏日之戀》的演員，談這件事對您來說會比較容易嗎？**

　　這場戲震撼人心，因為是無聲的。我想我第一次在現場收音是在我的第五部電影《華氏451度》裡。所有這些電影都屬於新浪潮運動，當時我們使用的是噪音很大的Caméflex牌攝影機 [4]。在凱特琳娜去找朱爾（Jules）的那個小房間裡，我們同時有兩架攝影機在拍：一架拍兩張臉靠在一起時的大特寫鏡頭，另一架拍遠一點的鏡頭。這兩架攝影機發出的噪音太大聲了，反而讓演員覺得脫離了技術設備，奇怪的是，這讓他們更能放開地演出。您知道演員非常喜歡在玻璃電話亭裡或是在雨簾後面等地方演出。事實上，他們喜歡自己和設備之間隔著一個障礙物，因為這樣他們才能自行建構出一個空間。我剛剛提過演員的不自在，他在自己的房內排練了一場戲，但演出時卻卡住了，因為他必須在吧台的高腳圓凳後面演出。這時候，如果我們為他建構一個小空間，即使不是一整扇門，而只是門的一小部分或一塊玻璃，就是某個能將他與技術團隊分

開的東西，就能激發並協助他們演出。在我們談的這場戲裡，就有同樣的現象。不是因為布景本身——演員似乎離我們非常近——，而是因為幸好有這個把他們隔離起來的噪音，就是這兩架正在運作的 Caméflex 發出的噪音。這讓他們的演出有一種急迫感、一種更大的強度，非常不同於使用有隔音設備的攝影機所獲得的效果，有隔音設備的攝影機會讓演員察覺不到膠卷的過片。但事情總是有好有壞，我們必須配音的正是這些場景，而且這些場景可能會受到配音的影響，除非您有兩個像珍妮·摩露和奧斯卡·維爾內一樣有才華的演員。配音的時候，這兩個人的表現實在是非常出色，我們甚至完全感覺不到這場戲是後期錄音的。

　　在我們剛剛看的其他片段裡，就是《槍殺鋼琴師》的片段，我可以感覺到那是配音的。但是在這裡，我必須很努力回想，才能想到我們在窗戶上放了一架 Caméflex……事實上，我忘了告訴您：在這個木屋裡，朱爾的房間太小

4.　　由 Éclair 公司出產的膠卷攝影機，1947 年上市，許多新浪潮的攝影指導都會用這種攝影機，例如亨利·德卡（Henri Decae）、拉烏爾·庫塔（Raoul Coutard），因為它易於在戶外使用而且有反射式瞄準鏡。

了，我們不得不在外面搭了一個鷹架。所以，這兩架攝影機就放在房間外面的一個平台上，這更能讓演員抽離，讓他們以為他們真的在自己家裡。為了能好好地演出，演員不僅需要稍微自我隔離，還要對科技世界感到一點敵意，無論是真誠的還是假裝的。演員需要告訴自己：「在那邊的都是混蛋，他們讓我們感到很煩！在銀幕上的是我們。是我們在演戲耶！他們啊，他們不了解我們的問題！」

- **在這個橋段的開始，當凱特琳娜和吉姆（Jim）在一起時，這是一個非常戲劇性的場景，是一場分手的戲。珍妮‧摩露首先以可說是布列松風格的方式唸出台詞，接著就淚流滿面。我們能在攝影機的噪音下獲得這樣的結果嗎？**

我相信這場戲觸動了珍妮‧摩露，因為原來的劇本中是沒有這場戲的。我是在最後一刻加進去的。有很多三個人在一起的戲，其他則是凱特琳娜和吉姆在一起；相反地，我們很少見到她單獨跟丈夫在一起。但我覺得這不正常。我在一個週日寫下這場戲並交給她讀。珍妮覺得這場戲更有新鮮感，因為這是全新的素材。另一方面，這場戲也不是很忠於侯榭的原著，它是以一種不同的想法寫成的……。

- **您這兩場戲是接著拍的嗎？**

不，我想不是。而且我發現珍妮·摩露進入吉姆的房間時，她的髮型不一樣了。我真的覺得這是另一個女人……。

- **這一幕令人震撼的是它像紀錄片的那一面。這些火化的影像粗暴得讓人無法忍受。然而，在我看來，在小說裡，這一幕並沒有以如此臨床的方式來描述。**

小說談到骨灰罈，但沒有說到火焰。我已經不太記得了，但是在這樣一部電影裡，危險就在於太多愁善感了。在某個時刻，我們會感到一種對露骨、精確的需求。我們在銀幕上見到這些角色是活生生的，所以如果我們沒有展示他們的骸骨，那麼對觀眾來說，他們的死亡仍是抽象的。

- **這個既精簡又非常強烈……。**

當時的法國電影裡有很多的葬禮，它們看起來都有點相似：靈車、馬匹、濕漉漉的街道、前往墓地的隊伍緩緩前行……秉持著喜歡作對的精神，我呈現的是壓碎的骨頭及骨灰罈（它們實際上是小盒子）。為什麼要這樣做？

68 - _Couloir CHALET - JOUR_

Jim et Catherine se rencontrent dans
~~Catherine ôte une cigarette de la bouche de Jim et s'embrasse;~~
le couloir ~~passe~~ se caressent un peu,
debout contre un mur ~~puis/et~~ s'embrassent
dans le cou. Finalement, ils se
séparent, ~~Catherine~~ et donne à ~~Jim~~ la
 Jim Catherine
cigarette qu'il ~~fumait~~. chacun repart
dans sa direction

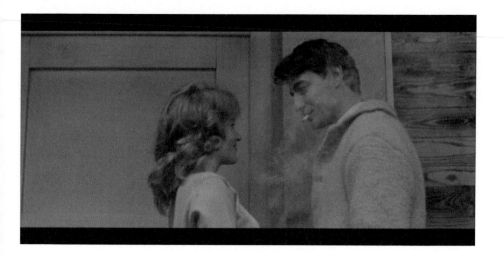

凱特琳娜（珍妮・摩露飾）和吉姆（亨利・塞爾飾）在走廊擦身而過：劇本的手抄摘要和
劇照。

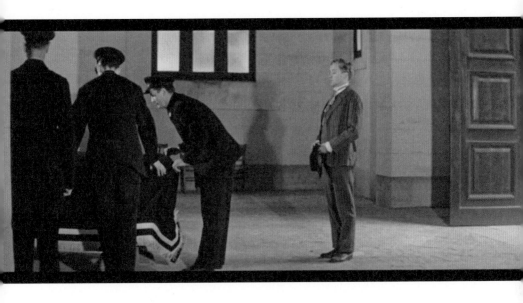

楚浮道:「在某個時刻,我們會感到一種對露骨、精確的需求。」
朱爾(奧斯卡・維爾內飾)漠然地看著凱特琳娜和吉姆被火化。

⚅. EXTÉRIEUR - JOUR - PÈRE LACHAISE

Le crématoire au Père Lachaise -

~~...~~

DÉSSU COMMENTAIRE

On retrouva les corps accrochés dans les buisson
d'une petite île recouverte par l'inondation.
Jules les accompagna ___ au cimetière.

COMMENTAIRE: Déroulement de la cérémonie

a) Le fourgon arrive au four crématoire
b) Jules pénètre dans l'enceinte
c) les 2 cercueils volent en flamme
d) Sortie du chariot de fer - squelette de Catherine en poussière blanche
e) les cendres recueillies dans les urnes que l'on scelle
Tout cela ~~assez~~ rapidement. (les gestes s'enchaîneront)

Commentaire:

Il revoyait la Kathe du début, qui n'avait pas
encore goûté au sang. Kathe enjouée, qui gagnait
les courses en partant à : Deux ! Kathe généreuse,
irrésistible. Kathe sévère, invincible. Kathe-Alexan-
dre, Kathe, Rose-des-Vents.

Visages de Catherine en surimpression à divers moment
du film. Peut-être visage de Sabine, clignant des yeux
comme sa mère.

~~...~~

DÉSSU COMMENTAIRE

Les cendres furent recueillies dans des urnes,
et rangées dans un casier que l'on scella.
Seul, Jules les eût mêlées.
Kathe avait toujours souhaité qu'on jetât les
siennes dans le vent du haut d'une colline.
Mais ce n'était pas permis.

FIN

《夏日之戀》劇本的最後一頁：有小說摘要的剪貼（畫外旁白）、楚浮和他的共同編劇尚·格魯沃爾（Jean Gruault）手寫的場景描述。

這不是故意要讓觀眾感到震驚，而是要喚醒觀眾。我們尋求與情感元素做一個物理性的對比，考克多有句話可以幫助我們理解這類作品：「一切不露骨的東西都是裝飾性的。」[5] 有時候，即使我們不喜歡震驚——我就是這樣——，但也必須走向某種露骨性，才能避開裝飾性的一面。在一個像這樣的結局裡，我們如果沒有使用這些有點露骨和出乎意料之外的鏡頭，就會淪為裝飾性質的。

• **但您不怕文字和影像之間重複嗎？**

啊不，我不怕啊！（笑。）對我來說，說出來並不會造成重複，而是強化。音樂也是如此，它從來就不會重複。它可以被加強，或者沒有，它也可以是伴奏，或者不是。這裡是沒有重複的，首先這是因為旁白所說的並沒有出現在影像中。「朱爾不會再有從第一天起就有的恐懼了，首先是怕凱特琳娜會背叛他，接著甚至怕她會死掉……因為這已經發生了。」這確實必須說出來。的確，有時文字

5.　　引述自《鴉片。戒毒日記》（*Opium. Journal d'une désintoxication*），Librairie Stock，Paris，1930。

表達的是影像所呈現的東西。例如，如果我們說「他關上了蓋子」，我們會看到這個人物關上了蓋子。但如果您確認了一件觀眾能在三十秒後獲得影像驗證的事情，那麼當您說了另一件無法在銀幕上驗證的事情時，他們就會相信您。所以，我想我們必須說真話，才能讓人接受不真實的東西……在所有這些畫外旁白中，也有一種保持中立的意願。這些文字被米榭爾‧蘇博（Michel Subor）[6]以相當冷漠的方式，非常冰冷地說了出來。這裡也是，由於字句非常扣人心弦，所以如果演員也是這樣，就是一種重複。因此，文字本身和相當平淡、正常的敘述方式之間必須有這個差距。

6. 法國演員，1935 年生，演出尚－呂克‧高達（Jean-Luc Godard）的《小兵》（*Le Petit Soldat*，1963）時被挖掘。楚浮對這些中性的配音聲音一直情有獨鍾，這讓他想起 1940 年代至 1950 年代美國電影裡的法國配音員聲音。

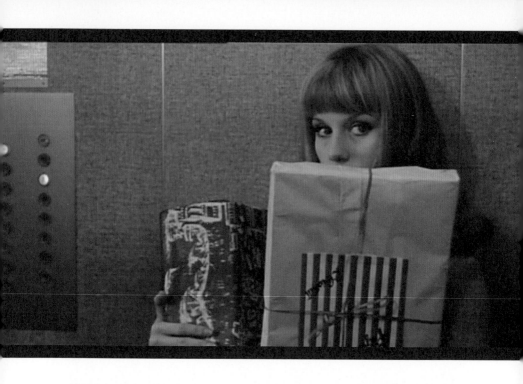

楚浮道：「我絞盡腦汁在想要怎麼增加鏡頭……。」
在電梯裡，妮可兒（Nicole，法蘭索瓦絲・多雷雅克飾）向拉許內（Lachenay，尚・德賽利飾）
投以炙熱的目光。

1964

LA PEAU DOUCE

《軟玉溫香》

一部冷酷、有臨床感的電影，
其中心是一個引發社會新聞的愛情故事。

- **有幾件事要記住：首先，搭這電梯花了很久的時間。**

是的，搭這電梯的時間與實際的時間並不相符……當
時，每一部新電影讓我感到有趣的地方，就是可以做一些
我以前從未做過的事，或是能以其他方式去做。這場電梯
裡的戲，如果是兩年前，我會把兩個人物放進構圖裡，以

一個鏡頭完成。這樣時間就會非常短暫。《夏日之戀》，我的前一部電影，從頭到尾講了很多話：對話—音樂—旁白、對話—音樂……至於《軟玉溫香》，這一次我希望不要有那麼多的對話，而是要有盡可能延長持續時間的大型無聲場景。因此，我在女場記[1]的協助下使用了馬錶。每次我有了一個沉默時刻，我就跟自己說我要把它擴大。在電梯這個橋段裡，我絞盡腦汁在想要怎麼增加鏡頭：給鑰匙來個特寫、給電梯按鈕來個特寫等等。還有一件有趣的事……您應該已經注意到這座電梯有個玻璃門，但是現在大多數的電梯都不是這樣。我們通常必須作弊，才能給觀眾一種真實的印象。今日，在電梯裡，沒有什麼能指出您正在上升：沒有搖晃、沒有天窗、看不到外面的景色。也因此，光線就保持不變，這讓我極為惱火。在現實生活中，我可以接受這件事。但是，在電影裡，我需要在視覺上確認我們正在上升。就算沒有玻璃隔牆或舷窗，我也會——就像我在此做的一樣——在樓層按鈕和三名演員臉上打微弱的燈光來作弊。

更廣泛地說，這就是生活改變造成的難題。我給您舉個例子。我認為當前的監獄，例如弗勒里—梅霍吉（Fleury-Mérogis）的監獄，它們已經非常現代化了，現在看起來甚至就像醫院一樣。因此，我不可能在這類型的監獄裡拍片。對我來說，一個監獄的場景，即使情節是在

今日發生的，也必須在房子的地下室拍攝。我需要的是石頭牆壁、木製的門等等。之後，我會在混音時加入噪音，讓膠合板格子看起來像是鐵製的。事實上，當現實無法產生當下所需的真實感，我就會拒絕拍攝這個現實。

透過《軟玉溫香》，我還發現我們可以用布景來作弊。事實上，當這對情侶進入旅館時，外景是在里斯本拍的，而旅館大廳則是在巴黎的魯特西亞飯店（Lutetia）拍的。電梯裡的鏡頭是在一間電梯工廠拍的──名字我記不得了──因為真正的電梯不夠寬敞，無法拍正拍和反拍鏡頭。最後，當他們在走廊上行走時，我想又是回到魯特西亞飯店了。拍這些分鏡讓我覺得很有趣。我想《軟玉溫香》應該是我拍過最多分鏡的電影之一。有超過一千個鏡頭，這很有可能是為了回應新浪潮，還有回應一個事實，就是我們早期的電影裡有太多的原始錄音。再說，我認為我們必須開始真的正視這個問題……。

1.　　蘇姍娜‧希夫曼（1929-2001）。

楚浮道：「我想要非常精確地描述白晝、黑夜、電燈……。」
與妮可兒（法蘭索瓦絲·多雷雅克飾）約好後，拉許內（尚·德賽利飾）打開套房裡的所有燈光，
盡情表達他的歡喜。

——皮耶在昏暗的旅館房間裡轉了一圈。突然，電話鈴響。皮耶急忙接起電話並坐在床邊。

妮可兒（畫外）：喂？是拉許內先生嗎？

皮耶：是……。

妮可兒（畫外）：那個，我在想……好吧，我剛才對您很不客氣……畢竟，您是非常友善地打來給我。好吧，如果您明天想一起喝一杯——非常樂意。

皮耶（欣喜）：是，是，當然。明天早上？

妮可兒（畫外）：啊，不，不行。明天早上我要跟朋友去逛街。不，不行，最好是明天傍晚。可以嗎？（停頓。）不行嗎？

皮耶：行，行，行，可以的。

妮可兒（畫外）：好，那明天六點，在旅館的酒吧，好嗎？

皮耶：好的，好的。

妮可兒（畫外）：那麼，祝您晚安。

皮耶：嗯，我也祝您晚安！……再見。

妮可兒：再見。

——皮耶掛上電話。他起身在套房內行走，同時一盞接一盞地盡可能點亮所有的燈，然後把自己扔到床上，連衣服都沒脫。

- 在我看來，這是您第一部類似希區考克 [2] 的電影。您在拍《軟玉溫香》時，是否有想到他？

有，這是很有可能的。希區考克一直都在我的腦海裡，甚至在《軟玉溫香》之前就是這樣了。我在拍《夏日之戀》的時候就已經想到他了。不過很有可能是在拍《軟玉溫香》時，我才想到要採用有一點臨床感、分析感、製造緊張的方式來拍。

- 在這個橋段裡，您使用無聲的影像來拍出那些感覺：首先是電梯裡的尷尬場景，接著是套房裡的喜悅心情。幸福透過開燈來表達，這很有趣。

再說一次，這是對《夏日之戀》的回擊。您還記得珍妮·摩露和吉姆在床上的那場戲嗎？這場戲非常抽象。我們不知道當時是白天或是晚上，光線是不明的。總體來說，光線在《夏日之戀》裡並不是真實的，這很有可能是因為我們能用的辦法太少。奇怪的是，《夏日之戀》是一部貧乏、拍攝條件艱困的電影。這就是為什麼我不太重視燈光、照明、光線真實性的原因。很可能是在相比之下，我在《軟玉溫香》裡就想要非常精確地描述白晝、黑夜、電燈、有多少電燈按鈕、照亮我們的光是來自哪個燈罩等

等。突然之間，我感到非常需要精確。

- **光線是您表達的一部分……。**

是的，但是我剛剛看的那場戲，在我看來最終似乎更適合由李奧來演，而不是尚‧德賽利（Jean Desailly）。我覺得對話中的他很像達諾……。

- **您當時喜歡這個角色，那現在還喜歡嗎？**

在《軟玉溫香》這部電影裡，我對主角進行了批判性的描寫，這或許是因為我沒有完全理解詮釋這個角色的演員。我們沒有起衝突，但是在拍攝期間，我覺得有必要對他採取有點批判、有點諷刺的眼光，可是這並不符合我的作風。我不喜歡這樣做。

劇本本身的靈感來源有好幾個：當時發生一件非常有名的社會新聞，就是賈古德事件，賈古德是一名日內瓦律師——冷漠但討人喜歡——他愛上了一個女人並捲入一

2. 阿弗烈德‧希區考克（Alfred Hitchcock，1899-1980），英裔美國導演。
楚浮身為這位懸疑大師的狂熱仰慕者，為他出版了一本著名的訪談集《希
區考克的電影觀》（*Hitchcock/Truffaut*，Gallimard，Paris，1993）。

166 INTÉRIEUR RESTAURANT.

Franca entre. Un serveur la reconnaît : "Bonjour Madame Lachenay."

— Elle avance (dans la salle) et nous la précédons en gros plan - travelling arrière ; elle regarde droit devant elle.

— Ce qu'elle voit : Pierre en train de lire, en fumant. ~~Travelling~~ ~~avant subjectif vers lui~~

— Travelling subjectif vers Pierre (avant, ou)

— On repasse sur Franca qui avance

— Pierre lève la tête et la voit Franca. Il est surpris

— Franca le regarde et ~~plonge sa main~~ (met la main) ~~impérieusement~~ dans la poche droite de son imperméable.

《軟玉溫香》的最後一幕。嫉妒得失去理智的法蘭卡・拉許內（Franca Lachenay，奈莉・貝內德蒂〔Nelly Benedetti〕飾）走進餐廳，冷酷地殺死她的丈夫（尚・德賽利飾）。楚浮的手稿（上圖）和電影劇照（右圖）。

件令人不敢置信的事件，這將他送上了刑事法庭[3]。這個人物讓我感興趣的地方在於，他的社會地位與他被控訴的行為之間，有很大的脫節。正如我會在電影中提出某種文學批判，我也受到一名相當討人喜歡且熱情的人啟發，我們有時會在電視上看到他，他就是亨利‧吉耶曼（Henri Guillemin）[4]。我的這個角色就是這兩個人的綜合體。至於電影本身，它的野心——我已經不記得我是否有意為之——是能像西默農[5]的小說。也就是說，成為一部冷酷、有臨床感的電影，其中心是一個引發社會新聞的愛情故事。奇怪的是，我在《鄰家女》中發現了這個相同的公式，與《軟玉溫香》非常相近。

3.　1958 年，瑞士律師公會會長皮耶‧賈古德（Pierre Jaccoud）被控謀殺農機銷售員查理‧祖巴哈（Charles Zumbach）。1960 年 1 月他在刑事法庭受審，被判有罪，處七年徒刑，1963 年 3 月 30 日獲得假釋。

4.　法國文學評論家暨講師（1903-1992），十九世紀文學專家。他在 1960 年至 1970 年代為瑞士法語電視台（TSR）和盧森堡電視台（Télé Luxembourg）錄製了一系列的文學與歷史節目。

5.　比利時作家喬治‧西默農（Georges Simenon，1903-1989）。楚浮有好幾個改編西默農作品的計畫，但都只是紙上談兵：《黑人區》（Quartier nègre，Gallimard，Paris，1935）、《曼哈頓的三間房》（Trois Chambres à Manhattan，Les Presses de la Cité，Paris，1946）、《艾佛頓的鐘錶匠》（L'Horloger d'Everton，Les Presses de la Cité，Paris，1954）。

La brigade se trouve embrasée
et Fabian remarque que Montag manque
de cœur à l'ouvrage. On appelle le Capitaine
qui sous la menace du revolver tente
vainement ~~de faire sortir~~ d'obliger la
femme à ~~quitter~~ ~~sortir de~~ la maison.
quitter.

楚浮道:「老婦人是自殺的……。」
《華氏451度》的劇照和楚浮的手稿。

1966

FAHRENHEIT 451

《華氏 451 度》

> 我想要拍一部跟書有關的電影，
> 我想沒有什麼比這更複雜的了。

- 儘管談論意涵和意圖有點無聊，但是這位在一堆書裡自殺的婦人是要傳達些什麼的，不是嗎？

 我想……這一幕有出現在布萊伯利[1]的書裡。考慮到

1. 《華氏 451 度》是雷·布萊伯利（Ray Bradbury）的小說，1953 年在美國出版，1955 年在法國由德諾伊爾出版社（Denoël）出版。

我們很難將整個故事聚焦在書本的悲慘遭遇上，我想這個橋段提供了一個強烈的人性元素，能立刻幫助我們理解情況。再說，老婦人是自殺的，這可能有助於我們進入下一個情節……。除此之外，我對這個橋段沒有特別的解釋。我只是拍出布萊伯利書裡的內容。

- **小說就如同電影，都是一種預測。我們見到電視正逐漸取代目前的書本文化……。我不曉得您對影視領域進步的態度如何，但我想就算不是批判，至少也會有一種懷舊的情緒……。**

　　啊，這是有可能的……。我不知道布萊伯利寫這本書的確切時間 [2]，但當時應該是有個關鍵要素。我是 1966 年拍這部片子的，但我不記得那時是否會很常看電視。無論如何，如果我們很常看，就不會討論太多電視的事。可能有批評的聲音，說它膚淺，不夠深入。差不多應該就是在這個時候，我們開始將書寫文明和影像文明做對照。至於我嘛，我並不在意。我一直都很喜歡書，而且我不喜歡將書本和電影做對照。我想要拍一部跟書有關的電影，我想沒有什麼比這更複雜的了。好吧，至少我是這麼想的……。

- **我想要請您談談一般的影視領域，特別是電視。您如何看待影**

視文化取代書寫文化這種現象？

這兩者之間沒有取代，只有互補。然而，對我來說，只要有互補性，我就滿意了。我是一個狂熱的觀眾，一個忠實的電視迷，我喜歡所有的節目，但是我還沒有看到電視跟藝術有關的那一面。也就是說，我把電視當作是一種資訊的補充。例如，我很愛看一個有關作家的節目，因為它能延伸我對文學的品味。電影膠卷是一個物件，但我很難將電視產物視為一個物件。這也許是因為我是跟電影一起長大的，而不是跟電視。我需要知道這部電影是裝在十幾個鐵盒裡的東西……

我給您做個比較，但也許不完全正確。我是從傳統攝影開始的——也就是拍照、拿去店裡沖洗、八天後去拿照片——我對拍立得沒什麼興趣。我很難想像電視作品是一種創作。我不知道物件在哪，因為我們看不到它在運轉。我們會覺得一切都是在裡面發生的，一切都留在後面。而

2. 　小說寫於 1952 年，靈感來自雷‧布萊伯利自 1947 年起創作的十幾則短篇小說，特別是《光輝鳳凰》（*Bright Phoenix*）、《步行者》（*Le Piéton*）和《消防員》（*Le Pompier*）。

電影，我認為膠卷這個物件是過時的：在它問世八十年後，35 釐米的膠卷底片仍重達好幾十公斤[3]，這不正常。我甚至很震驚地發現，一個拍了兩個多小時影片的導演竟然無法把它扛在肩上[4]！想想我們已經達到的文明程度，我覺得讓另一個人扛著它，這並不正常。這也是有時我會請希維特不要讓電影放映的時間超過兩小時又十分鐘的理由之一！我跟他說：「聽著，如果你自己無法扛著你的電影！……」我覺得拍一部電影就像是在製造一個物件。如果有一天我為電視台工作——我一定會這樣做，因為我對這有興趣[5]——我會不曉得物件在哪兒。我可能就必須放棄製造物件這個想法，因為在電視上，即使是載體，也是神祕而短暫的。

• 您會看電視上播放的電影嗎？

喔，會啊！有些人會說：「我無法在電視上看電影！」但我不是這種人。我會看這些影片，而且我很喜歡。

• 您會用在電影院的方式去感受這些影片嗎？

不是所有的影片，但某些會。我啊，我會在電視機前沉思，或者有時我會很感動。我並不覺得困擾……。

- 我想要回來討論這個老婦人身陷書堆火海的場景……。我們剛剛已經在《夏日之戀》的結尾看到火化儀式使用的爐火。在《四百擊》中，我們也見到大火吞噬了放巴爾札克（Balzac）肖像的小壁龕。當然我們也會在《綠屋》（*La Chambre Verte*）中再度看到火焰……。簡而言之，我想要知道的是，在您的電影中，火焰十分常見，您這種對火的迷戀是從哪裡來的？

　　我真的不知道……。在《華氏451度》中，這甚至是電影的主題，但有時這只是為了讓故事有所進展。火焰給人一種迫切感：一切會進行得更快，必須撲滅它……。我不知道要怎麼解釋才會更清楚，但可以確定的是這有助於重新開始一個動作。

3. 35 釐米格式是膠卷電影最常使用的底片；自二十一世紀初期起，數位電影已經取代了膠卷電影。

4. 一部長兩個小時的 35 釐米膠卷影片約重 25 公斤。

5. 雖然楚浮有幾部電影是與電視台共同製作的，例如與 TF1 聯合製作的《最後地下鐵》（1980），但他從未真的直接為電視台工作。

現在您讓我想起來了，在《鄰家女》中也有一幕跟火有關的戲 [6]。一名女子正在炸薯條，油炸鍋著火，有人過來把它撲滅了。說真的，我不知道為什麼我要這麼做。我想我還記得滅火器的噪音非常巨大。通常發生火災的時候，在場的人並沒有那麼害怕。不過一旦啟動滅火器，大家就會驚慌失措，因為這些機器的噪音太令人震撼了。因此，我在《鄰家女》中製造了這場油炸鍋引起的火災，只是為了取得這個噪音。我需要它來讓我的女主角處在某種激動的狀態下，好讓她接著能做些不理智的事情，例如倒在草地上。因此，在這個具體案例中，我主要是被噪音所引導，而不是被火的影像本身所引導。

- **但是，在《華氏 451 度》的這個場景中，情況似乎是相反的：這個橋段以即將噴火的灑水噴嘴鏡頭作為開始。這個開場有一種相當恐怖的暴力存在，然後，一旦我們置身火海裡，就再也沒有什麼急迫感了……**

　　這都是因為音樂，所以人物才會這樣反應。這邊的處理方式相當矛盾。而且《華氏 451 度》裡面有很多矛盾。例如，我覺得伯納‧赫曼（Bernard Herrmann）[7] 的音樂非常美，但是它和電影的精神並不完全一樣。我很喜歡這位作曲家，我很感激他非常認真地對待我的電影，而我，

我記得我拍得不好。透過他的音樂，他賦予電影一種宏偉的感覺，將它變成一種野蠻的歌劇，至於我，我比較像是在做有點可笑和幼稚的事情。

- **但這是一種您有時會察覺的宏偉，是某種儀式……。**

啊！我喜歡儀式，因為它與演出相得益彰。劉別謙[8]和史卓漢[9]的電影有共同之處，那就是兩者都有儀式。就像您在某某宮廷裡，在一個虛構的國度裡，有人會負責幫

6. 進行這段訪談時，這部電影已經拍完，但還沒在戲院上映。

7. 美國作曲家暨指揮家（1911-1975），1950 年至 1960 年代為希區考克大多數的電影配樂而聲名大噪。楚浮曾請他為《華氏 451 度》（1966）和《黑衣新娘》（1968）這兩部電影配樂。

8. 恩斯特·劉別謙（Ernst Lubitsch，1911-1975），德裔美國電影工作者。楚浮對他讚譽有加，並為他撰寫了一篇文章〈劉別謙是一位王子〉（« Lubitsch était un prince »），《電影筆記》，no 198，1968 年 2 月。重新收錄在 François Truffaut，《我生命中的電影》（Les Films de ma vie），Flammarion，Paris，1975，頁 71-74。

9. 艾瑞許·馮·史卓漢（Erich von Stroheim，1885-1957），出身奧匈帝國的美國演員暨導演。他的默片作品包含了好幾部經典電影：《情場現形記》（Folies de femmes，1921）、《貪婪》（Les Rapaces，1924）、《凱莉女王》（Queen Kelly，1928）。

《華氏 451 度》裡被消防員燒掉的書本特寫：保羅・傑高夫（Paul Gégauff）的《字謎》（*Rébus*）、沙林傑（J.D. Salinger）的《麥田捕手》（*L'Attrape-cœurs*）、雷蒙・格諾（Raymond Queneau）的《薩伊在地鐵裡》（*Zazie dans le métro*）、丹尼爾・狄福（Daniel Defoe）的《大疫年紀事》（*Journal de l'année de la peste*）、尚・惹內（Jean Genet）的《竊賊日記》（*Journal du voleur*）、弗拉基米爾・納博科夫（Vladimir Nabokov）的《蘿莉塔》（*Lolita*）等等。

楚浮道：「我真的很想讓一切都非常寫實……。」
假的電視機變成藏書的地方。《華氏 451 度》的劇照。

您開門。這是能幫您演出的第一幕戲。雖然我不是很虔誠，但我希望有一天能拍一部發生在修道院的電影 **10**。有些地方已經包含了它們自己的舞台，引領您的正是這個舞台。這就像您讓一名演員隨音樂演出。他感覺長出了翅膀，並開始跳舞，而不是行走。我想這對導演來說也是一樣的，雖然對我來說是有點矛盾。事實上，正是在拍攝《華氏 451 度》時，我決定再也不拍穿制服的人了。消防員穿著相同的衣服，這讓我非常的沮喪。我信守諾言，自此再也沒有碰過任何士兵！拍《華氏 451 度》裡這些消防員的方式，與拍走進鄉村小酒館裡的農夫不同。當有很多人進入同一個空間時，就必須按照某種順序來安排他們。這立刻

就有了一種要遵守的階級制度，因為很明顯地，他們的世界需要一種儀式……。

- **我已經記不得發現藏在電視機裡的書是小說裡就有的，還是您的構想。**

我不認為是小說裡的，因為小說裡並沒有電視機，電視變成了牆本身。當時，我在電影裡為蒙塔（Montag）家中設計的電視機看起來很大。但現在我覺得它看起來很小。我那時有點膽小。我不想把它弄得更大，因為我告訴自己：如果我構思了一台跟小說裡的牆一樣大的電視，考慮到我們很少拍攝全身的人物和整個場景，這些人就會看起來就像是在透明物體前講話。正因如此，即使這本書幾乎有暗示牆壁在說話，我還是想要有個框框一直在那裡。我相信小說裡真的有這樣一個想法：如果你過得不錯，你就能升官，你就可以給自己買第二面牆！認為第二面牆也會說話，這樣的想法讀起來很美，但是從影像上來看，它

10.　1960 年代初期，楚浮曾計畫要改編巴爾札克的《朗杰公爵夫人》（*La Duchesse de Langeais*），其中有部分故事發生在修道院。

有可能變得不討喜或過於抽象。我不是說我講得有道理，但我一直很怕那種一切都有可能發生的電影。我怕那種開演十分鐘後觀眾就失去興趣的電影，只因為片中某個角色可能突然開窗或開始飛行……[11]當然，《華氏451度》的處理方式可以清楚說明這種心態。我真的很想讓一切都非常寫實，以便讓電影裡只有一件不正常的事情：那就是書籍是被禁止、被焚燬的，然後，如同我們最後呈現的那樣，人們對這些書熟記在心。因此，科幻迷、布萊伯利的讀者或《華氏451度》的書迷可能會認為相較之下，這部電影非常規矩。但這是故意的，因為這是我的主要想法：就是將我的整個注意力都放在書籍上。發生了什麼事？我們追捕書籍！所以才有了這類場景，這能稍微闡述我曾說過的：從與共同編劇一起動筆開始，我們就傾全力去擴大這些靜默的時刻。我們想知道：「他們會把書藏在哪裡？」好，來吧！暖氣、電視機等等。然後我們就拍攝所有這些鏡頭，就是為了這個……。

- **在這場戲裡，有一個奇怪的細節，就是從某人身上搶走蘋果，然後丟到地上。**

對，我也不知道為什麼……那個吃蘋果的人是完全沉默的，所以要給他一個視覺上的動作。我覺得我需要一個

能讓觀眾印象深刻的動作。再說，我記得片尾也用了蘋果；
跟茱莉‧克莉絲蒂（Julie Christie）有關⋯⋯但就此意義
而言，《華氏451度》的表達方式完全不像是我的作法。
習慣上，我會研究這些角色，而且我會被某個我想要拍攝
的角色所吸引：例如《軟玉溫香》或《夏日之戀》裡的某
個人。那時，我真的萌生了一個想法，想要拍一部有關書
籍的電影。這很少見，因為很顯然地，這個計畫真的極為
抽象。也因此，如果《華氏451度》裡有什麼受影響，大
概就是這些角色或許不夠活潑。拍這部片子時，我告訴自
己：「我們要試著將書籍拍成活生生的人。」在其他場景
中，我們看到這些書幾乎是在移動中的，它們是栩栩如生
的⋯⋯對我來說，這是某種賭注：「我們是否能製作一部
僅以上述事物為中心的電影？」由於赫曼的音樂在這部電
影裡很重要，因此我希望這部電影可以像某種歌劇。一部
歌劇可以是一個孩子氣的世界，因為電影裡有些孩子氣的
東西是故意的。事實上，孩子很喜歡玩消防隊、玩具車等

11. 楚浮一定是想到了李察‧唐納（Richard Donner）的《超人》（*Superman*），
　　　1978年1月在法國上映。

等這些東西。在這部電影裡，存有一個不受控制的「成像」（imagerie）層面[12]。雖然與法國製片相較之下，《華氏451度》可能看似相當豪華，但對於一部在倫敦松林製片廠（studios Pinewood）拍攝的英語片來說，它的預算並不是很高[13]。因此，我無法按自己的意思對這項計畫進行視覺上的控制……。

- **這種孩子氣的一面，我們已經在《槍殺鋼琴師》裡見過，在那部片子裡，偵探小說近乎於童話故事。在我看來，這種態度在您身上是始終如一的。**

我也不知道為什麼，童話故事非常吸引我。例如三個一數，我就非常喜歡……有趣的是讓觀眾相信這些故事。如果我們一開始就沉浸在完全不真實的世界裡，觀眾就會拒絕進入。我們必須從真實的事物著手，然後慢慢地滑進去……。

- **在《華氏451度》裡，您是從不真實、或者至少是一種預示開始的。您執導科幻故事的基本原則是什麼？**

就是盡可能擁有正常的角色、擁有一個最終能類似於所有日常生活的生活。主角蒙塔有時在家──這時是與妻

子在一起的正常場景——有時在消防隊工作。我不想要電影中有什麼令人如此吃驚的東西。除了對書籍的迫害。但是我與主角奧斯卡‧維爾內[14]起了衝突，他希望能以一種特殊的方式來演出。他不想要扮演我想要他成為的普通人。這就造成了一點不協調，雖然這個怪異之處不是我造成的。此外，我不是說他不對，但是這裡我們就有了一個導演和主角看法完全對立的案例。

- **在您談論拍攝這部電影的日誌[15]裡，您說維爾內總是想要表現得更多愁善感一點，但您阻止他朝這個方向發展⋯⋯。**

啊，是啊，針對某幾場戲。事實上，片中有兩位女性，

12. 楚浮在此暗指沒有藝術指導的彩色拍攝這件事。因此，有些難以掌控的元素（布景、物件等等）滲入影片之中，影響了整體的可塑性。

13. 這部電影耗資約 150 萬美金（資料來源：IMDb）。

14. 奧地利演員（1922-1984），在馬克思‧歐弗斯（Max Ophuls）的《傾城傾國慾海花》（*Lola Montès*，1955）一片中被楚浮挖掘，並主演了《夏日之戀》（1962）和《華氏 451 度》（1966）兩部片。

15. François Truffaut，《日以作夜。續華氏 451 度拍攝日誌》（*La Nuit américaine, suivi de Journal de tournage de Fahrenheit 451*），Seghers，Paris，1974。

一位是妻子琳達（Linda），另一位是小學老師克拉瑞瑟
（Clarisse）。對於後者，我想不惜一切避開「情婦與情夫」
那一面。也因此，與這第二名女性的關係就要絕對純潔，
就像整部電影一樣。我不希望維爾內和他的妻子或另一名
年輕女性演對手戲時，態度有什麼不同。第二名女性也是
由同一位演員茱莉・克莉絲蒂[16]飾演，只不過是戴著短假
髮。是她將他帶入森林，進入書籍的世界裡……我覺得，
如果蒙塔厭惡他的妻子，並與另一名年輕女子調情，我們
就會陷入電影的陳腔濫調。這正是我前一年拍的《軟玉溫
香》的舊調重彈！然而，我可能是想將《華氏451度》拍
成與《軟玉溫香》相反，但是維爾內根據他對這個角色的
想法，反而想要把我拉回去。也許這就是我們會起衝突的
原因……。

16. 英國演員（1940年生）。她在大衛・連（David Lean）的《齊瓦哥醫生》（*Le Docteur Jivago*，1965）一片中飾演勞拉（Lara）一角，讓她享譽國際。

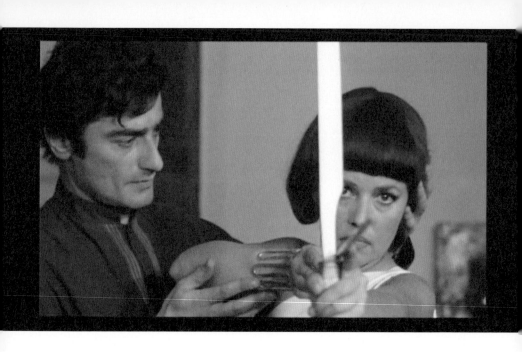

楚浮道:「我曾試著要在觀眾身上創造一種渴望,希望茱莉和費格斯之間能發生點什麼事……。」
畫家費格斯(查理‧德內飾)正在調整模特兒茱莉(珍妮‧摩露飾)的姿勢。

1968

LA MARIÉE ÉTAIT EN NOIR

《黑衣新娘》

這部電影在情感層面上比小說還要精確：
我強化了愛情那一面。

—— 茱莉在畫家費格斯家裡擺出狩獵女神黛安娜的姿勢，手裡拿著一把張開的弓。突然，她鬆手射箭，箭插在牆上，她大聲尖叫。費格斯靠近她並安慰她。

費格斯：沒事！（茱莉倒在他懷裡。）沒事！

茱莉：我不懂……。

費格斯：這不是您的錯！（他恍然大悟，他剛剛死裡逃生。）哎呀，幸好炭筆斷了！（他走回她身邊。）喔喔，您在發抖。您會冷嗎？好，您等等，我有個主意……。

—— 他離開房間，回來時拿著兩個水晶玻璃杯和一瓶香檳。

費格斯：我們倆都還活著，這要慶祝一下！（他遞給她一個杯子，並打
　　開瓶塞。）小時候，我父親告訴我：「香檳是給大人喝的牛奶！」
　　喏！（他為茱莉斟酒，並在她的脖子上抹了一滴香檳。然後出示他的
　　小指。）您知道為什麼中國人不用這根小指嗎？（她搖搖頭。）因為
　　這是我的！（她微微一笑。他給自己倒了一杯酒。）
　　您喜歡嗎？有沒有好一點？您被嚇到了！明天就完工了。我帶您去看
　　電影，然後我們去那個新玩意兒，唔，就是一艘小平底船上吃晚餐。

茱莉：不、不。我們就快完工了，我們必須完成。

費格斯：那麼，您答應我……。

茱莉：什麼都好，但必須馬上完成！

—— 她起身，重新擺出狩獵女神黛安娜的姿勢。

費格斯：還好嗎？還可以嗎？

茱莉：可以……。

費格斯：好！（他回到畫架旁，拿起炭筆。）很好……好……靠近我一
　　點。就在那裡，正對中軸。很好。

—— 他正在畫她。茱莉移動了一點，讓箭頭指向攝影機的中軸……和費
格斯。

Fergus : Vous èts belle... vous
èts belle... enfin comme tout
le monde....

Lui : ça vous ennuie ?

Elle : non non

Lui : si ça vous ennuysiv, vous
me le dirie ?

Elle : Nou je ne vous le dirsi pas mais
tout le même ça ne m'ennuie pas...

《黑衣新娘》：楚浮的手寫對話稿。

- **我想要談談茱莉為費格斯（Fergus）擺出狩獵女神黛安娜的姿勢，然後射箭那一幕的懸疑氣氛。懸疑是有形的，它存在影像之中⋯⋯。**

根本就沒什麼好解釋的！（笑。）我覺得這個好像已經在我們的交談中講了無數遍了：一切都在愛爾蘭人威廉（William Irish）（譯註：康乃爾·伍立奇〔Cornell Woolrich〕的筆名）[1]的書裡。這本書我偷偷看過，而且印象非常深刻。事實上，這本小說是我母親在看的，她不在的時候，我就會貪婪地閱讀。我永遠不會忘記這些不同的謀殺案：弓箭的情節、死在壁櫥裡的人等等。我在倫敦拍《華氏451度》時，《湯姆·瓊斯》（*Tom Jones*）[2]的製片人奧斯卡·李文斯坦（Oscar Lewenstein）[3]——他也製作了多部由珍妮·摩露主演的電影，包括《直布羅陀海峽的水手》（*Le Marin de Gibraltar*）[4]——問我想不想再跟珍妮合拍一部電影。我回答他：「好啊，但是有一個條件，就是要找一本我小時候讀過的小說！」最後他們選了這本書，這就是為什麼我會拍它的原因。但是這一幕戲，我沒什麼要講的⋯⋯。

- **怎麼會呢⋯⋯這一幕出現在電影結尾，觀眾知道珍妮·摩露應該會殺人。在那之前，她的效率極高，但現在她犯下第一個失誤：她沒有殺他。**

不過原著和電影之間還是有差異的。例如，我認為電影在情感層面上更精確：我透過選取不同的男人來強化愛情那一面。我不知道觀眾在看電影的當下是否知道所有的元素，或者他們是稍後才得知的，但是我們知道她有某種復仇使命要完成。在畫家這個橋段裡，我想我曾試著要在觀眾身上創造一種渴望，希望茱莉和費格斯之間能發生點什麼事。我們知道她有這個使命，但是在此，我們希望她能放棄，因為我們是喜愛他的。畫家是影片中我最同情的男性角色。而且，正是在拍這段的時候——我很滿意查理・德內（Charles Denner）[5]的表現——我決定拍《痴

1.　美國作家（1903-1968），擅長黑色小說。他的作品經常被搬上銀幕，特別是被希區考克（《後窗》〔*Fenêtre sur cour*，1954〕）和楚浮（《黑衣新娘》、《騙婚記》）改編。

2.　這部電影（1963）由東尼・理查德森（Tony Richardson）執導、亞伯特・芬尼（Albert Finney）主演。

3.　英國的戲劇暨電影製作人（1917-1997）。

4.　這部電影由東尼・理查德森執導，改編自瑪格麗特・莒哈絲的小說。李文斯坦也製作了由理查德森執導的《家庭教師》（*Mademoiselle*，1966），由尚・惹內和瑪格麗特・莒哈絲編劇、珍妮・摩露主演。

5.　法國演員（1926-1995），是 1960 年代至 1970 年代法國電影中最受歡迎的配角。除了《黑衣新娘》（1968），他還演出楚浮的《美女如我》（1972）和《痴男怨女》（1977）這兩部電影。

男怨女》（*L'Homme qui aimait les femmes*）。或者，至少拍片的想法誕生於此……。

- **您很努力要延長這場戲的時間。**

的確，時間有被放大，這與拉弓配合得很好。

- **就在觀眾放下心，以為她不會殺他的時候，她卻突然出現了……。**

　　我沒有拍他的死亡，因為這太意料之中了。看到這已經完成，比較能讓人大吃一驚……在細節上，我想我遵循的規則相當有希區考克的味道。但整部電影不是這樣，因為電影的概念本身並非希區考克式的。如果是希區考克，我們就必須同情一個被誤控犯罪的人。但是這裡，我們面對的是一名真正的罪犯，我不惜一切要讓大家接受她。這部電影最大的缺點就是太安靜了。珍妮·摩露有台詞的時候會是一個更好的演員。但這個角色最重要的就是現身而已。總之，這個角色並不完全適合她。而且她在片中從不笑，像個雕像。我不知道是否應該這樣做。珍妮是一位可以做得更多、更好的演員，但這裡我們對她的要求低於她的能力。另一方面，我對麥克·朗斯代爾、查理·德內——

我覺得他們很棒——和電影中的某些時刻感到很滿意。我已經很久沒看這部片子了,但現在我不確定我會想要把它看完……。

- **這是一部帶有神祕面紗的電影……。**

正是如此,但劇照還不夠神祕[6]。如果我是現在來拍這部片子,就會非常不同,特別是在富有表現力的視覺上。例如,會有更多事情在晚上發生。這部電影裡有太多的場景讓人一目了然,它極度缺乏攝影的神祕感。

- **令人震驚的是這名女性的行為,這種復仇的執念是一種過度的反應。**

執念是某種我常在我的電影中使用的東西,例如在《巫山雲》(*L'Histoire d'Adèle H.*)裡。在歐洲電影中,我們需要使用執念,因為與美國電影不同的是,我們的

6.　這部電影的劇照師是拉烏爾・庫塔(1924-2016)。這是他繼《槍殺鋼琴師》(1960)、《夏日之戀》(1962)、《安端與柯萊特》(*Antoine et Colette*,1962)、《軟玉溫香》(1964)後,第五度與楚浮合作,也是第一次為彩色電影拍劇照。

劇情並沒有建立在要實踐的目標之上。在許多美國電影中，例如在拉烏爾·華爾許（Raoul Walsh）[7]的任何一部電影裡，都會有一個角色，他非得要獲得某樣東西，而且即使不擇手段，也一定會達到他的目的。我不知道為什麼歐洲沒有這種主題。在美國，我們非常能接受，但是在歐洲電影裡，我們就會爭論不休、大肆批評……因此，我們缺乏一個能推動故事、朝某個事物前進的必要動力。就我而言，我似乎是用固執的想法這樣的概念來彌補。每當我有一個受到固執想法驅使的角色，例如在《黑衣新娘》或《巫山雲》裡，就能幫助我發揮作用。而我知道，每一天，工作都會朝著相同的方向發展，這讓我免於拍攝無用的鏡頭。這非常令人快慰，因為無論我們在拍什麼，我們都知道我們正朝著劇本的方向前進。如果您願意的話，這就能取代有目標要實踐這樣的概念。

- **我們一直覺得您的這些角色都是悲劇型的，因為他們無法掌控自己的命運。他們的行為與所謂的「正常」心理並不協調。我想到《黑衣新娘》和《騙婚記》裡的角色，儘管他們有犯罪行為，但仍非常討人喜歡……在您所謂「嚴肅的」電影裡，就是這樣的情況，但不是在您的喜劇型劇情片裡，例如安端·達諾的系列電影。**

安端‧達諾的系列電影是虛構出來的，但是主角本身有點瘋狂。他的目的就是逗我們笑、用他的古怪來讓我們開心。在比較嚴肅的《黑衣新娘》和《騙婚記》裡，古怪是用來吸引我們、抓住我們的。不過要小心，因為過多的古怪會讓觀眾遠離。因此，我們必須適度，才能讓角色持續引起大家的興趣。在生活中，我們都說人人怕瘋子。我想在電影裡也是這樣。不過，我呢，我會被帶有瘋狂元素的角色所吸引。但不是那種完全的、無法控制的瘋狂，而是某種瘋瘋癲癲……。

- **這些角色完全無法主宰他們的命運，但是他們都能承受。即使是在喜劇型的劇情片中，達諾也不是反抗者，他只是適應、承受而已。我想這就是他與更戲劇性的電影角色的共同點。這不就是與您內心深處的某種東西相符合嗎？**

我不知道耶……要讓我清楚理解您的問題，您必須將這些角色和我從未拍過的其他電影裡的角色做個對照。假如您告訴我：「為什麼您從不拍這樣或那樣的人？」

7. 美國導演（1887-1980），執導過《夜困摩天嶺》（*La Grande Évasion*，1941）、《白熱》（*L'enfer est à lui*，1949）。

那麼我就會有一個依據。您知道的，我們始終相信自己是正常的……。

我們到底在談什麼？談我這些電影的核心材料。這是一種相對選擇的材料，即使這個選擇從未被精心策劃，而且是經過刪除的。確實是有人向我推薦了小說、劇本、電影，但我沒有採用，因為我覺得它們不適合我。我會說：

楚浮道：「觀眾就是電影的最終目的……。」
楚浮給《黑衣新娘》拍攝技術團隊的手寫註記摘要。

「不，我辦不到，我無法理解這些角色，或是我對這個故事沒有感覺。」[8] 因此，我用的是剩下的東西。也就是說，一般來講，就是我自己找到、並喚醒我內在某種事物的那些東西。但這一切很難事先就確定。我喜歡和孩子們一起工作，但是很多導演不喜歡。所以我拍了三、四部跟孩子有關的電影。我喜歡以男女關係為中心的情感片。我想像的這些角色，我必須一開始就相信他們是完全正常的，隨著劇本的發展，我會引出他們略帶瘋狂的那一面，但這不會是一種蓄意的行為。我不能將這些角色和其他我不知道如何拍攝或我從未拍過的角色做對照。或者我會告訴自己：「拍一位例如企業家、一個負責且穩重的人，或許也沒有那麼糟。」但是，這個男人會發生什麼事？什麼都沒有！我無法拍那些什麼事都不會發生的人！（笑。）所以，我拍的這些人物之間當然會有共同點，而且他們都會發生些什麼事……。

8. 在 1960 至 1970 年代，曾有人提議楚浮改編諸多著名的小說，例如阿爾貝·卡繆（Albert Camus）的《異鄉人》（*L'Étranger*）、亞蘭－傅尼葉（Alain-Fournier）的《高個兒莫南》（*Le Grand Meaulnes*）、阿爾貝托·莫拉維亞（Alberto Moravia）的《輕蔑》（*Le Mépris*），甚至是馬塞爾·普魯斯特（Marcel Proust）的《在斯萬家那邊》（*Du côté de chez Swann*）。

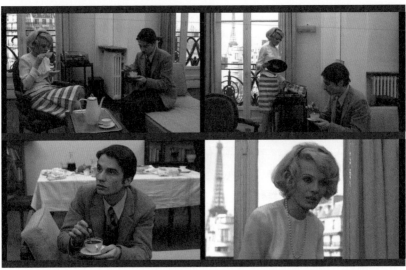

楚浮道:「安端從來就無法掌控局面⋯⋯。」

安端·達諾(尚-皮耶·李奧飾)臣服在迷人的法比安娜·塔巴(黛芬·賽麗格〔Delphine Seyrig〕飾)的魅力之下。

1968

BAISERS VOLÉS

《偷吻》

在《偷吻》裡，
我們擁有相當於文學中稱為「教養小說」的東西。

un disque. Antoine rêve.
Fabienne : Antoine, aimez-vous
 la musique ?
Antoine : Oui Monsieur
Deux ou trois échanges entre
Fabienne, simplement étonnée,
et Antoine, catastrophé.
Il s'enfuit.

- **在我看來，在法比安娜‧塔巴（Fabienne Tabard）家裡喝咖啡那場戲是建立於尷尬之上，並以某種驚訝、爆炸作為結束。**

　　在這場戲之前，有一幕是在塔巴先生家裡吃飯，當時安端完全被塔巴夫人給迷住了。但是僅用陷入沉默來呈現，我們無法很清楚了解其中的含義……這類場景的樂趣在於有一個巨大的調式轉折：首先是無止盡的沉默，緊接著是通常會用在偵探片的追逐。這有點像是我們可以從一段音樂的調性變化中獲得的樂趣。但特別的是，觀眾在此沒有獲得任何的信息，他完全沒有領先劇中的角色。在我看來，我們非常貼近安端‧達諾。我們觀看這場戲的角度跟他是一樣的。我們是真的和他在一起。再說，整個達諾系列就是這樣：這系列電影令人感到熟悉，我們對達諾有好感，因為他既笨拙又真誠。他不像是一個思想複雜的人……好吧，他是很複雜，但也相當直率。

　　在《偷吻》裡，我們擁有相當於文學中稱為「教養小說」（roman d'apprentissage）的元素。我發現這是唯一能讓這個《四百擊》裡的角色復活的方法。《四百擊》依據的是惡性循環原則——會偷蛋，就會偷牛——，但是我們現在跟著他一起發掘生活。我們看著他歷經不同的環境、艱困地試圖融入社會、求職，感情上不是游移在兩種類型的女性之間，而是在年輕女孩和已婚婦女之間。

- **達諾系列更常運用的是口誤、失誤，就像這個橋段一樣。**

是的，我們可以說，是他的笨拙讓他無法掌控局面。一般來講，安端從來就無法掌控局面，但他總是很開心……。

- **就像一個喜劇型或詼諧型的人物，脫離了他習以為常的環境？**

詼諧風格比較沒那麼強烈，因為我從來沒有讓他做出太不可思議的事情，我會在那之前就停下來了。我試著勾勒出一個相當貼近生活的指導方向，並引導他經歷這一切。但無論如何，在我們的日常生活中總是有大量的瘋狂……。

- **您冒了很大的風險，因為無法確定這一幕能逗人笑……。**

啊，不一定是為了逗人笑，而是要引起興趣！再說，要用什麼來逗人笑？用「是的，先生」？不，這場戲一點也不詼諧可笑。我們有好幾個情節一起慢慢發展。特別是當私家偵探這個情節，我們不能忽視這一點……但是，在這場戲裡，我沒有冒任何風險。如同我們一開始就知道的，安端被這個女人迷住了，即使這場戲一片寂

靜，也是很有趣的。

- **有件事我們還沒提到，那就是空間問題。然而，這個場景是建構在兩個空間的對立之上：首先是公寓，然後是這個急速墜落、下降的空間。在我看來，在您的電影中，總會有一個垂直空間的手法，在那裡，角色會上升 —— 就像《軟玉溫香》裡的電梯 —— 而在另一個垂直空間裡，角色會下降，用來表達崩潰的情感。**

我想，主導這場戲的主要是一個移動的想法：我們首先有某種像湖一樣平靜的東西，突然之間，暴風雨出現了。這是一個決裂、對比的問題，就像音樂一樣。您知道的，演員往往會停下腳步來講台詞。但是這裡剛好相反，我要求尚—皮耶邊講話邊走路。攝影機也是，它要不停地移動。從他開始下樓的那一刻起，我就覺得必須用這種方式拍攝……。

楚浮道：「我沒有辦法接受這個電影片段，這太嚇人了！」

《騙婚記》中，茉莉‧魯塞爾（Julie Roussel，凱薩琳‧丹妮芙飾）和路易‧馬埃（Louis Mahé，尚－保羅‧貝爾蒙多飾）首次見面。

1969

LA SIRÈNE DU MISSISSIPI

《騙婚記》

《騙婚記》的概念，
就是要講述一個性別顛倒的故事。

- 有件事讓我很好奇，那就是透過鳥鳴來引見角色，接著是這個
 最終導向凱薩琳・丹妮芙（Catherine Deneuve）的長全景。
 在我看來，在您的電影裡，角色很常透過影像或聲音來呈現，
 但兩者從來沒有同時出現過。例如，在《軟玉溫香》裡，我
 們在看到法蘭索瓦絲・多雷雅克之前，就先聽到她的聲音。
 在《安端與柯萊特》裡，我們看了柯萊特很長一段時間之後，

才聽到她的聲音……。

　　我不知道耶，我對這個問題沒有什麼說法。但是我覺得《騙婚記》的這場戲真的很可怕、很嚇人。不，真的，現在我不會再這麼做了。這不是拍電影的方式！這太糟糕了！我沒有辦法接受這個電影片段，這太嚇人了。缺乏靈感是可怕的。也許電影裡還是有我喜歡的片段，但是這場戲，我覺得拍得不好、演得不好——甚至連外景也選得不好。一切都糟透了！

（左）《騙婚記》拍攝劇本裡茱莉和路易第一次見面的部分，有楚浮的眉批。
（上）《騙婚記》的劇照。路易·馬埃（尚－保羅·貝爾蒙多飾）找到在小酒館當舞女的
瑪麗邕（Marion，凱薩琳·丹妮芙飾）

——在他們藏匿的小屋裡，瑪麗邕為路易端來一杯咖啡。

瑪麗邕：喝吧，我親愛的，你會好些的。

路易：把它裝滿！我知道妳在做什麼，我接受。我不後悔遇到妳。我不
　　　後悔為妳殺了一個人。我不後悔愛上妳。我一點也不後悔……只是，
　　　現在，這讓我肚子很痛。我全身都在燃燒。啊，我希望這能快一點，
　　　要很快。把它裝滿！

——他把空杯遞給她，她猛然用手背將杯子掃開；杯子碎落在地上。

瑪麗邕：啊，我就知道你會任我這樣做！啊，我慚愧，我慚愧。我慚愧
　　　啊！我慚愧啊！任何女人都不值得像這樣被愛。我不配……但是還不
　　　遲，我會照顧你。你會活下來，我們會遠離這裡，就我們倆。為了我
　　　們兩個，我會相當堅強，你會活下去的。你聽我說，路易，你會活下
　　　去的！任何人都不能把你從我身邊帶走！（她緊靠著他，哭泣著。）
　　　我愛你，路易。我愛你……也許你不相信我，但是有些不可置信的事
　　　情都是真的。勇敢點，我的愛，我們將遠離這裡……。然後，我們將
　　　永遠在一起……如果你還想要我的話。

路易：但我要的就是妳，只有妳！妳原本的樣子。完完全全。好了，別
　　　哭。我想要妳幸福，不要妳哭泣。

瑪麗邕：我想要愛情，路易……我希望，路易……這會痛嗎？這就是愛
　　　嗎？愛會傷人嗎？

路易：是的，很痛⋯⋯。

——路易和瑪麗邕離開小屋，爬上積雪的斜坡。

路易：妳好美⋯⋯當我看著妳的時候，這是一種痛苦⋯⋯。

瑪麗邕：可是，昨天你說這是一種喜悅⋯⋯。

路易：這是一種喜悅和⋯⋯一種痛苦！

瑪麗邕：我愛您⋯⋯。

路易：我相信妳⋯⋯。

——路易拉著瑪麗邕的手，兩人消失在景色之中。當這對戀人遠離攝影

機時，雪越下越大。

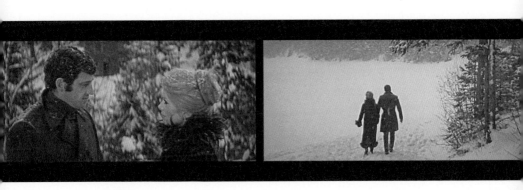

「妳好美！⋯⋯」
路易‧馬埃（尚－保羅‧貝爾蒙多飾）和瑪麗邕‧馬埃（凱薩琳‧丹妮芙飾），邁上他們
的命運之路。

- **您是否覺得自己被困在一個您想要運用的常規裡？**

　　我不知道。《騙婚記》是一部相當沉重的電影。有時候，我會有時間去看哪些鏡頭拍得不好，但我沒有時間重拍一遍。不管怎樣，這場戲是無法接受的。我無法為它辯護。之前那個《偷吻》的片段，我很喜歡。但是這個真的是太可怕了⋯⋯。

　　這些都是斷章取義的引用，沒有什麼意義。要知道，我們花了兩個小時才到那裡，關於這場戲，您想要我告訴您什麼？我相信累積原則。例如，我們可以累積一系列的中性場景，把這些場景加疊在一起，將會產生某種情緒。但是這個只看片段的方針讓我很火大，除非這個片段很棒，完美無缺。但是《騙婚記》，您選的這個片段囊括了所有的問題，這讓我很困擾。這場戲脫離了前面一個小時又四十五分鐘的劇情，就沒有意義了。

- **這能喚起觀眾的記憶⋯⋯**

　　但是這些觀眾，他們不記得了啊！我認為是可以有片段的，只要它們本身是有意義的。但不是這些！為什麼我要拍這個結尾？這與布紐爾（Buñuel）講的一個故事相呼應：一名女間諜，在戰爭時期，最後被槍斃。在這類型的

故事裡，我們會有在逃亡中且無法見容於世的戀人，他們會為了保護自己而犯罪，而且最後會被殺掉。我告訴自己：「要反其道而行。」我要給這些角色一個幸福的結局，這些角色不僅是罪犯，而且那個女的還試圖要讓她的情人消失。對我來說，這其中的大膽之處就是設想這個幸福的結局。然而，這個結局本身並不幸福，它只是相較於整部電影來說比較幸福而已。

《騙婚記》的概念——我認為這是一部奇怪且失敗的電影——就是要講述一個性別顛倒的故事。女孩的行為像男孩，男孩則像女孩。我沒有告訴演員這個，但是在我想來就是這樣。這個女孩是在感化院待過一段時間的不良份子。男孩則是個年輕處子，他想要透過分類廣告來結婚。這太令人震驚了，導致大家都討厭這部影片。我不能怪他們，因為無論如何，這部片子太奇怪了。劇照非常漂亮，尚－保羅・貝爾蒙多（Jean-Paul Belmondo）有時令人印象深刻，而音樂偶爾也很有意思。但我認為這部電影編得不好，拍得也不好。

結局本身，我並沒有覺得它不好……但是在這樣一個線性故事裡，女主角的突然轉變顯得太過生硬。事實上，應該要花更多時間來鋪陳她的轉變，或是同時進行第二個情節。這另一個情節應該是要讓他離開女主角，然後又回到她身邊。事實上，必須想辦法暗示她與他長談許久，因

為她的突然轉變讓人難以接受。但是如果我們考慮到在這個小屋裡發生的所有事情，這可能還不錯……。

- **她說了一些您珍視的美好事物，因為我們在《最後地下鐵》裡也發現了同樣的對話。**

是的，或多或少是相同的對話，相當戲劇性，但是在二元性上有所修改。「愛會傷人嗎？」

《騙婚記》結尾的旁白草稿，未使用

- 我發現女主角的態度並不確定。看起來，這是一個幸福的結局，但是我想悲劇環伺在四周。這與我們說過的悲劇命運的概念是一致的。這個女孩，我們很清楚她會再次試著殺死他……。

他接受了她原本的樣子。我相信男性角色塑造得比女性角色更成功。

1970

L'ENFANT SAUVAGE

《野孩子》

這是第一次，
認為人若無他者，
就什麼也都不是。

—— 伊塔爾在他的辦公室裡走來走去。

伊塔爾旁白（畫外）：當維克多完成某件事，我會獎勵他，當他失敗，
我會處罰他。但是我沒有確切的證據證明我啟發了他內心的正義感。
他服從我，並因恐懼或是希望獲得獎勵而改正，而不是因為道德上的
無私情感。

——伊塔爾走向他的寫字桌。背景可見維克多在窗邊喝東西。

伊塔爾旁白（畫外）：為了弄清楚這個疑惑，並取得較不那麼含糊的結果，我不得不做一件可怕的事。我要在維克多當著我的面成功完成一個簡單的練習後，無緣無故懲罰他，讓他感受到明顯的不公平。我可能會強行把他帶到小黑房裡，我會對他施加一種既可憎又令人憤慨的處罰，這樣才能準確看出他是否有反抗的反應。

——伊塔爾離開他的寫字桌，走向一張放著幾樣物品的桌子。他揀選了一下卡片，然後轉向維克多。

伊塔爾：維克多！（他走過來。）書。鑰匙。快，去找！

——維克多迅速離開房間，然後帶著所要求的東西回來並展露大大的笑容。伊塔爾接過東西，扔到地上，然後抓住孩子的肩膀。

伊塔爾：這是什麼？你到底想怎樣？（他咆哮著搖晃掙扎中的孩子。）這是什麼？去！去小黑房！

——全景移動跟隨他們。伊塔爾強行將維克多拖著向小黑房，猛力打開房門。維克多激烈地反抗他。

伊塔爾：進去，維克多……進去……進去……。

──伊塔爾很堅持，想要將他從地上拉起來，關進小房間裡。維克多在伊塔爾的懷裡憤怒地掙扎。他撲向這個殘忍的人，朝他手臂咬了一口。

伊塔爾：唉呀！

──伊塔爾立刻放開他，並不是因為咬傷帶來的痛，而是因為很高興喚醒了他學生的「道德人」（l'homme moral）意識。他關上小黑房的門（音樂），接著抱住了維克多。

伊塔爾：你是對的！你反抗是對的！
伊塔爾旁白（畫外）：此時此刻，如果能讓我的學生聽見我的心聲，告訴他被咬傷的痛是如何讓我的靈魂心滿意足，那該有多甜美啊。我可以稍感欣慰嗎？

楚浮在《野孩子》劇本中添加的手寫註記。

- 《野孩子》非常有趣，特別是在導演方面。我猜想您扮演伊塔爾醫生（Dr Itard）一角，那不僅是為了享受演戲的樂趣，也是因為這能讓您表明您正在導演這部影片……。

我沒這樣想過。我想說如果由我來演伊塔爾醫生，我就能自己照料孩子。考慮到劇本的類型，我猜我會一直對獲選詮釋伊塔爾醫生這個角色的演員發脾氣。他必定只會關注到自己，而將孩子擺在第二位。奇怪的是，我是在拍《騙婚記》時萌生這個想法的。當時《野孩子》的劇本已經寫好了，但是我還沒想到要自己來演，我想要找一個名氣不大的演員。拍《騙婚記》這部預算相當多的電影時，兩位主角都有替身，這種替身制度讓我有點生氣。我們要調整凱薩琳‧丹妮芙和尚－保羅‧貝爾蒙多的文替（doublure immobile）的燈光——就像舊時拍電影會做的那樣——然後，拍攝時，才用真正的演員來替代他們。當我要求貝爾蒙多——他是一個出色的演員——邊走邊演，此時所有的燈光都必須重打！另一方面，當我要求尚－保羅的替身移動時，他常常會靜止不動，因為他已經習慣當燈光替身（doublure lumière）了。我甚至常常要替代尚－保羅並跟攝影指導說：「他會從那裡走到那裡，然後到了盡頭後，他會回到攝影機這邊，走向凱薩琳，他會做這、做那……。」替代貝爾蒙多時，我發覺當我們面

對鏡頭時，感知是非常有邏輯性的。這種感知比在鏡頭另一邊更具決定性。突然之間，我對於要在《野孩子》中做什麼已不再有疑惑，而且我決定要自己來演伊塔爾醫生這個角色。除了這個以外，另一個重要的原因當然就是我能照料孩子。如果我用了一個演員，他可能會是一個令人不舒服、幾乎毫無用處的中間人。他在影片中看起來很好：我把孩子放在他應該在的地方，我引導他。而且這做起來也很愉快。

● **這是您最像紀錄片的一部電影，不是嗎？**

　　最像紀錄片嗎？我不知道。對我來說，這部電影一直是個轉折點。在此之前，我經常抨擊紀錄片，對小說反而稱讚不已。這部電影之後，我意識到我可能會對真實的材料感興趣。如同《夏日之戀》，我首先愛上的是文學層面。伊塔爾醫生的報告在一百年後被發現，由魯西安·馬爾松（Lucien Malson）重新編輯，並在 10/18 系列叢書中出版[1]。再一次，我首先被文字所吸引。我相

1.　Lucien Malson，《野孩子，神話與真實；續尚·伊塔爾的〈阿韋龍的維克多回憶錄與報告〉》（*Les Enfants sauvages, mythe et réalité ; suivi de Mémoire et rapport de Victor de l'Aveyron, par Jean Itar*），Union générale d'éditions，Paris，1964。

信在書本結尾，他寫說這名野人「已經習慣了我們舒適的公寓……」這種風格讓我著迷——但更令我著迷的是書中描述的事情。

伊塔爾的文稿本身是兩份報告，相隔數年完成，這可能是為了取得政府的補助，從而繼續資助他對這名野人的研究。我認為只有將這兩份報告合併成某種日記形式，才有可能進行改編。再說，我就是這樣要求格魯沃爾的[2]，他與我簽訂了改編的合約。我們花了一段時間才選定這種方式，並依據我們剛剛講的寫出一部電影：混合了旁白與直接的行動。正是因為拍了《野孩子》，才讓我稍後想要拍《巫山雲》。這部片子向我證明了我完全可以處理歷史或真實的材料。

- **但是，撇開這個歷史材料，《野孩子》是您最像紀錄片的電影，因為我們首先看到的是您：您進入畫面的方式、您引導這名孩童的方式，不管這個孩子是否知情……。**

尚－皮耶·卡戈爾（Jean-Pierre Cargol）[3]跟我一起工作：我們一起排練，我們總是在一起。這部電影裡沒有什麼即興創作：這些場景都是事先排練，之後才正式拍攝的。在我們看的片段中，我們並沒有意識到這一點，但是在整部片子裡，孩子必須發出很多微弱的叫喊聲，還有各

種奇怪的聲音。我們很難在正常和不正常之間找到平衡。針對所有在森林裡拍的部分，我也相當擔心；影片前二十分鐘有點難以搞定。不過，總之，我覺得在拍這部電影時，我已經朝公民意識邁進了一步……尤其是跟《黑衣新娘》相較之下，《黑衣新娘》並非憤世嫉俗，而是極度個人主義。而這裡，這是第一次，電影依據的想法是認為人若無他者，就什麼也都不是。奇怪的是，這部人道主義的電影是在人道主義被唾棄的時期──1968 年五月風暴發生一年後──拍攝的。相當矛盾的是，我們在拍一部頌揚小野人的電影，鼓勵要學習閱讀，但同時大家都在喊：「打倒大學！老師都是混蛋！我們來燒書！」（笑。）不過與此同時，這部電影呼應了我的想法。我是一個不幸必須自學的自學者──我一直想上學──而且我很同意電影裡講的一切。雖然伊塔爾的經驗最後也不是很成功……。

2.　法國編劇（1924-2015），曾與楚浮合作將五部文學作品改編成電影：《夏日之戀》（1962）、《野孩子》（1970）、《兩個英國女孩與歐陸》（*Les Deux Anglaises et le Continent*，1971）、《巫山雲》（1975）、《綠屋》（1978）。

3.　卡戈爾生於 1957 年，是飾演小野人這個角色的演員。他是馬尼達斯·德·普拉塔（Manitas de Plata）的姪子，現為「奇科和吉普賽人樂團」（Chico and the Gypsies）的成員。

— Les chasseurs considèrent l'Enfant Sauvage sur stupefaction. Pour la première fois ils peuvent le voir distinctement, à l'arrêt. Il est échevelé, sa bouche est maculée ~~la~~ de sang ~~de sa victime~~, il est ~~bien moins~~ blessé ou bras et sa poitrine est agitée d'une respiration intense.

— les chasseurs abaissent leur regard et voient :

楚浮的《野孩子》手寫註記。
楚浮道：「針對所有在森林裡拍的部分，我也相當擔心⋯⋯。」

（右）阿韋龍的獵人捕獲野孩子的劇照。

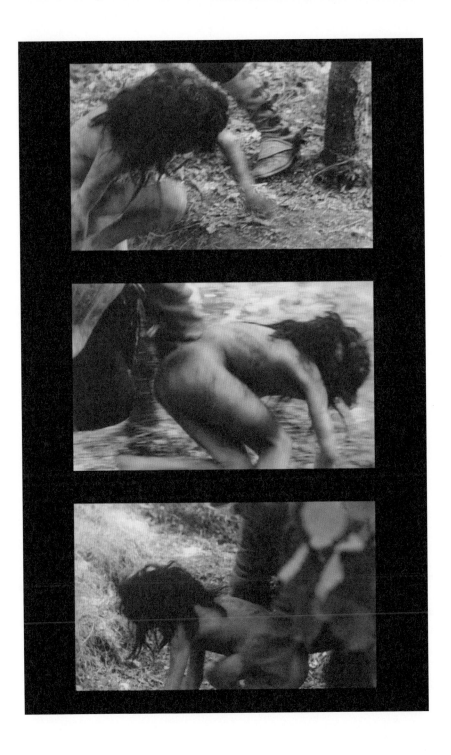

- **這名野孩子最後如何結束一生？**

　　伊塔爾醫生有點對他失去興趣了：他去了俄國，我想是去見俄國的凱薩琳大帝。所以維克多（Victor）就被託付給了醫生的管家葛蘭女士（Mme Guérin）。他住在盧森堡公園後方的佛雍庭納街（rue des Feuillantines），過著平靜的生活，在家裡做一些微不足道的工作。總而言之，他成功說出與寫出大約四十個字。

　　此外，《野孩子》也是讓我和阿曼卓斯[4] 開啟合作的電影。這是一部我很重視的電影，因為我非常喜歡它的黑白劇照……。

4. 西班牙劇照師（1930-1992）。拍完《野孩子》後，他還為楚浮其他八部影片拍劇照，包括他最後一部電影《情殺案中案》（Vivement dimanche !，1983）。

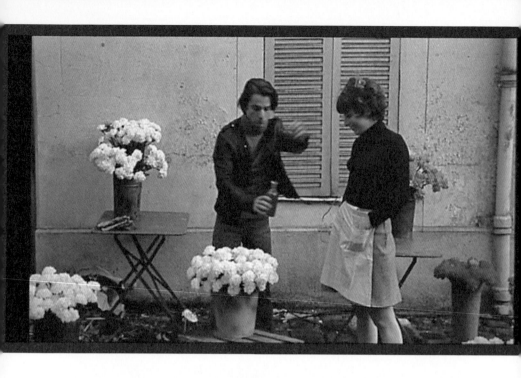

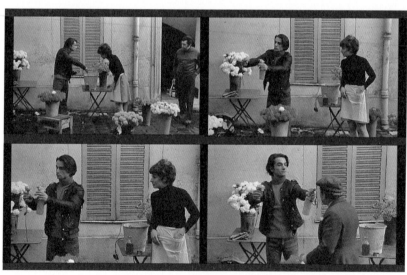

楚浮道：「這些都是兒時回憶，在杜埃街……。」
在公寓的庭院裡，安端‧達諾（尚－皮耶‧李奧飾）在附近小酒館的女侍吉娜特（Ginette，丹妮耶兒‧吉哈德〔Danièle Girard〕飾）吃驚的目光中，將白色的花染成紅色。

1970

DOMICILE CONJUGAL

《婚姻生活》

在這部電影裡，
存有一個找回美國喜劇手段的期望。

- 這個擠滿許多人的庭院，以及所有這些在極短時間內接續而來
 的情節，看起來很像是戲劇舞台。

　　事實上，這些都是兒時回憶。不完全是在我住的地
方，而是我同伴羅伯[1]生活的地方，就是我們在《四百擊》

1.　　羅伯‧拉許內（1930-2005），法國編劇暨導演。楚浮用他的姓氏簽署了
　　　部分電影評論，《軟玉溫香》（1964）的主角也借用了他的姓氏。他也是
　　　雷內‧畢格（René Bigey）這個角色的靈感來源，在《四百擊》（1959）
　　　和《安端與柯萊特》（1962）裡，畢格是安端‧達諾的朋友。

"DOMICILE CONJUGAL"

Premier squelette du scénario,
établi entre Claude de Givray, Bernard Revon et François Truffaut
après deux ou
trois conversations.

1 - L'appartement conjugal. "Pas mademoiselle,
Madame"

2 - Autoine) (dans la cour)
teint les fleurs (il y a toujours une fleur qui garde
la teinte précédente)

《婚姻生活》的第一個劇本大綱，楚浮的手稿。

中見過的杜埃街（rue de Douai）。院子裡確實有一個傢伙在染花，我想現在已經沒有了。但經常發生的是，我的電影背景雖然是現在，卻充滿了相當久遠以前的細節。從這個角度來看，這些往往是不被認為是時代片的時代片，但是裡面有各種曾經讓我感到震撼且被我放在今日的活動。

- **您放入有關污染、電動刮鬍刀等當代信息，甚至是對貝當（Pétain）的影射，但更巧妙的是隱藏了「時代片」這個維度。一般來說，您不會在電影中做太多政治影射吧？**

是的，因為它們很快就過時了！片中有一個傢伙，只要貝當的棺木沒有被移到杜歐蒙士兵公墓（Douaumont），他就不想出門……。

- **當我們依時間順序觀看您的電影，就像在這裡一樣，我們發現您不斷在它們之間編織隱蔽的聯繫，而且每一部新片都與前一部完全相反。沒有兩部電影是前後連貫且明顯相似的……。**

一直拍相同的電影是相當累的，除非是在意料之外。我覺得從一部影片到另一部影片，必須讓它們相互矛盾，然後，過了一段時間後，就需要努力整合，將我們認為不

可能調和的兩部電影混合起來。即使我不確定我是對的，但是我感覺《鄰家女》有點混合了《軟玉溫香》和《巫山雲》。這兩部電影看似截然相反：《軟玉溫香》是寫實的、臨床的、近乎冷酷的，但是《巫山雲》是抒情且熱情的。在《鄰家女》裡，我試著用《巫山雲》的熱情來抵銷像《軟玉溫香》那樣有點骯髒的通姦情節。我還不曉得結果會是如何……。

- **在此同樣凸顯的是所有您電影中的童話故事維度，就是您忽略某些現實面的方式。在這個橋段裡，有某種神奇的東西，彷彿是對安端一生的總結……。**

　　我不知道《婚姻生活》是否像《偷吻》一樣好……《偷吻》相當活潑，也相當簡單，但《婚姻生活》可能更為複雜。在後面這部電影裡，存有一個找回美國喜劇手段的期望：多虧了那些有點制式化的噱頭，例如物件的轉換，我們才能獲得笑點。我相信花朵在整部電影裡是有重要作用的：繼染色花之後，還有日本花。有時，我們發現這無法發揮作用，這可能是因為達諾必須使用非常接近生活的材料，不能太複雜。再說，我們寫《婚姻生活》時，比寫《偷吻》還要辛苦，然而這部電影可能沒那麼好。這我就不太明白了……《婚姻生活》中的

有趣場景多半是人物場景，就是角色相互對峙的場景，例如達諾和他太太這對年輕夫婦。我們竭盡心力製造這些很像卡通的噱頭。不過，或許它們有點平淡，因為它們與電影是不同類型的。您也可以說，我曾試著以李奧・麥卡瑞（Leo McCarey）[2]為目標，他是一名能拍出非常複雜之事物的美國電影工作者。他的電影中經常有關於自動裝置或其他道具的笑話，效果在銀幕上看起來似乎很簡單，實際上設計得非常精巧。

2.　美國導演（1898-1969），執導了《真相大白》（*Cette sacrée vérité*，1937）、《金玉盟》（*Elle et lui*，1939）、《天下一家》（*Ce bon vieux Sam*，1948）等「四、五部最佳經典電影之一」（François Truffaut，《表演藝術》，no 529，1955 年 8 月 17-23 日）。

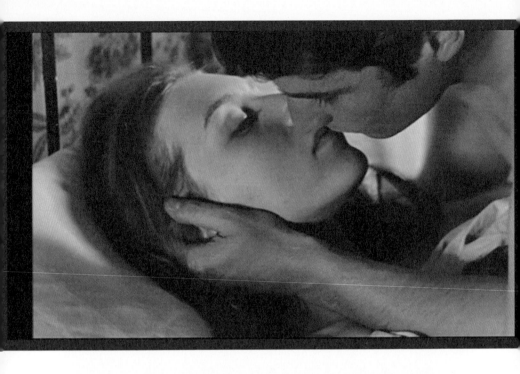

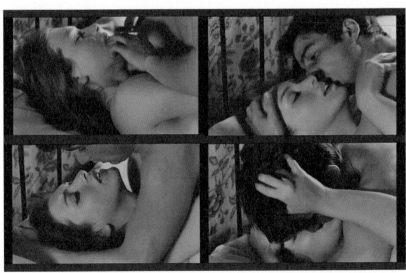

楚浮道：「她完全沒有經驗……。」

在《兩個英國女孩與歐陸》裡，繆麗兒（Muriel，史黛西·坦德特〔Stacey Tendeter〕飾）和克勞德（尚－皮耶·李奧飾）第一次做愛。

1971

LES DEUX ANGLAISES ET LE CONTINENT

《兩個英國女孩與歐陸》

《兩個英國女孩與歐陸》是有那麼一點要與《夏日之戀》對抗，
我覺得《夏日之戀》太美、不夠具象。

旁白：

七年後，克勞德終於接納了繆麗兒！他讓自己的意圖變得顯而易見，好
讓繆麗兒能按自己的意願躲開。不⋯⋯她沒有躲開。她準備好了。

繆麗兒現在二十歲了。她看起來像二十歲。她完全沒有經驗。他堅持著，
再次等著她抵抗。她沒有抵抗。她在掙扎，但目的與他是一樣的。

克勞德把她的頭轉過來，用手強迫她張開嘴。繆麗兒知道她想要什麼，儘管她在害怕、叫喊。他們體內有一塊無以名之的磁鐵在運轉，將他們狠狠地拋出去。

在經過比安（Ann）還要激烈的抵抗後，那條帶子斷開了。這無關乎幸福，也不是感動。對克勞德來說，這是讓成為女人的繆麗兒能武裝起來與他對抗。這已經完成了……。

落紅染上了她最珍貴的東西。

90 UN COIN DU HALL DE LA GARE ~~VIVVVV~~ . INTERIEUR . JOUR.

Nous nous rapprochons rapidement de Muriel ~~qui attend~~,

au sein de la foule des voyageurs, ~~son~~ ~~incertaines~~

~~vivvvvv~~ sac de voyage à ses pieds. *Elle reconnaît Claude,*

l'appelle. Il ~~Claude~~ *la rejoint. Il est vivement ému.*

> Claude.

Muriel ... ~~Rassure~~

Elle prend la main en souriant...

~~Muriel met un doigt sur ses lèvres~~ ...

> Muriel

Ne disons rien de sérieux main-

tenant ...

Claude prend ~~les carpextots~~ le sac de Muriel,

Ils s'éloignent.

> Voix ~~VVVVVV~~ (off.) (Texte provisoire)

Ils retrouvaient) ~~Sin~~

~~Nous retrouvons~~ (tout. ~~Nait~~ ans, ça ne comptait

~~plus~~ plus. *c'était* /la suite de ~~ses~~ leurs

deux ans

moments d'il y a ~~deux ans~~ et de tout jadis,

avait

et tout ce qui ~~a~~ séparé ces moments

Leur rencontre dans cette gare,

semble un rêve irréel. *C'était comme*

un rendez-vous plusieurs

fois différé ...

Muriel s'était gardée intacte, peut-être pour Claude
ou peut-être pas, mais cette fois, il n'existait plus
aucune barrière entre eux. Muriel était déterminée
à s'offrir à Claude, à s'offrir sans ~~contraintes~~
et sans réserves. Elle l'emmena dans sa chambre en
ville, ils n'avaient pas besoin de se parler. Le reste
~~du monde n'existait plus pour eux~~

為繆麗兒與克勞德重逢場景而寫的旁白草稿，未採用。
打字稿，有格魯沃爾和楚浮手寫的添加部分。

167

- **您使用了旁白，是要讓這個橋段變得柔和，讓它更容易被帶過嗎？**

不，我想不是這樣的。旁白，本質上就有一種距離感。這裡的狀況和《夏日之戀》的結尾幾乎是相同的：這場戲如果沒有發展到最後，甚至到某種露骨的程度，就只會是一場多愁善感的戲。再說，這部電影於 1971 年秋天上映時，這個落紅痕跡就曾在戲院櫃檯引起不少抗議。今日，如果電視能播出這個片段，就意味著我們已經有進步了。旁白的存在讓這場戲有了距離感，讓它避免流於放縱。這些行為並非正在發生，而是屬於一個已經結束的過去。在「現在」和「過去」之間存有一種平衡。而且旁白在此也不是多餘的，因為它說出了影像無法表達的事情：「對克勞德（Claude）來說，這是在讓成為女人的繆麗兒能武裝起來與他對抗……。」

- **旁白有助於讓您作品中相當不尋常的暴力被帶過。**

是的，確實是這樣。再說，這整部片子都是這樣拍的。有可能是因為《兩個英國女孩與歐陸》是有那麼一點要與《夏日之戀》對抗，我覺得《夏日之戀》太美、不夠具象。我一直覺得我拍這部片子時太年輕了。在拍《兩個英國女

孩與歐陸》時，我就想要拍一部更為具象的電影。拍片期間，有兩盤膠卷專門紀錄拍片過程中我所謂的「老式的神經衰弱」。繆麗兒癱倒、哭泣、嘔吐等等。我完全不知道她在做什麼……我非常喜歡拍具象的東西。當情感成為具象，對一名導演來說，這是非常令人滿意的時刻。況且，我剛剛才在我的新電影《鄰家女》中重拾這些感受……。

- **您談到將情感化為最具象的效果。但是對您來說，有沒有什麼是「無法拍成電影的」？**

有，當然會有東西是「無法拍成電影的」，我一定會拒絕拍。但是我無法告訴您是哪些，因為我自己也不知道。在《兩個英國女孩與歐陸》中，我想要拍的是一部很容易激動的影片……。

- **這難道不是跟風格有關、而非內容的問題嗎？只要找到合適的風格，我們難道不能呈現一切嗎？正是高達，他在他最新的電影中講到索忍尼辛（Soljenitsyne）時，曾說「必須要有風格……」[1]。**

1　關於高達執導與製作的《人人為己》（*Sauve qui peut (la vie)*，1979），這裡有一些評論：「大家都知道古拉格（Goulag）的存在，但如果我們聽過索忍尼辛，那是因為他有風格。」

不，我不認為我們可以把一切都呈現出來。如果有人說「我們可以把一切都呈現出來」或「我們必須把一切都呈現出來」，那麼我們談的是一名特定的電影工作者，或是一般的電影？我認為有些東西是某些電影工作者能呈現的，但其他人無法……問題仍然在於要感受我們正在拍攝的東西。事實上，我不曉得「把一切都呈現出來」這個問題是否有趣，因為電影一直都是「被隱藏之事物」和「被呈現之事物」的混合體。但確實有些事情是我必須要付出努力的。在我的職業生涯初期，我必須很努力才能呈現出死亡。當然，正是因為如此，所以我選擇拍《槍殺鋼琴師》這樣的電影。這部小說為我提供了我想拍、但又不敢構思的極端情境。例如，書中有一、兩頁我很喜歡，裡面寫說有一個女人打開窗戶，把自己投入空無之中。我告訴自己：「這是書裡寫的，我可以拍它。」但如果是原創劇本，我永遠不敢這麼做。

　　我還記得，我第一次在原創劇本中構思死亡是《偷吻》。一位老偵探在打電話的時候自然死亡，沒人對他做什麼事。我相信我們甚至沒有看到他死掉：我們聽到跌倒的聲音，偵探社的老闆趕來，發現了已經沒有生命跡象的軀體。他拿起電話，對方還在繼續講話，他告訴他：「您應該要掛電話了，亨利先生死了！」我甚至沒有發明這個場景：這是一位著名俄國導演的真實故事[2]。我還記得拍

這個橋段那天，我很開心。我告訴自己：「我終於拍了死亡的戲了！」我感覺自己往前邁了一步，克服了一道障礙！從那天起，我就能盡情享受了！（笑。）一般而言，我不喜歡拍外在的暴力，但是我相當喜歡拍內在的暴力。《兩個英國女孩與歐陸》裡的安和繆麗兒、或甚至是阿黛兒（Adèle），她們終究都是內在擁有巨大暴力的角色。

2.　　　「是俄國導演迪米特里．科薩諾夫（Dimitri Kirsanoff）的去世給了我靈感，他在拍片前幾天，在講電話的時候過世了。」〈楚浮與伊薇特．羅米的訪談〉（François Truffaut : entretien avec Yvette Romi），《新觀察家》（Le Nouvel Observateur），nᵒ 200，1968 年 9 月 9-15 日。

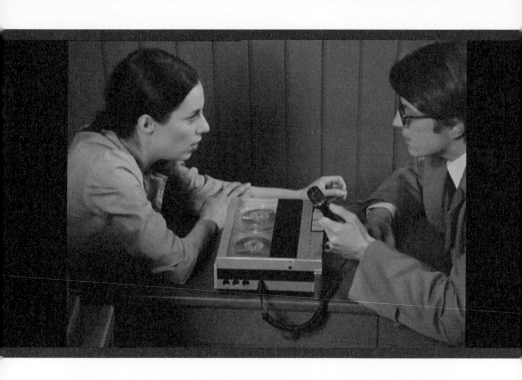

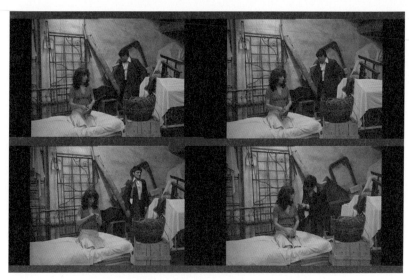

楚浮道：「一個充滿活力的女性角色⋯⋯。」
卡蜜兒（貝娜黛特‧拉封飾）向史塔尼斯拉斯（安德烈‧杜索里耶飾）敘述她如何讓滅鼠專家
亞瑟（Arthur，查理‧德內飾）失去童真。

1972

UNE BELLE FILLE COMME MOI

《美女如我》

拍《美女如我》讓我獲得很多樂趣。

——卡蜜兒·布里斯（Camille Bliss）坐在桌邊，對面是社會學家史塔尼斯拉斯·佩雷維內（Stanislas Prévine），她對著錄音機的麥克風敘述她的人生。一系列的倒序將她的回憶呈現在銀幕上。

卡蜜兒（畫外旁白，接著畫內音）：當時，他撲倒在我身上，好像他有兩打的手似的。起初，他試著扶我起來。只是偶然間，他抓了我那裡跟那裡（她指著一邊的乳房，接著是另一邊）。您懂吧？所以，我跟自己說，命運啊，它狠狠地敲了我一記，現在該我要全力主動了！我發現了一張沙發，就在閣樓深處……於是我抓住亞瑟，就好像我無法自己站起來一樣，我想辦法讓我的臉正好在他的臉下面！

──亞瑟熱切地擁吻卡蜜兒，並發出輕微的呻吟。兩人很快就在地上打滾。

卡蜜兒：喔，亞瑟，我忍不住了！我已經想很久了！

亞瑟：啊，是啊！是啊！

卡蜜兒（畫外旁白）：所以，我也不知道怎麼回事，甚至在我們到沙發之前，就不再是柏拉圖般純純的愛了！我不知道您是否會相信我，嗯，但我是第一個！也就是說，這是他第一次跟人上床，亞瑟，嗯。而且我可以告訴您，那天晚上，我打開了一扇該死的閘門。

──史塔尼斯拉斯盯著卡蜜兒，被她的故事嚇到了。

卡蜜兒（畫內旁白，接著畫外音）：但是後來，他帶我參觀了很多要滅鼠的房子！有趣的是，全都一樣，都必須重新開始，就像第一次一樣！為了讓它是個進行式，就必須像個意外。我讓你踏錯一階，我讓你滑倒在地板上，我讓你把我的腳放在地毯上。然後，體操結束後，他再次為我演出他的天主教馬戲表演！

亞瑟：原諒我！喔，我不明白發生了什麼事！我不明白發生了什麼事！我屈服於誘惑！肉體、肉體、肉體，啊啊啊！（他雙手抱頭。）它不服從大腦！我表現得像一頭邪惡的野獸，但是我會彌補。（他從口袋裡掏出一把鈔票。）我想要彌補。不要說不！（他把鈔票給了卡蜜兒。）千萬不要！您不說不嗎？（她抓住鈔票。）謝謝。啊！

<u>STANISLAS PREVINE</u>, professeur de Sociologie ~~consacre~~ *(a entrepris*

~~ce période de vacances universitaires à~~ une série d'interviews *dans les*

prisons ————— qui vont lui permettre d'écrire une étude sur "La femme criminelle".

Pour cela, ~~Il~~ est venu habiter, pendant cette période, *provisoirement* la ville de

province où se trouve ~~la prison dans laquelle~~ *(emprisonnée pour meurtre)* CAMILLE BLISS

(son premier sujet) ~~est enfermée pour meurtre.~~

L'avocat JOSEPH MARCHAL, ami de STANISLAS, l'a

aidé à obtenir les autorisations nécessaires.

Journellement, STANISLAS se rend à la prison pour
(Bernadette Lafont)
enregistrer CAMILLE qui lui raconte sa vie avec verve, mais
(tellement) ~~colorée~~ ~~imagée~~
dans une langue imagée que STANISLAS a parfois de la peine

à comprendre.

A vrai dire Stanilas est pédant comme un
jeune savant ignorant des réalités de la
vie, ces réalités que Camille, elle, a dû
affronter dès son adolescence.
Le coté "bien élevé" de Stanilas contrastera
de façon comique avec la grossièreté de Camille. ~~des ses~~
(et la franchise brutale)

史塔尼斯拉斯·佩雷維內與卡蜜兒·布里斯首次相遇：《美女如我》的打字稿，有楚浮的手寫補充。

- 《美女如我》是一部不太受評論界賞識的電影。大家都說它生硬、粗俗。然而，在我看來，您很高興能讓角色用這種方式說話。

是啊，拍《美女如我》讓我獲得很多樂趣。再一次，這項計畫的出發點幾乎是文學性的。我讀《人魚之歌》（*Le Chant de la sirène*）時樂在其中，這本很棒的小說是名不經傳的作家亨利・法洛（Henry Farrell）[1]寫的，而且可能翻譯得很快。這本書非常有趣，用字遣詞我覺得很棒，還有一個充滿活力的女性角色，我很喜歡。從商業角度來看，這部電影很成功，但沒有獲得任何好評。如果讓影迷列一份我拍過的電影名單，我想他們會忘記這一部，因為它看起來就跟其他影片不同。我吶，我會為它辯護，我真心接受它，因為我很高興能拍這部片子，而且結果也沒有讓我討厭。我不認為這部影片從頭到尾都很好——這種情況非常少見——，但是我認為有很多部分應該是不錯的，而且貝娜黛特・拉封[2]在這部片子裡的表現也很出色。我很想給某個人看這部影片——但是片子放映時，他已經過世了——，那就是雷蒙・格諾[3]。他非常喜歡《夏日之戀》，他或許也會以另一種方式來喜歡這部電影，因為，對我來說，這是一部追尋的電影。人們對於這種有系統且蓄意的俚語、對於所有這些粗魯的言行，是真的很有興趣。再說

一次，我們有一名年輕女性，她叫卡蜜兒，她在人生路上遇見各種不同類型的男人。我很喜歡這個角色，喜歡這個女孩的性格。

我認為這裡有一種近乎道德上的誤解：觀眾相信我想要拍一部蔑視知識份子的電影，特別是因為裡面有一個由安德烈‧杜索里耶（André Dussollier）[4] 詮釋的社會學家角色，但事實並非如此。不過，我對這個角色也是有感情的，我覺得他是真誠的。即使他不是很機靈，但是他的笑容很迷人；我們看到隨著訪談的進行，他逐漸愛上了卡蜜兒。至於查理‧德內，他詮釋的是身為天主教徒的滅鼠專家，我覺得他既有魅力又全然瘋狂……。

1.　亨利‧法洛，《人魚之歌》，*Gallimard*，「黑色系列」叢書，n° 1194，Paris，1968。

2.　法國演員（1938-2013）。她是新浪潮最受歡迎的演員，在楚浮的短片《淘氣鬼》（1957）中首次亮相。

3.　法國作家（1903-1976），烏力波文學潛能工坊（Oulipo）的成員，著有《薩伊在地鐵裡》（*Gallimard*，Paris，1959）。楚浮曾說：「關於格諾，我尤其喜歡他的《歐蒂勒》（*Odile*），這是他寫過最真摯的小說」（《閱讀》〔*Lire*〕，no 80，1982 年 4 月）。

4.　法國演員，生於 1946 年。他曾在劇院受過訓練，並在《美女如我》中獲得他第一個重要的電影角色，後來成為亞倫，雷奈最喜歡的演員之一，曾演出《幾度春風幾度霜》（*Mélo*）、《法國香頌 Di Da Di》（*On connaît la chanson*）。

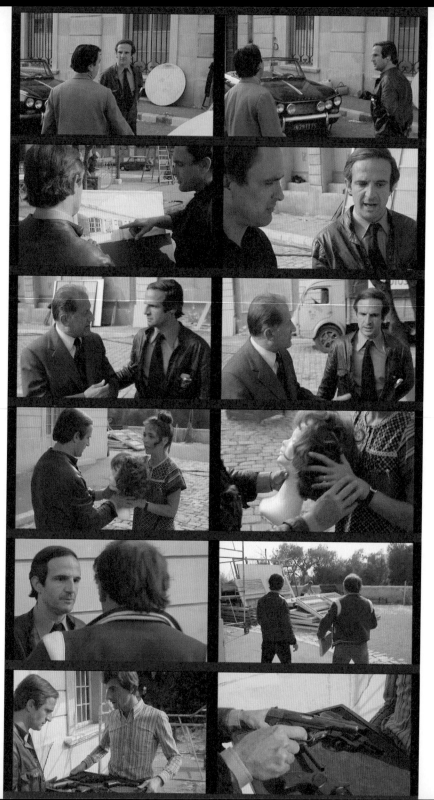

1973

LA NUIT AMÉRICAINE

《日以作夜》

要在一部為消遣而製作的娛樂片裡，
提供有關電影拍攝過程最大程度的真實信息。

費洪（畫外）：拍電影，這完全就像是在美國西部搭乘驛馬車。首先，
　　我們希望旅途愉快，接著，很快地，我們開始懷疑是否能抵達目的地。

〔……〕導演是什麼？導演，就是我們會不斷向他提問的那個人。這些
問題包羅萬象。有時他有答案，但並非總是如此。

- **在我們剛剛看到的那個場景裡，有大量分割的動作。發生了很多瑣碎的事情，而您是用移動式攝影機連續拍攝的。整個攝製方式似乎與這個零碎的動作背道而馳……。**

　　我們是在一個電影製片廠內，在兩個外景之間，不過還是在尼斯的維多琳電影製片廠（Studios de la Victorine）[1] 裡。我詮釋的這名導演可能是要從一個地方到另一個地方，在路上，他被問到各式各樣的問題。而且我相信旁白是這樣說的：「導演，就是我們會不斷向他提問的那個人。這些問題包羅萬象。有時他有答案，但並非總是如此。」重新看這場戲，我覺得它很直率：它沒有朝全能導演的神話那個方向發展。我不能代表其他導演說話，但是這部片子跟我很像。很多人認為那不是真的，還說：「您在《日以作夜》中從不生氣。」但就算是在拍片，我也不會生氣。我有非常多的煩惱，但我把它們留給自己 [2]。

　　其次，回顧這個橋段時，我瞧見導演必須選一輛車。他想要一輛藍色的車子，但是這要花掉三千法郎，而他對財務問題不敢掉以輕心，所以他選擇用副導的車，而且會付給他些許的補償。接著是布景師，他提議他來看看小屋。但是導演沒有神通，他心不在焉，他沒有搞懂那是要看小屋的平面圖，而不是去看建好的小屋。他一邊看平面

圖，一邊引導布景師回到重點：我們透過窗戶要看到的東西就是床，此外別無他物。然後我們看到製作人，他向他表達了他的擔憂。由於我是導演兼製作人，所以我反對善良的藝術家—詩人和應該是十足混蛋的製作人這樣的對立想法。我相信這兩者之間必然會有合作，因為我們製作的是一個有價產品，所以最好試著攤銷它，或至少要能報銷，以後才能拍攝別的東西。此外，導演宣告的事情也發生在我身上，我將這件事放進對話中。針對《日以作夜》，我們給共同製作人華納兄弟[3]的估價是八十萬美元，相當於當時的四百萬法郎。美元貶值了 10%，我發現自己和維多琳電影製片廠的所有人——尚－皮耶・奧蒙（Jean-Pierre Aumont）、賈桂琳・貝茜（Jacqueline Bisset）、尚－皮耶・李奧、妲妮（Dani）、亞莉珊德拉・史都華（Alexandra

1. 成立於 1919 年的電影製片廠，旨在打造一個「法式好萊塢」。在《日以作夜》中，楚浮回收利用原為布萊恩・福布斯（Bryan Forbes）拍攝《夏佑宮的瘋女人》（*La Folle de Chaillot*, 1969）而搭建的布景。

2. 雖然楚浮沒有特別提及，但他應該是想到高達。高達在《日以作夜》上映時，在一封著名的信件中說他是「騙子」。高達給楚浮的信件，1973 年 5 月，in《楚浮通信集》（*François Truffaut, Correspondance*），Éditions 5 Continents/ Hatier，Paris，1988，頁 423-424。

3. 由華納兄弟於 1923 年成立的美國電影製作暨發行公司。

Stewart）──站在同一陣線，我告訴自己：「一週工作五天，我只剩七週可以完成這部片子，而不是八週，我做得到嗎？」

接著，我們看到嬌小的化妝師來問導演對假髮顏色的看法。但這不是他要管的事：他不知道這頂假髮會不會太紅。他比較希望由女演員和美髮師一起決定。這裡也是，導演有權不用對每件事都發表意見。

最後是道具師，他要求他從眾多手槍中選一把給阿爾方斯（Alphonse）使用。就像小屋一樣：打從我看到幾個模型，我就能選擇了。在這裡，選擇取決於阿爾方斯不是很高此一事實。因此，我們不能選一把太大的手槍，否則會看起來很可笑，但也不能太小，不然就很像玩具槍。所以他選了一把造型簡潔的中型黑色手槍，這樣在雪地裡也會非常顯眼。

關於這個場景，我真的認為它是一個整體：今日我也不會用不同的方式來拍攝。我真的不知道要如何將寓意導入其中，但是，我再強調一次，對一部不是要講電影的全部真相、而是電影的眾多真相的片子來說，我覺得它是真摯的……。

- **在我看來，這兩個片段闡明了兩種類型的戲劇動力。在第一種類型裡，懸疑可以和一個平凡的動作聯繫在一起：貓會喝、**

還是不會喝那碟牛奶？在第二種類型裡，有一個非常強烈的元素：那就是一名演員的死亡，它闡明的是始料未及。這很難處理：我們看到製片人滿臉愁容地出現，我們會猜發生了某件重要的事情，所以並不完全是始料未及……。

　　小貓正是隨機取景的魅力之所在。取景不再取決於技術團隊的腦子。我們會在所有的電影裡發現這一點。和五歲以下的孩童一起拍電影也是如此。事實上，這場戲拍得非常生動，簡直可以成為另一場戲的主題。為了阻止貓跑向托盤，我們在地上塗了一層小貓討厭的驅趕劑。但是在某些沒有保存下來的鏡頭中，小貓沒有從塗滿這些驅趕劑的地方原路返回，而是跳了過去！我是因為想起了之前的片子裡有關於貓的戲，所以才拍了這個[4]。

　　死亡就不同了。《日以作夜》的目的是要在一部為消遣而製作的娛樂片裡，提供有關電影拍攝過程最大程度的真實信息。因此，我們有一套近乎系統化的術語來形容所

4.　在《軟玉溫香》裡，妮可兒（法蘭索瓦絲・多雷雅克飾）在她門前放了一盤早餐。一隻小貓立刻靠近托盤來舔她的牛奶杯。這個相同的場景也出現在《痴男怨女》（1977）中。

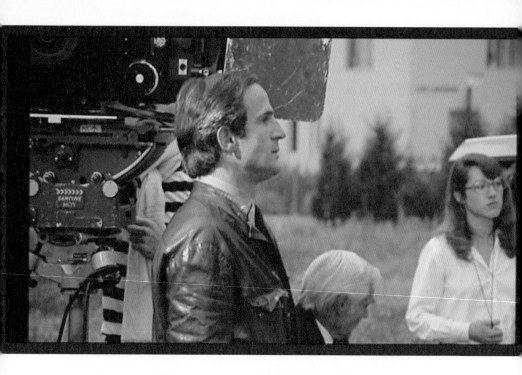

楚浮道：「小貓正是隨機取景的魅力之所在……。」
在技術團隊擔憂的注視下，道具師貝納德（貝納德·梅內茲飾）徒勞無功地試著讓一隻小貓舔
一盤牛奶。

──大家開始在小屋外面拍戲。費洪大喊「開拍」。透過窗戶，我們看到亞歷山大（Alexandre）和茉莉在床邊擁吻。

費洪（畫外）：來吧，亞歷山大！亞歷山大，那個吻，不要太羅曼蒂克！演員們分開，茉莉拿著托盤離開。全景攝影機拍向門口。茉莉將托盤放到地上，進屋並把門關起來。

費洪（畫外）：把貓放出來！

──技術團隊保持靜默，小心翼翼地盯著。貝納德打開籠子，放出一隻灰色小貓。雖然貝納德不斷地鼓勵和嘗試，但小貓仍拒絕走向盛著早餐的托盤。

──費洪帶著明顯的惡意指責收音員。

費洪：不，不，完蛋了！這都是您的錯，哈利克（Harrik）！都是您那愚蠢的桿子，您嚇到那隻貓了。這個鏡頭不需要聲音！我們會後製一個獨立的聲音！

貝納德：我不懂！牠應該要過去的：牠已經三天沒吃東西了！

費洪（這次對貝納德大發雷霆）：好了，聽著，這很簡單。我們全停下來，然後等您找到一隻會演戲的貓，我們就重新開拍。

喬艾兒：貝納德，我跟你說過要帶兩隻貓，這樣才會更保險！

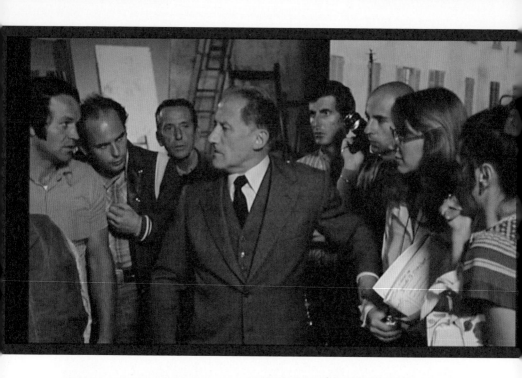

楚浮道：「我從未遇過的極特殊狀況：演員過世……。」

製作人貝桐（Bertrand，尚‧襄皮雍飾）打斷拍攝，宣布亞歷山大（尚－皮耶‧奧蒙飾）意外死亡的消息。

貝桐：亞歷山大從機場接克里斯蒂安（Christian）回來的路上發生車
禍，死了。一輛卡車撞上汽車。克里斯蒂安受了重傷，但是他會挺過
來的。亞歷山大死了……就在送往醫院的途中。

有可能發生的麻煩，包括我從未遇過的極特殊狀況：演員過世。在拍攝過程中，某件事開始了，我們擔心它會被停止。就我來說，這是一種非常強烈的本能：工作結束前不能死掉。我記得十幾年前有次去芬蘭旅行。我一下飛機，就有人對我大喊：「戴高樂死了！」我不想相信。我告訴他：「不可能，得了吧，他正在寫他的書！」[5] 我無法想像戴高樂會在完成他的回憶錄之前就過世。我覺得這一點也不真實。

在拍攝期間，我們非常害怕會全部停止，這導致我們會毫不掩飾自己的自私。例如，我們會反對演員搭觀光小飛機，或者如果我們在山上拍戲，就會反對他們週日去滑雪。總之，我們所有這些恐懼主要都是為了電影，而不是為了他們。我經常將這個情況跟孕婦或年輕母親做比較——這有點簡單，不過是合理的：一邊是對寶寶好；另一邊是對寶寶不好。在這個例子中，母親面對所有會對她的孩子構成威脅的事物，都會變得相當兇惡。

在《日以作夜》中，我感興趣的是呈現一個拍攝過程，在這過程中，儘管演員死了，但整個過程還是完整結束了，這都要感謝導演和他忠實的女場記完成了所有的規劃。

總而言之，這是一部讓我留下美好回憶的電影。您說我讓人覺得我的職業很輕鬆，商業上和評論上都是成功的。但這並非總是如此。既然到現在我已經拍了二十部電

影，所以我可以說真的是有起有落。

在經過連續幾次的失敗後——這當中包括了《兩個英國女孩與歐陸》——正當我真的需要東山再起時，《日以作夜》來得正是時候。我想我非常幸運能找到華納兄弟來共同製作，因為之前跟我共同製作過多部影片的聯藝電影公司（Artistes Associés）[6]不喜歡這個劇本。這部電影在坎城影展放映[7]，雖然不是競賽片，但大獲好評，還在美國贏得十幾個獎項[8]。總之，這部片子很成功，它讓我得以重新立足電影界。這對我幫助很大，還讓我有更多的自由去拍攝接下來的五部或六部電影。此外，由於這是一部

5.　1970年11月9日，夏爾‧戴高樂（Charles de Gaulle）在他去世前幾個小時，正在起草他的卷二《希望回憶錄》（*Mémoires d'espoir*，Plon，Paris，1970），這是《戰爭回憶錄》（*Mémoires de guerre*，1954-1959）的續集。

6.　美國的發行公司，後來成為製作公司，1919年由四位好萊塢的先驅成立，分別是查理‧卓別林（Charlie Chaplin）、道格拉斯‧費爾班克斯（Douglas Fairbanks）、瑪麗‧畢克馥（Mary Pickford）、大衛‧葛里菲斯（David W. Griffith）。這間公司在法國有分公司，稱為聯藝製片（Les Productions Artistes Associés），該公司自《黑衣新娘》（1968）起，與楚浮共同製作了多部電影。

7.　這部片子於1973年5月14日在第二十六屆坎城影展上放映。

8.　在這些獎項中，最有名的是1974年的奧斯卡最佳外語片獎。

有很多角色的電影，我能給這些引人注目的演員出道的機會，這讓我很滿足，例如尚－法蘭索瓦·史迪夫諾（Jean-François Stévenin）[9]、第一次亮相的小娜塔莉·貝伊（Nathalie Baye）[10]、或甚至是當時還不太知名的賈桂琳·貝茜[11]。事實上，如果我們細想一下在銀幕上看到的一切，就會發現這是一部相當民主的電影。不管是導演還是大明星，他們都不是主要角色。女場記或是貝納德·梅內茲（Bernard Ménez）[12] 飾演的道具師也是很重要的。雖然在一部有八個主角的電影裡很難不犧牲其中一個，但我們投注的目光是平等的。從這個角度來看，我覺得這部電影是相當平衡的。但是，很顯然，關於電影這個行業的影片，我們還有很多可以做[13]。我沒有反對那些批評《日以作夜》的導演，但是我有幾個同行，他們應該要提出自己的版本。我嘛，我選擇呈現一個工作時樂在其中的導演。然而，有些同行，至少是同樣——甚至可能更加——受人關注的那些，他們是在痛苦中產出成果的。他們的觀點應該會有所不同。我們可能會有非常戲劇化的情節：拍攝過程中會有淚水、指責、不和，這一定能提供非常好的材料。

- **《日以作夜》不僅是一個有關電影的故事，也是一個關於拍電影的故事。然而，無論是傳說還是現實，有些電影工作者會**

覺得拍片過程很無聊。但是這裡剛好相反，我們感覺到這是
最緊張的時刻⋯⋯。

沒錯，這是團隊裡的每一個人都處於最佳狀態的時刻，不是只有導演而已。的確，這比較像是一部關於一群人在一段特定時間內一起工作和生活的電影。

9.　法國演員暨導演，1944 年生。從《野孩子》（1970）到《零用錢》（1976），他都擔任楚浮的副導和演員，並在《日以作夜》（1973）中飾演他自己。

10.　法國演員，1948 年生。她曾受過戲劇訓練，在《日以作夜》裡飾演場記喬艾兒（Joëlle）這個角色（靈感來自蘇珊娜・希夫曼），這是她第一次演出電影。楚浮後來又邀請她為《痴男怨女》（1977）及《綠屋》（1978）配音。

11.　英國演員，1944 年生，在彼得・葉慈（Peter Yates）的《警網鐵金剛》（Bullitt，1968）中被發掘。

12.　法國演員，1944 年生，擅長演喜劇，是巴斯卡・湯瑪斯（Pascal Thomas）和賈克・侯吉耶（Jacques Rozier）最喜愛的演員，演過湯瑪斯的《滿嘴東西時不要哭》（Pleure pas la bouche pleine）、《那些我們沒有的》（Celles qu'on n'a pas eues），以及侯吉耶的《不快樂的假期》（Du côté d'Orouët）、《緬因海快遞》（Maine Océan）。

13.　這個主題已經被廣泛使用，其中最著名的是史丹利・杜寧（Stanley Donen）和金・凱利（Gene Kelly）的《萬花嬉春》（Chantons sous la pluie，1952）、費德里柯・費里尼（Federico Fellini）的《八又二分之一》（Huit et demi，1963）、尚一呂克・高達的《輕蔑》（1963）。

- **但這也是一部反潮流的電影，您為此冒了很大的風險。《日以作夜》拍攝於 1973 年，正值電影充滿政治和社會色彩的時期……。**

　　1973 年上映的不是只有政治性電影。但《日以作夜》確實是與馬可・費雷里（Marco Ferreri）的《極樂大餐》（*La Grande Bouffe*）同年上映。此外，在《日以作夜》中，這個問題也曾以隨意的方式被提及。導演費洪（Ferrand）在惡夢中被一個小角色所折磨，後者質問他：「為什麼您不拍情色電影？為什麼您不拍政治電影？」事實上，費洪只拍他想要拍的電影！

楚浮道:「這個年輕女孩在說謊,但我們不知道為什麼……。」

雷利小姐(Lewly)/阿黛兒‧H.(伊莎貝‧艾珍妮飾)虛構了一個對她來說有點過於殷勤的表
兄……。

1975

L'HISTOIRE D'ADÈLE H.

《巫山雲》

我們是否有可能講述一則伴侶不重要的愛情故事？

——阿黛兒回到寄宿家庭；她穿過房間，走向通往臥室的樓梯。

阿黛兒：您好，桑德斯太太（Saunders）。

桑德斯太太：雷利小姐，您願意跟我一起用晚餐嗎？我先生不在。他要
　　去軍人俱樂部的宴會加班當服務員。

阿黛兒：所有的英國軍官都在那兒嗎？

桑德斯太太（畫外）：是啊，是啊，因為這是為他們辦的宴會……要慶

祝第十六騎兵隊的到來。

阿黛兒：那麼，我表兄應該會在那裡……。

桑德斯太太（畫外）：您表兄？您有表兄在哈利法克斯（Halifax）？

阿黛兒：是啊。賓森中尉。好吧，我稱他是我表兄，但我們並沒有親戚
　　　關係……我們是一起長大的。他是我們村裡牧師的兒子。老實說，他
　　　從孩提時代就愛上我了。喔……我從來就沒有鼓勵過他。再說，我已
　　　經很多年沒見到他了。這應該會是一個與他重逢的機會。我或許能請
　　　您幫我遞一封信給他，桑德斯先生……就只是交給他一封信……。

桑德斯先生（畫外）：當然，再簡單不過了。

阿黛兒：好，呃……我上樓寫信……您等我一下。

—— 阿黛兒提起煤油燈，迅速上樓。

—— 鏡頭由正面接近坐在桌前的阿黛兒。她垂下眼簾，我們知道她正在
寫信。她一邊寫，一邊敘述信件的內容。

阿黛兒：阿爾貝，我的愛人，分離讓我心碎。自從你離開後，我每天都
　　　在想你……而我知道你也很痛苦。我沒有收到任何一封你的來信，我
　　　可以想像我的信件從未送到你手上。但現在我在這裡，阿爾貝……我
　　　與你同樣都在大海的這一邊。一切將重新開始，就像從前一樣。我知
　　　道很快你的雙臂就會環住我。我跟你在同一個城市裡，阿爾貝。我等
　　　你，我愛你。你的阿黛兒。

(*) Il faudrait se donner un peu de mal
pour organiser ceci : chaque fois que Miss
Lewli parle de son cousin elle dit quelque
chose de différent, d'un peu contradictoire, d'un
peu incompatible et cela permet au public
de comprendre qu'elle ment :
Par exemples :

1) une fois elle dit qu'ils aient été élevé ensemble
2) une autre fois elle dit : c'est mon cousin mais je
ne l'ai jamais vu je viens pour faire sa
connaissance parceque mes parents sont morts
3) une autre fois elle dit : c'est mon cousin mais je
l'évite parce qu'il est amoureux de moi et
je ne veux pas l'encourager (elle peut dire cela au
libraire)

* De cette manière, ce sera beaucoup plus
intéressant.

4) c'est mon cousin mais nous sommes brouillés j'ai
seulement besoin de le voir pour lui faire signer
des papiers relatifs à une succession

楚浮寫給共同編劇格魯沃爾的紙條，要求他修改雷利小姐／阿黛兒‧H. 說謊的題材。

- **我們在這個橋段中看到的，是拍攝說謊者的一種新方式。這個正在撒的謊言或多或少愚弄了觀眾……。**

　　這正是《巫山雲》採用的原則。一開始，這是一個真實的故事，我是透過美國學者吉爾小姐（Guille）的研究才知道的。吉爾小姐自己調查，找到分散在不同圖書館的文獻並將它們彙整起來，重新建構了阿黛兒的傳記。我們因而發現雨果小姐曾以不同的身份住在新蘇格蘭省（Nouvelle-Écosse），因為雨果（Hugo）這個姓氏聞名全球，她想要逃開。這就是這個有點單薄的故事所依據的原則：整部片子裡只有阿黛兒出現在銀幕上，再加上幾個不時出現的次要角色。例如賓森中尉（lieutenant Pinson），這個情人就很不重要。我想他總共只有兩場戲，還有三、四次的小露面。我們與劇本的共同作者格魯沃爾採用了這種側重一邊的立場。我們一起寫了好幾個劇情概要，最後才完成這個非常簡潔扼要的最終版本。

　　第一部分的原則是讓觀眾感覺這個年輕女孩在說謊，但我們不知道為什麼，而且也沒有透露她的身份。到了第二部分，我們知道她是誰，而且我們明白她愛上了一個不可能愛她的男人。我們沒有要讓大家相信這個男的會改變心意、相信她終將說服他。完全沒有。相反地，我們從一開始就表明整個情況是沒有希望的，但還是強調她為了吸

引他的注意力並試著挽回他而做的每一次努力。問題在於：
她會做到什麼地步？

　　這部電影的形式相當純粹、相當精簡；它是為了回應
《兩個英國女孩與歐陸》而製作的。我確實發現那部電影
混雜了過多不同的素材：露天咖啡座、出租馬車、水邊場
景、跑龍套的等等。關於《巫山雲》這部片子，我會說：
必須避開所有這些風景如畫的事物，轉而拍一部只專注於
一個角色的時代片。不過，這種側重一邊的態度仍一度給
我帶來困擾。儘管阿黛兒和賓森中尉並未舉行婚宴，但消
息已經刊登在報上。所以，我需要一場不可或缺的戲，讓
賓森中尉被他的上校召回。這場戲讓我很擔心，因為我的
重點不能是阿黛兒，而必須是賓森，還要帶入上校這個新
角色。我想方設法拍了一場從門洞看過去的戲：賓森立正
站好，被他的上校狠狠地斥責，而這位上校只有在經過他
身後兩、三回時，我們才能瞥見他的身影。但最重要的是，
這名上校並沒有完整現身。

　　《巫山雲》的敘事方針也是在講一個人的故事。我
們能不能拍出一部完全只聚焦於一個人的故事？我們是
否有可能講述一則伴侶不重要的愛情故事？多虧了曲折
的情節、多虧有伊莎貝・艾珍妮（Isabelle Adjani）這位
引人注目的演員，也多虧有莫里斯・約貝爾（Maurice
Jaubert）的配樂，效果才算不錯。奇怪的是，這次的音樂

Adèle :

(liste à droite)
- Adèle
- Pinson
- M. Lossips
- Saunders
- Mᵐᵉ Saunders
- Ellen Motton
- O'Brien
- Mᵐᵉ Baa

⚹ il peut signaler le déménagement

⚹ le faux départ *(du régiment)* → V gaché

⚹ pas énumeré également *(rencontrant quelqu'un par Mᵐᵉ Saunders, elle cache sa présence)*

⚹ je désire ajouter une scène : l'adminée arrête à Pinson sa terre qui pente du nettoyage : de chaque poche des petits mots d'Adèle : laissez-vous aimer ... etc..

* renforcer l'élément jalousie : ⟨ 1) de sa sœur / 2) de Pinson

　　* peut-être une filature lors qu'il y V en r.v. galant

* répartir les 7 péchés capitaux : [évaluer une liste des personnages]

　— gourmandise = Pinson + Ellen Motton ? Mᵐᵉ Saunders ?
　— paresse　　= Pinson
　— luxure = Pinson
　— colère = une colère de Pinson au bras..
　— envie = Mᵐᵉ Saunders
　— avarice =
　— orgueil ── Adèle (votre maîtresse soumise) (+ Voilà le cauchemar sera expliqué à Ellen)

* cauchemar : sa manie - S.
* marquer le temps, les vieillissement d'Ad.

楚浮寫給共同編劇格魯沃爾的註記，為《巫山雲》的劇本提供評註、建議和想法。

楚浮道：「我們能不能拍出一部完全只聚焦於一個人的故事？」《巫山雲》裡的伊莎貝·
艾珍妮，這名法國女演員首次在電影中擔綱主角。

既不是為這部電影寫的，也不是古典樂。事實上，這是約貝爾為另一部電影創作的當代音樂，更確切地說，是為亨利‧史托克（Henri Storck）[1]的比利時紀錄片創作的。

因此，為了《巫山雲》，我們改編了這個音樂，並在拍攝前重新錄音，然後在拍攝時播放，就像是一種播放回錄（playback）。這意思是說，這部既沉重又嚴肅的影片拍得像是一部音樂劇，一開拍就播放音樂片段，好讓女演員能隨著音樂的節奏調整自己的動作。在《兩個英國女孩與歐陸》中，我已經稍微琢磨出這種方式，有時我們會在現場播放用納格拉錄音機（Nagra）錄製的旁白。兩名女演員因而感覺被帶動起來，這能幫助她們行動、演出。

1.　　比利時的紀錄片製作人（1907-1999），《波林納吉悲慘生活》（*Misère au Borinage*，1933）的共同導演。

楚浮道:「用某種幾乎是不純粹的東西來嚇唬觀眾……。」
無人看管的格雷戈里(Grégory)試著抓住他的小貓,結果從十樓的窗戶墜落。

1976

L'ARGENT DE POCHE

《零用錢》

> 電影以《零用錢》這個片名發行，
> 但起初我想要取名為《硬皮》，
> 用來說明孩子們的這種抗性。

我相信尚－法蘭索瓦·史迪夫諾和維吉妮·泰維內（Virginie Thévenet）會在接下來的戲中評述這件事。他們會討論處於危險之中但也非常有韌性的孩童……。

• **是的，但我們畢竟還是在童話故事裡……。**

我們確實是在童話故事裡，而且我們回到了您剛剛問

我的：「我們能拍攝一切嗎？」在這裡，我知道我們差點就要濫用電影工作者的權力了：就是用某種幾乎是不純粹的東西來嚇唬觀眾，最糟糕的就是一個孩子的死亡。但是我認為必須這樣做，因為這是社會新聞給我的啟發，報紙每年都會出現這樣的新聞：一名孩童從六樓墜落卻安然無恙。儘管如此，我們還是很仔細確認有灌木叢能緩衝他墜落的力道。在真實的故事裡是「蜜米兒（Mimile）發出一聲巨響」，在電影裡，這個名叫格雷戈里的小男孩是：「格雷戈里發出一聲巨響！」我需要這個故事，因為我的看法是，它象徵了電影的全部意圖，而對我來說，這部電影的副標題就是《硬皮》。電影以《零用錢》這個片名發行，但起初我想要取名為《硬皮》，用來說明孩子們的這種抗性[1]。

如同《美女如我》，我想《零用錢》這部電影並不太受到影迷跟美學家的重視。要愛上這部片子，就必須對小孩比對電影更有興趣，但影迷通常對孩童不感興趣⋯⋯。

1.　在西班牙，這部電影上映時的片名是 *La Piel dura*，字面意思就是「硬皮」。

在《零用錢》裡，帕特里克（Patrick，喬利·戴斯穆梭飾）和里芙勒夫人（塔妮雅·托倫斯〔Tania Torrens〕飾）對話的工作版本與畫格。關於這個場景，楚浮的靈感來自薩沙·吉特里（Sacha Guitry）年輕時親身經歷的真實故事。他拜倒在劇作家的妻子瑪麗－安娜·費多（Marie-Anne Feydeau）的石榴裙下，並用自己的零用錢買了一束紅玫瑰給她。費多夫人誤以為這名年輕人是受他的父親魯西安·吉特里（Lucien Guitry）之託，後者是一名演員，也是這家人的朋友。

　　——在里芙勒（Riffle）家裡，晚餐已經開始了。這是一頓豐盛的晚餐，帕特里克很捧場：他喝了兩碗蔬菜牛肉燉湯，興致勃勃地享用沙拉，吃了三種乳酪、兩種水果，還開懷地吃了蛋糕。

　　——晚餐後，里芙勒夫人陪帕特里克到一樓。離開時，小男孩想要表現得像個「紳士」，他鄭重地向年輕女子表示：

再見，夫人，非常感謝您這頓粗茶淡飯。

　　——娜汀·里芙勒（Nadine Riffle）忍不住笑了起來。她關了燈，上床睡覺。

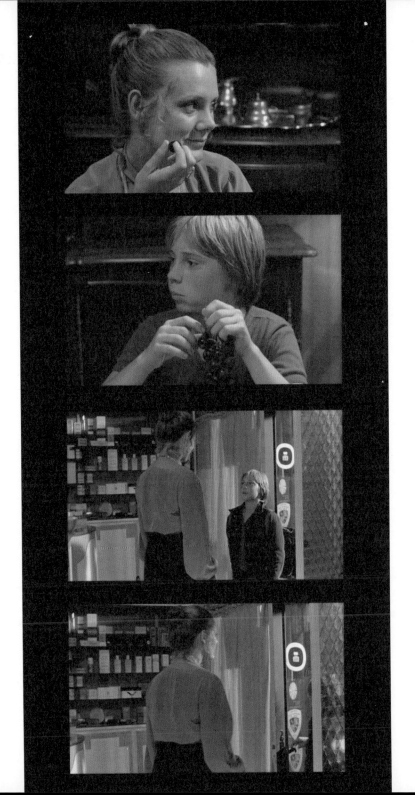

- 這場以食物為中心的戲有很多分鏡，最後結果是這種讓人想到《偷吻》的口誤。我對這兩場戲的相似度感到震驚。一個很細微的差別就是這裡沒有任何的尷尬，這幾乎是一場滑稽的戲……。

是的，這也是一段回憶。更確切地說，這是朋友告訴我的一個故事。但我對此沒有什麼特別要說的。這場戲完全建立在結尾上，那就是「粗茶淡飯」這個字……。

- 但事實上，這不是一個口誤，而是他不曉得這個字的意思……。

這孩子會講這個字，是因為他認為這是一個「合適」的字。

- 您拍過很多孩子，部分原因應該是為了回應孩童在電影中的刻板印象，不過您遇到了哪些具體的問題？

在《零用錢》中，唯一有趣的是我拍的孩童年齡比以前拍的還要小 [2]。範圍從新生兒的問題到夏令營的初吻都有。這部電影的原則就是拍出某種能闡明幾乎所有年齡層的拼湊影片。我已經不太記得這部片子，因為拍完後，我

就沒再看過它了。但是我記得拍攝過程非常愉快，而且常是在即興創作中進行的……不過，地點是統一的——我們是在提耶爾市（Thiers）拍的[3]，時間也是統一的——我們是在暑假七、八月拍的[4]。我只從巴黎帶了兩個小孩來[5]，其他都是在當地挑選出來的，並在他們父母的陪伴下，一個接一個地表演或多或少即興的小品。

我想要呈現的是家庭狀況相當不健全的孩子——父母相當軟弱或有殘疾——但他們能擺脫所有的狀況，因為在內心深處，他們是堅強的。

2. 特別是《淘氣鬼》（1958）、《四百擊》（1959），片中那些角色都是青春期前期的少年。

3. 這座城市位於奧弗涅－隆河－阿爾卑斯地區（Auvergne-Rhône-Alpes）的多姆山省（Puy-de-Dôme）。

4. 至於劇情本身則發生在學期期間，亦即學年度即將結束到暑假開始之際。

5. 喬治・戴斯穆梭（Georges Desmouceaux），片尾名單為喬利（Geory，飾帕特里克），克勞德・德・吉弗雷（Claude de Givray）之子，還有菲利普・戈德曼（Philippe Goldmann），飾受虐孩童朱利安。楚浮也帶了自己的兩個女兒，分別是 16 歲的蘿拉（Laura）和 14 歲的艾娃（Eva），她們也有出現在電影中。

《零用錢》是一部相當樂觀的電影，可能是因為——不同於為成年觀眾製作的《四百擊》——我希望孩子們能看到這部片子。整體來說，這部電影是歡樂的，但我還是想要插入一個受虐孩童的故事。在我看來，這是從未做過的，而這部片子如果沒有納入這個面向，就不會完整。我問自己：「要如何在電影裡呈現一個受虐孩童？」我選擇了一種非常間接、非常簡略的表達方式。

• **您在指導孩子時，有遇到很多困難嗎？**

沒，沒有太多。只有跟五歲以下的小孩才有。在這裡，我們又遇到《日以作夜》裡的小貓問題……。

• **我們會有個成見，認為指導小孩是非常困難的……。**

不會的，我們只需要接受時間的分配方式是不同的，那就好了。我覺得拍小孩子就像是用直昇機在拍攝。起初，我們感覺浪費了一堆時間：必須把攝影機安裝好、把它綁在直昇機上、小心不要讓螺旋槳的葉片出現在畫面裡等等。然後，一旦直昇機起飛，我們就會省下超多的時間。小孩也是。我們在某個時刻浪費掉的時間，隨後都會補回來。再說，效果值也會改變：一般來說，當一個孩子成功

演出一場戲時，結果總是比劇本寫的還要好，而且跟大人比起來，這種比例更高。如果是大人，效果總是會比劇本寫的好一點或差一點，但都不會偏離太多。然而如果是小孩，要嘛就是放棄我們寫好的這四頁紙，要嘛就是他們的表現比我們預期的更好。事實上，我們不能將孩童看做是詮釋者，而是應該將他們當作電影的合作者。

Mo mère avait l'habitude de se promener à demi-nue devant moi,non

pour me provoquer évidemment mais plutot, je suppose,pour se confir-

-mer à elle-même que je n'existais pas.Pour la même raison il m'

était interdit de faire aucun bruit ~~ni~~ ni de quitter la chaise qui

m'était allouée.C'est donc à ma mère que je suis redevable d'avoir

trés tot aimé les livres et la lecture.

En me donnant

~~je ~~ à poster sa correspondance amoureuse /me témoign~~ait~~ *elle)*

~~~~ une confiance excessive puisque ses lettres parvenaient

rarement à destination:

" Mon amour,mon amour...Je ne comprends rien à tes grands silences.

...Je n'ai reçu aucune lettre de toi depuis deux semaines et ~~~~

je me demande si mes lettres te parviennent..Parfois il me semble

que les mystères de la poste sont insondables...insondables ! "

✕

打字的工作版本，上有楚浮的手寫註記，內容是少年貝桐‧莫哈內（米榭爾‧馬爾蒂飾）與其
母親（瑪麗－珍娜‧蒙法雍〔Marie-Jeanne Montfayon〕飾）的那場戲。

# 1977

# L'HOMME QUI AIMAIT LES FEMMES

## 《痴男怨女》

在搭訕的故事中，
任何與聲音有關、任何以視覺剝奪為基礎的東西，
都是非常重要的。

- **又是文學！**

我終於發現，雖然我們沒有在這些訪談中過度討論書本，然而它們無所不在，包括《兩個英國女孩與歐陸》的片頭字幕……。

- 在《痴男怨女》的這場戲裡，我們感覺像是發現了閱讀品味的誕生，彷彿這個角色在那一刻、在這個黑白倒序中，發現了閱讀的樂趣……飾演這個角色的男孩讓人意想不到。是您找到他的嗎？

這是一個來自蒙貝利耶的男孩[1]，我們在那個城市拍這部片子。那時有人對我說：「您在找一個孩子來演年輕時的查理·德內嗎？喏，我們給您找到一個了！」他非常出色。我已經不記得旁白是怎麼說的……「我很早就喜歡上閱讀，這當然要感激我母親。」關於這場戲，除了旁白，其他我一無所知……。

- 這個角色說了一些相當可怕的事：他在閱讀時，他的母親習慣半裸著走來走去……在這個被迫坐在椅子上閱讀的孩子，和這個不斷移動的女人之間，有一種非比尋常的暴力存在。我們常在您的電影裡看到這種情況。我想到《零用錢》裡那個男孩子的殘疾父親，他整天都在閱讀，就是因為他無法移動。

任何一場戲都會有一個關鍵詞。我不知道為什麼。您在《零用錢》裡選的那場戲，那個詞就是「粗茶淡飯」。在這裡，就是「深不可測」這個詞。「郵局的奧祕果然是深不可測的……。」

- **您是用一個詞來建構一場戲的嗎？**

不，但這變成了一個關鍵詞：這個詞很怪，我們會重述它，它從整體之中脫穎而出，對整場戲有畫龍點睛之妙。對我來說，這場戲的重點就是「深不可測」這個詞，因為很顯然地，這完全是一種諷刺。我們知道這個孩子習慣把別人託付給他的信件打開並轉而他用。然而，在他母親要他寄出去的信中，她寫了「郵局的奧祕果然是深不可測的」……然後我們就看到這個即將把信扔進下水道的孩子！我啊，我必須承認這讓我捧腹大笑……。

- **我也注意到拍片時，您不怕呈現一個我們通常不會在電影中見到的角色。我想到的是《黑衣新娘》裡的畫家，或是《痴男怨女》裡的作家……。**

在《痴男怨女》中，貝桐‧莫哈內（Bertrand Morane）的職業很有意思，但不重要。除了讓他追逐女性並與她們

---

1. 這名少年叫做米榭爾‧馬爾蒂（Michel Marti）；據我們所知，這是他唯一一次在電影裡露面。

發展複雜的關係之外，我們還必須讓他有其他事情可做。從他決定寫這本書的那一刻起，這就給了我們第二個可以注意的故事，而且這兩個故事最後合在一起了……。

- **但是這些富有創造力的角色 —— 畫家、電影工作者或作家 —— 不都正好是最難在銀幕上呈現的嗎？**

而且查理‧德內每次都飾演這種角色，絕非偶然。我不認為有多少演員能把《黑衣新娘》裡的畫家或是《痴男怨女》裡的作家演得那麼真。我常常是這樣想的。沒有多少演員能出現在打字機後面而不令觀眾立刻大笑的。但是查理‧德內做得到！

—— 在一棟建築物的樓梯腳，貝桐發現一名雙手抱頭、熱淚盈眶的小女孩。

貝桐：誒，發生什麼事了？妳為什麼在哭？如果我有一件像妳這樣漂亮的紅色洋裝，我一定不會哭。

—— 小女孩抬頭看他。

茱麗葉特：我姊不讓我玩她的溜冰鞋。
貝桐：她怕妳會把它們弄壞……或是妳會受傷……。
茱麗葉特：才不是，我討厭她。有時我不想要她再當我姊姊了。

—— 她繼續哭泣。

貝桐（試圖轉移注意力）：喔，哭成這樣真糟糕！我確信妳很不開心……但是 —— 我不知道我講得對不對 —— 在我看來，哭一哭會讓妳高興一點，是不是？
茱麗葉特：才不是，這不是真的。
貝桐（堅持）：好好想一下妳內心深處的感覺。妳哭了，妳非常不開心，但是，妳哭的時候，妳覺得有點高興，不是嗎？
茱麗葉特（微微一笑）：對耶，真的，我覺得有點高興。
貝桐：這本書是什麼？我可以看看嗎？（他拿起書。）《幽靈女俠和女

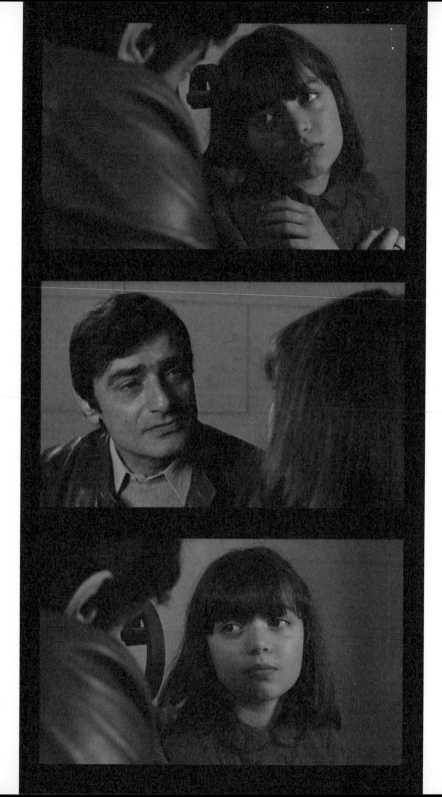

巫島》（*Fantômette et l'Île de la sorcière*）。好看嗎？（她點點頭。）是妳想出用紙包住它，以免受損的嗎？（她點頭。）這樣很好。妳愛惜書是對的……告訴我，妳幾歲啊？

茱麗葉特：九歲。

貝桐：妳等不及要長大嗎？

—— 她用力點點頭。

貝桐：妳想要變成幾歲？

茱麗葉特：我想要變成……十七歲！

貝桐：十七歲？妳才九歲，妳要八年後才十七歲，1985 年的時候……。

—— 貝桐離開她時，覺得自己在做夢，彷彿他對未來做出了某種選擇。

貝桐・莫哈內（查理・德內飾）被茱麗葉特（Juliette，費德莉克・賈邁〔Frédérique Jamet〕飾）這個哭泣的小女孩弄得困惑不已。

- 這場戲棒極了。我們預期的是影射一個痴迷的男子或類似的事情，但什麼也沒發生。還有小女孩的洋裝顏色選擇，這件紅色的洋裝之後會變成藍色的⋯⋯。

沒錯，稍後我們會見到查理・德內在印刷廠修改他的小說校樣。小女孩是他小說的一部分，他問女排字員是否還能修改一個字。然後他改了小女孩的洋裝顏色：現實中是紅色的，在書中卻變成藍色的。我們永遠都不應該為了證明什麼而去做任何事，但是這裡的想法可能是為了表明作者透過小說創作來行使權力。我的看法是，這種權力相當微不足道、無害，比政客的權力更能給人好感，但仍是一種權力。我們不能濫用它，但我們可以使用它，至少可以用來改變顏色。就如同安端，他在院子裡將白色康乃馨變成了紅色康乃馨⋯⋯。

- 有個場景，裡面有一位叫醒莫哈內的不知名電話接線生，那是娜塔莉・貝伊的聲音，這個場景非常有力而且非常挑逗，因為觀眾看不見這個女性角色，所以被迫要去想像⋯⋯更廣泛地說，這讓人有機會討論聲音在電影中的地位。似乎您拍電影首先是為了享受聆聽這些電影、使用這些聲音的樂趣⋯⋯。

我相信，在搭訕的故事中，任何與聲音有關、任何以

視覺剝奪為基礎的東西，都是非常重要的。從開始寫《痴
男怨女》後，我就跟我的共同編劇米榭爾・費莫德（Michel
Fermaud）[2]說，絕對要有一個電話的情節。我們寫了好
幾個——其中也有讓我們或多或少感到滿意的——直到我
們開始建構這個負責叫醒服務的女子的故事。我很遺憾我
們沒有為它找到一個更好的結尾，但是，就整部電影的進
展來說，這是令人滿意的。我不知道晚上有幾通電話——
兩通？三通？——而且我已經不太確定會發生什麼事，但
我記得那是很愉快的。我曾要求阿曼卓斯拍一張非常陰暗
的照片。畫面中，只有莫哈內在暗夜裡的一張臉和氣息，
還有這個遙遠且神祕的聲音。

- **在《夏日之戀》裡，情況正好相反。電影結束時，旁白說「他
  們發誓永遠不會互通電話，因為他們無法忍受能聽到彼此的
  聲音，卻不能相互觸摸……」。**

---

2. 法國劇作家、導演暨編劇（1921-2007）。楚浮在 1950 年代《電影筆記》
發行期間遇到他。《痴男怨女》是他們唯一一部合作的電影。

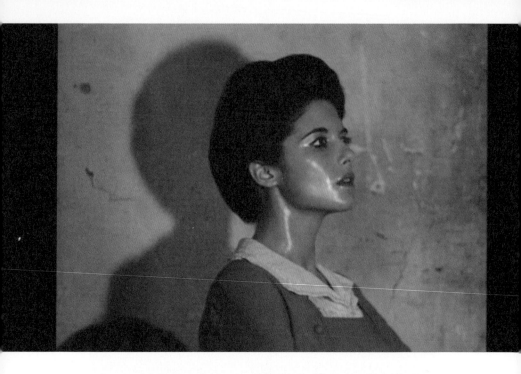

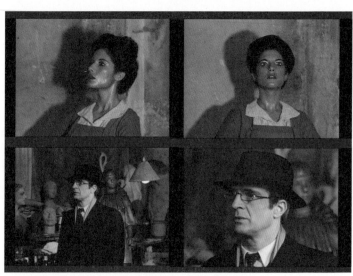

楚浮道：「我們曾試著用真的假人……。」
朱利安·達維納（Julien Davenne，法蘭索瓦·楚浮飾）因年輕的妻子逝世而感到絕望，他試著要訂製一個妻子形象的假人來讓她復活。

# 1978

# LA CHAMBRE VERTE

# 《綠屋》

《綠屋》建構在一個原則之上，
那就是固定的想法和圍繞著這個想法的變動。

這個故事講的是一個男人活在對亡妻的祭祀之中。即使他沒有試著去重新塑造她，也會嘗試著維持對她的回憶、她的存在，其中一項嘗試就是去找蠟像製造商。格魯沃爾和我，我們從《死者的祭壇》（*L'Autel des morts*）著手，這是亨利·詹姆斯（Henry James）[1]的一個極短篇

---

1.　歸化英國的美國作家（1843-1916），十九世紀寫實文學的重要人物及短篇小說大師。

故事，只能拍成一部中長片。為了補足它，讓它成為一部長片，我們發明了額外的劇情。這裡有一個場景，它同時讓人想起路易斯‧布紐爾（Luis Buñuel）的電影《奇異的激情》（*La Vie criminelle d'Archibald de la Cruz*）[2]，我很喜歡這部片子，還有一篇我覺得很美的文章，就是義大利小說家托瑪索‧蘭多菲（Tommaso Landolfi）的《果戈里之妻》（*La Femme de Gogol*）[3]。作者一頁又一頁地列舉果戈里之妻的所有特質：她從不生氣、她永遠都很有魅力等等。最後，讀者明白了果戈里的妻子是一個假人！我們的這個劇情事實上很能表達這部片子的精神……。

- **在布紐爾的電影中，那是利用假人進行復仇，而這裡，您主要想表達的是藝術家無力重塑真實的感覺……。**

喔，我沒有想到要推及到那一點！這個男人不是騙子。這是一名非常老實的工匠，只是效果不如預期。我在拍攝時並沒有想到這一點，但是，現在您跟我說了，我們就能與電影進行對照。例如，我們可以說，每當電影相信自己在進步，它就是在退步。例如。我們用立體電影和杜比音效來愚弄大眾。我們將觀眾的目光吸引至銀幕中央，最終是為了要讓他們聽見……來自牆壁的聲音！這些只不過是幻覺和蠢事、為了增強現實而進行的可笑嘗試，然而

這個現實恰好只能用精心選擇與有組織的技巧來呈現。因此，我們可以說，這場戲是在批判這些虛假的技術進步，它們以現代性作為幌子，每一次都讓我們的表達方式退步，卻無法成功再現夢境。

有趣的是，針對這場戲，我們曾試著用真的假人。但是，製造出來的假人不太好，我們寧可用石蠟給年輕女子上妝。畫這個妝容要花很久的時間，要兩個多小時，在這段時間她顯然是不能笑也不能動的⋯⋯。

- **啊，我們在戲裡見到的是真的年輕女子？那您騙倒我了！從我第一次看這部電影，我一直以為這是一個假人⋯⋯。**

若這是一個真的假人，我想至少要花三萬法郎吧！但這個還是比我們平常做的假人要成功多了⋯⋯。

---

2. 1955 年上映的電影。講述多虧了一個神奇的音樂盒，一個男人得以透過簡單的許願來殺死女人。

3. 這部作品於 1961 年在義大利出版；法文譯本收錄在合集《果戈里之妻與其他》（*La Femme de Gogol et autres récits*，Gallimard，Paris，1969）。

- 這個角色的特別之處在於她立刻就成為一個缺席的人物了。朱利安‧達維納這個角色無法將她找回來。但是,這並不會妨礙影片朝這個重逢的渴望發展……。

我得向您承認我有點忘了這部電影……即使這不是很久以前的片子,但我從它上映後就沒再看過了[4]。無論如何,在我看來,我覺得這是《巫山雲》的雙胞胎兄弟。這兩部電影必須一起檢視。《綠屋》同樣建構在一個原則之上,那就是固定的想法和圍繞著這個想法的變動。我覺得拍這樣一部電影很有趣,那就是一個人可以對他所愛的或是有興趣的亡者產生波動的情感。我想我們必須問問寡婦。在她們的生命中,這種情況有時應該會發生。有時我們會對死者感到憤怒,有時我們會與亡者和解,或者有時我們會喜歡亡者……當我們閱讀與修女們的訪談時,會發現同樣的事情。她們與上帝的關係就像家庭中的夫妻關係一樣,都是會波動的。比如說:「此時,一切都很好……我們已經很久沒有爭吵了……。」總之,我真的很喜歡這個層面。

- 您拍電影時,您會自我指導,還是會請劇組裡的人對您的演出提意見?

喔，意見喔，他們都會給我！尤其是音效工程師，這跟我的聲音有關……然後，當我在我的電影裡拍片時，我就像全世界所有的演員一樣：拍攝一結束，我就看向某個人。在這種情況下，我會看向我最密切的合作者蘇姍娜‧希夫曼，看她是否會說：「最好再重拍一遍……。」如果有疑問，我們會去找音效工程師聽錄音。導演作為一位演員，他的傾向就是會太早喊停。開始拍《野孩子》時──這是我第一部當演員的電影──我一講完台詞，馬上就轉向鏡頭說：「停！」只不過不應該這樣做，才能給剪輯一點喘息的空間。後來，我寧可讓蘇姍娜‧希夫曼來喊這句話。

但是，當我們成為自己電影裡的演員時，最重要的是我們會採取完全不同的執導方式。當我們在鏡頭後面，我們會想像演員的走位，但沒有考慮到演員有很多種類型。然而，有些演員──通常是受過劇場訓練的──不喜歡移動。他們喜歡坐在椅子上或是站著說話，之後再行走。拿在假人這場戲中演出的那名男子來說：他無法在拉開窗簾

---

4. 《綠屋》於 1978 年 4 月上映，離這個訪談已有三年多之久。

的同時講台詞。他需要將這兩個動作分開。我讓他這麼做。我尊重他的節奏，因為他不是專業演員，而是馬術專家。如果我面對的是一名專業演員，我也許就會要求他要把動作跟台詞好好地結合起來。

　　如果是我把自己放進演出裡，我知道我比較喜歡邊走路邊講話……。我比較喜歡將這兩個動作連結起來，就像我要求達諾系列裡的李奧或是我某些其他演員一樣。在這種情況下，指導演出就不會在攝影機後面，而是在鏡頭前。我們從這個角色將要做什麼開始——他將從這裡走到那裡，我們將會跟著他——，然後我會就此跟阿曼卓斯討論。從他跟我說「我們切到腰部或脖子」那一刻起，我甚至不會查看攝影機的取景框。因為這是一種連拍的嘗試，時間通常會很長。

　　在假人這場戲裡，情況並不相同：我們需要特寫鏡頭才能拍反應鏡頭。但是《綠屋》大部分還是以連續鏡頭的方式拍成的。這是我拍得最快的電影之一。我們應該是花了五週又五天，也就是大約二十五天[5]。

　　還必須說的是，在指導演員時，我們走出銀幕的速度會更快。但我們仍覺得有必要進行監控、看看正在發生什麼事。我們有一種針對銀幕的演員演技手法，同時，當我們不說話時，我們會監督另一個人。娜塔莉‧貝伊是我在《綠屋》裡的搭檔，有時她會告訴我，我的眼神就是導演

的眼神，是她念台詞時會監督她的那種眼神。此外，在拍攝過程中，我們還留下一些難以忘懷的瘋狂大笑……。

如果我找一個演員來演相同的角色，他講完後，我會在畫面中給他一個位置，一個他要站立的地方。所以他依舊會出現在影像中。因此，研究我在《野孩子》裡的畫面進出是相當有趣的。在同一場拍攝中，我演出、我離開畫面、我又回來、我監看並繼續取景。接著，我回到攝影機後面喊：「停！」

- **很多時候，您那些演員的表演風格都會被抹去。但是您自己不同。您有想到布列松嗎？**

啊，聽著，我的表演就像我在這裡講話一樣！

- **不，不，您在這裡比在電影裡更有表現力。在電影裡，那真的是布列松的風格。您講台詞的方式非常單調，這創造了一種非常特別的氛圍。唯一特別引人注目的，就是憤怒那一場戲……。**

---

5.　事實上，《綠屋》的拍攝時間是 10 月 11 日至 11 月 25 日，歷時 32 天。

ÉDÉRANE

Tenez, voilà l'argent ... mais détruisez ça !

*L'artisana)*

La femme laisse retomber le rideau, Son mari refuse le chèque.

ARTISAN

Non, je ne peux pas accepter ... si l'article

ne vous convient pas ...

ÉDÉRANE (avec violence)

Taisez-vous ! Et prenez l'argent ! Et

*détruisez cette ... chose, maintenant .. devant moi ..*

*On reste un moment avec Davenne sans*
*trop bien voir (mais en l'entendant) la destruction*
*du mannequin.*

*changer de page*

朱利安‧達維納（法蘭索瓦‧楚浮飾）與製作妻子假人的工匠的對話工作版本。

　　喔，不會吧，那通常是很生動的！此外，我想這部片子裡有好幾場憤怒的戲……。

**• 不過，您喜歡布列松指導演員的方式嗎？**

　　我尤其喜歡他指導女性的方式。對於男性，有一半的時候是喜歡的。但是在這裡，重要的是這些都是業餘演員，

他們不關心自己即將展現的形象。這些人，他們演戲是為了協助這部片子，幾乎可以說是來幫忙的。我習慣了經常在外省拍戲。那些寫好的大角色通常都是給巴黎來的演員。相反地，很多小角色都是在當地挑選的。然而有時候，讓一名專業演員和一名業餘演員一起演戲，可能會毀掉一場戲。這真的非常尷尬，因為業餘演員身上有一種極大的純真，一種我們可以在孩童身上發現的無意識和無私。孩子們演戲是為了自我娛樂，也是為了幫忙。他們不是為了職業前景而演戲……。

- **至少他們第一次演出時是如此……。**

喔，即使第二次也一樣！他們表演的時候，腦子裡不會想：「我必須看起來親切」或「我明年還得再演」。我不是說所有的演員都帶著這個意圖在演出，但是，不管怎樣，他們都會想到自己的利益、想到要如何將這個角色納入他們的職業生涯裡。他們不能不去想到這件事……。

- **但是，業餘演員難道就沒有創作的慾望嗎？**

他還不夠了解自己，您知道的。他非常地謙恭，而且不管如何都覺得自己很糟。拍完後，他會跟您說：「好，

那麼如果這對您來說可以，那就太好了……。」而且通常是表現得非常好！（笑。）在這場戲中，所有的詮釋者都是業餘演員。如果您仔細看這個假的中國男人，您會發現，事實上，這是我的越南女化妝師[6]扮演的。她幾乎出現在我所有的電影裡，通常是演一名女性，但是在這裡，我們幾乎以為這是個男的。

- **相較於您在《野孩子》中扮演的伊塔爾醫生，是什麼促使您飾演朱利安·達維納？**

這和我選擇演《野孩子》的理由有點不同。由於它的主題，我知道《綠屋》不可能賣座；我不認為把演員放在這裡面能對他有什麼好處。我的看法是，只有一位演員能夠依我想要的方式演出，而且更專業、更有力道，那就是查理·德內。但是他才剛拍完《痴男怨女》，馬上就要他接這部戲，這有點不好意思。

- **還在拍攝階段時，您就認為這部電影不會賣座？**

我認為這部電影是一個賭注：我們不太確定會贏還是會輸。《野孩子》是一個賭注、《巫山雲》也是……但是這一部，它與另外兩部相反，確確實實就是輸了[7]。

- **拍這部片子會不會覺得魯莽？**

　　我們可以說這是算計過的魯莽：拍攝迅速，而且沒有不必要的花費。有些國家——比如荷蘭——在這部片子上映時並不想要它，但現在卻因為《最後地下鐵》的成功而要買它。因此，到最後，《綠屋》將會在各地發光，儘管我並沒有期望它能創造奇蹟。

- **這是因為它的題材行不通嗎？**

　　這很顯然是對題材的拒絕。即使觀眾讀了一篇非常好的文章，可是一旦他們發現這是一部有關死亡的電影，發現主角會祭祀死者時，他們就會跟自己說：「好吧，不用急著去看！」（笑。）我們認為將這類帶有極難處理的題材的電影拍成電視影集會更合邏輯。我們應該要為阿蒙·雅莫（Armand Jammot）的《銀幕檔案》（*Dossier de*

---

6. Thi-Loan Nguyen。自《美女如我》（1972）起，她開始擔任楚浮的化妝師，並在他多部電影中悄悄露面。

7. 這部電影上映時，只吸引了二十多萬名觀眾，遠遠落後《最後地下鐵》的四百萬名觀眾。

*l'écran*）[8] 設計一個「我們應該忘記死者嗎？」的主題。這樣就太好了！

- **關於這個題材，有個很特別的例外：英格瑪・柏格曼（Ingmar Bergman）的《哭泣與耳語》（*Cris et chuchotements*），這部片子非常賣座。對此，您怎麼解釋？**

我不太知道要怎麼解釋，但可以確定的是，它的成功是當之無愧的。這是一部很美的電影，改編自契訶夫（Tchekhov）的小說，還有四名演技精湛的女性[9]。

在《綠屋》中，我也很滿意可以稍微開啟娜塔莉・貝伊的職業生涯。她崛起於《日以作夜》，但是業界仍沒有認真對待她。我想她的職業生涯是從《綠屋》開始有起色的。現在，我們會給她喜劇的角色，也會給她嚴肅的角色，因為我們已經看到這的確是一名了不起的演員。

---

8. 處理社會課題的著名法國電視節目（1967-1991），會藉由一部虛構的電影來說明。

9. 哈莉葉・安德森（Harriet Andersson）、凱莉・希爾旺（Kari Sylwan）、英格麗・圖林（Ingrid Thulin）及麗芙・烏曼（Liv Ullmann）。

「您願意與我一起成為這座神殿的守護者嗎？」朱利安・達維納（法蘭索瓦・楚浮飾）向塞西莉亞（Cécilia，娜塔莉・貝伊飾）介紹這座他獻給「親愛的逝者」的靈堂。供奉在兩人之間的是英國製片人奧斯卡・李文斯坦的肖像，他是《黑衣新娘》的共同製作人，也是《兩個英國女孩與歐陸》裡的演員（化名為馬克・彼得森〔Mark Peterson〕）。

——禮拜堂。內／外，夜晚。達維納帶著塞西莉亞參觀他為了紀念「親愛的逝者」而建造的靈堂。

塞西莉亞：那這對夫婦呢？

達維納（先畫外，然後鏡頭對著他）：他們是 1911 年結婚的。三年間，他們從沒分開過。不只一天都沒有，連一個小時也沒有。然後，當他被動員參戰，她想要從窗戶跳下去，但鄰居們拉住了她。他為了和她重聚，就開了小差，因為他不能沒有她，而她也不能沒有他。他們成

功抵達荷蘭，不久前在那裡過世，就幾年前而已，僅相隔幾天，就像連體嬰。（他們又開始走，然後停在年輕的賈克·奧迪貝蒂肖像前。）看看這個男人和他那張如此俊俏的臉龐。他一生都飽受害羞之苦。那是一種令人難以置信的害羞。我很想跟您談談他，但是很難。您應該要聽聽他那非凡的音色。（他停在手上拿著帽子的亨利·詹姆斯肖像前。）這是個美國人。他很愛歐洲，最後選擇歸化英國籍。可惜我對他所知甚少，但透過他，我了解到尊重亡者的重要性。

塞西莉亞（鏡頭在她身上，她停在一張孩童的照片前）：那這個小男孩呢？

達維納（畫外）：這個小男孩……當時我還是個青少年，我在一個夏天，在暑假時，看到他死掉。他是被敗血症帶走的。（鏡頭在他身上，他停在一名年輕女子的肖像前，肖像下方可讀到：在您的祈禱中緬懷路意絲－瑪麗－珍妮－亨莉葉特〔Louise-Marie-Jeanne-Henriette〕……）這名女子也死了，但是是大家都想要的那種死法，在床上，在睡夢中死去。（路易絲·德·貝蒂尼〔Louise de Bettignies〕肖像的特寫。）她就像其中一根蠟燭的火焰一樣熄滅了。您看她的家人刻的：「在您的祈禱中緬懷……」但事實上，這名年輕女子本身就是一種不敬。（鏡頭轉向畫外的塞西莉亞。）我還記得她在結束一場非常激烈的討論時大聲說：「好吧，如果上帝存在，我將會是第一個知道的人！」

塞西莉亞（微笑，他們又開始行走）：那這個士兵呢？

——全景拍攝奧斯卡·維爾內的照片，鏡頭接著轉向評述中的達維納。

達維納：是的，您猜對了，這是名德國士兵。我是殺他的兇手之一，因為我是擊落他飛機的砲兵連爆破手。

塞西莉亞（畫外）：他看起來好像睡著了⋯⋯。

達維納：對，確實如此。這是我們唯一能找到的一張他的照片。（照片特寫。）但是您得承認，看著這張照片，我們很難將這個男的視為敵人。

塞西莉亞（鏡頭向她）：那這個音樂家呢？（他們經過考克多的肖像但沒有停下來，接著來到一名指揮家的照片前面，後者拿著指揮棒在指揮室內樂團。音樂悄悄地響起。）您認識他嗎？

達維納（畫外）：對，我幾乎完全把他忘了，然後我在無線電臺聽到他創作的音樂片段，我意識到他的音樂充滿了明淨與陽光，是陪同回憶所有這些逝去友人的最好方式。

——莫里斯・約貝爾的照片特寫。火焰照亮了圖像的底部。音樂越來越大聲。

塞西莉亞（祭壇的長鏡頭，年輕女孩站著，周圍都是大蠟燭）：所以，他們都在這兒。（音樂停止。）所有您認識的人。所有重要的人。

達維納（與她會合）：是的，他們都在這兒。（停頓一下。）現在，我想要求您一件事，可以嗎？

塞西莉亞：可以。

—— 達維納關上祭壇的小門。

達維納（嚴肅的口吻）：塞西莉亞，您願意與我一起成為這座神殿的守
　　護者嗎？一起共享權利和義務？您願意與我一起照看他們嗎？如果您
　　想要思考一下的話，不用馬上回答我，但是容我告訴您，我等這一刻
　　已經等很久、很久了。您明白，我渴望的就是我的亡者成為您的，作
　　為交換，您的也成為我的。（他遠離她幾秒鐘，然後又回來。）不要
　　以為整個佈置已經完成：還有位置給您所有的亡者，只要將他們的火
　　焰添入這裡的就行了。告訴我吧。

塞西莉亞：我想要什麼？

達維納：是的。

塞西莉亞：您想要知道？（她走了幾步。）我想要所有這些火焰都混在
　　一起、融在一起，直到形成一座光之丘。（我們將她放在唱詩班座位
　　柵欄後面的近景鏡頭裡。）只有一道火焰之光。

達維納（鏡頭靠近他）：您的意思是說，在您的生命裡，只能有一場紀
　　念？

塞西莉亞（低聲）：是的，只有一場紀念！

達維納（低聲）：不！我想要確定我真的理解你。所以，您所有的亡者
　　只有一個？

塞西莉亞（轉身）：只有一個，沒錯！

—— 音樂很大聲。淡入黑暗之中。

- **為什麼您在問塞西莉亞問題之前，要先把小禮拜堂的柵欄關上？**

這是有一間很小的教堂，它讓我想起年少時候的那些教堂。它們兩側有許多小禮拜堂。關門的動作是本能的。就像當我們對演員說：「您現在不能說這句話，您去靠著柱子再說。」這可能仍是必須在攝影機和演員之間設一個遮蔽物／屏障的時刻之一。當然，這其中也有一點諷刺。這營造得彷彿他要向她求婚似的。「我想要求您一件事，可以嗎？」

我將《綠屋》與《巫山雲》及《兩個英國女孩與歐陸》結合起來，也就是說，與有些有點奇怪的電影結合起來，但它們不是我真正的材料。我真正的材料是像《日以作夜》或達諾系列之類的劇情型喜劇，在這類影片中，我們交替見到殘酷的事、怪誕的事、有趣的事、悲傷的事等等。在像《綠屋》這樣的電影裡，原則上我們不會要求觀眾笑。如果我們笑了，正常來說這是違反電影本意的。然而，這些電影——自《軟玉溫香》以來——都充滿了某種黑色幽默。

說真的，我不太清楚我想要什麼樣的觀眾去看像《綠屋》這樣的電影。當然，我希望是能會心一笑、喜歡這部電影的觀眾。我真心希望，在觀眾內心深處，某些時刻他

是開心的或是會微笑的。我不希望他大笑，因為如果他大笑了，這就像是一種惺惺作態。我想要的是一種發自內心的微笑，例如在看這場戲時，這場充滿諷刺、帶有一種黑色幽默的戲。

- **我是在商業戲院裡看這部電影的，當時觀眾都在笑。但那是一種防禦或緊張的笑……要觀眾以這種方式與死亡錯身而過，這並不容易……。**

　　我喜歡這部片子的另一個原因是，這是我所設定的年代。這當然不是亨利・詹姆斯的年代，而是 1914 年至 1918 年戰後的年代。為什麼這樣選擇？儘管這部片子充滿了十九世紀的素材，但我發現選擇電力發明之前的時期並不有趣。因為這樣一來，蠟燭的存在就不再是一件大事：所有的房子仍有蠟燭照明，或者還有稍後的煤氣燈。我想要百姓的生活中有電力，這樣才能在祭祀亡者時，讓蠟燭發揮全部的力量。顯然地，這個祭祀也有一個自相矛盾的特徵，因為它賦予影片一個「時代片」——就是美國人說的「period film」——的面向，但卻要透過一種當代手段來實踐的，那就是攝影。這也是我選擇各時期照片的原因。其中有許多——特別是第三共和時期[10]的政客照片——都是偶然出現在那裡的。您不必尋找我的特定意圖。我去了

波拿巴街（rue Bonaparte）一間專門賣歷史照片的書店。我選了這些人，因為他們長得還不錯，因為我覺得這些照片很有意思。

• **但是您對於重新創造一個奧祕儀式樂在其中⋯⋯。**

一開始這讓我相當害怕。然後，我告訴自己：「我們不會絞盡腦汁來做這件事。」這就是後來發生的事：該怎麼做就怎麼做，有點像是彌撒⋯⋯這很奇怪，因為我根本沒有宗教信仰，但是我喜歡有某種宗教性。我必須承認這與電影配合得很好。

• **您聲稱不應該賦予它任何特別的意義，但很顯然地，您提到了某些您所愛的已故之人，例如提了兩次的考克多⋯⋯。**

這是因為我有較多他的照片。有些照片因為不好或太明亮而被淘汰。這個問題跟《華氏 451 度》裡被燒掉的書有點像。人們相信書籍的選擇是非常有意為之的，但事實完全不是這樣。當我們看到一本書被燒毀，我們就會對這

---

10.　法國於 1870 年 9 月至 1940 年 7 月實行的共和體制。

本帶有人名的書感興趣，因為這使得這本書變得人性化。如果您看到一本《包法利夫人》（*Madame Bovary*）被燒掉，這燒的不僅是一本書，還有一個女人。另一方面，在電影結尾，當您面對那些已經變成書籍的人時，標題最好是抽象的。如果一名良善的小女子來到森林裡並說：「我是包法利夫人。」我們會說：「那個女人，她讓我們很煩！她看起來不像包法利夫人！」因此，這個抵達森林的人必須說：「我是尚－保羅・沙特（Jean-Paul Sartre）的《猶太人問題的反思》（*Réflexions sur la question juive*）[11]。」這些邏輯問題都是有關聯的。

關於《綠屋》裡的照片，我遇到一個不可避免的狀況：既然我們是在電影裡，有些東西就必須移動。如果不動，那就是死的。因此，相片中一定要有燭光的反射。如果沒有，我就把照片扔掉，再換一張。此外，由於不可能將兩個特寫鏡頭放在一起，所以我們有時會拍一張全身照——普魯斯特就是這樣，照片是他最後一次去國立網球場（Jeu de Paume）時拍的。

• **我們看到的音樂家確實是莫里斯・約貝爾？**

約貝爾曾在某部電影裡——我不記得是哪部了——飾演他身為指揮家的角色[12]。因此，我請他的遺孀瑪爾特・

約貝爾（Marthe Jaubert）借我這張照片，而且，由於他是電影配樂的作曲家，所以音樂就從這張照片開始。

- **看到考克多、王爾德（Oscar Wilde）等等這些人的照片，讓這個橋段有了一個不同的維度⋯⋯。**

因為觀眾會在其中尋找意圖⋯⋯還有一張照片我非常喜歡，那就是年輕的雷蒙・格諾和他妻子的合照。我曾見過格諾一次或兩次。他給我的印象是他和他的妻子組成了一個非常穩固的家庭。此外，他寫了一本自傳體的小說《歐蒂勒》，講述他與妻子在超現實主義時期相遇的故事。我自認為我了解他們的故事，我以這個故事——再說，這應該是假的——為靈感，寫了這段這對從未分開的夫婦的段落。事實上，這就像是一個藉口。

---

11. 1944 年完成的隨筆，1946 年由伽里瑪出版社出版。

12. 莫里斯・約貝爾，法國作曲家（1900-1940），曾兩次在電影裡飾演指揮家的角色：一是保羅・茲納爾（Paul Czinner）的《通俗劇》（*Mélo*，1932），昆柯提斯・伯恩哈特（Kurt Bernhardt）的《十二月之夜》（*La Nuit de décembre*，1939）。楚浮的電影曾使用了他幾首曲子，尤其是在《綠屋》裡。

- **您是不顧戲劇性的必要而這麼做的嗎？我們常在您身上找到這樣一個想法：那就是用一部電影來置入一切、來翻閱一本相簿的可能性……。**

這正是我們此時此刻所需要的。以賈克・奧迪貝蒂（Jacques Audiberti）[13]為例。我的電影裡很常出現他的照片。在《最後地下鐵》裡也能發現同樣的情況。為什麼？因為這些鑲框的照片都放在馬車影片的辦公室裡，我們拍片的時候，就把它們拿出來了！您知道的，不用大老遠去找！

- **奧迪貝蒂啊，您的電影曾引用了他一些小說的摘要，但您卻從未改編過他的小說。**

是的，我的確常引用奧迪貝蒂的小說。

- **列舉這些人物可能很無聊……。**

這很難做到。我知道這會讓人非常緊張，所以在某個時刻必須來個笑話。正因如此，我加入了一個德・諾瓦耶伯爵夫人（comtesse de Noailles）跟考克多說的故事：「好吧，尚，如果上帝存在，我將會是第一個知道的人！」

*Attends, je veux être certain de vous avoir comprise :*

DAVENNE :    Tous vos morts ne sont qu'un seul ?

Elle hésite et, comme si elle lui révélait un secret,
elle répond :

CECILIA :    Oui, un seul.

Davenne hésite un peu avant de demander encore :

DAVENNE :    Ce mort unique ... c'est votre père ?

Elle le regarde comme si elle allait répondre, puis, se
ravisant, elle descend brusquement de la voiture et
s'engage dans la rue où elle habite.

朱利安‧達維納（法蘭索瓦‧楚浮飾）和塞西莉亞（娜塔莉‧貝伊飾）之間有關
保羅‧馬西尼（Paul Massigny）的對話，打字的工作版本（有法蘭索瓦‧楚浮的
手寫修正）。

- 這個橋段是一堂電影課，它非常能代表您的作品。弔詭的是，
  這始於掛在一個象徵死亡之地的亡者照片，而您成功透過這
  些火焰和這些融合了各方的故事，讓這個地方有了生氣。您
  成功讓考克多撒了謊：電影拍的不是工作中的死亡，相反地，
  是拍一種非常動人的生活感覺[14]。

---

13.　法國作家暨劇作家（1899-1965）。楚浮身為他的朋友，曾多次想要
　　　改編他的小說（《瑪莉‧杜布瓦》〔*Marie Dubois*〕、《單軌列車》
　　　〔*Monorail*〕），或是委託他創作劇本，但都沒有成功。

14.　引述自考克多，但沒有確切的參考資料：「電影拍的是工作中的死亡。」

# 1979

# L' AMOUR EN FUITE

# 《愛情狂奔》

> 在我看來，
> 這部電影只是一種經歷，
> 然而它本來應該不只如此。

- 《愛情狂奔》在某種程度上是自《四百擊》以來，整個達諾系列的總結……。

　　我們剛剛看的很像一部剪輯的電影……所以我們剪輯得很開心！

裁縫、婦科醫生或公證人？克莉斯汀娜（克勞德‧傑德〔Claude Jade〕飾）不想告訴安端（尚－皮耶‧李奧飾）她與誰有約。在地鐵月台上，一張胖嬰的海報突然給了他答案！

- **如果我們仔細觀看《綠屋》，在我看來，您在那裡追求的是相同的經驗：讓死去的復活，透過電影重新賦予他們生命。**

　　就我個人來說，我比較滿意《綠屋》，而不是《愛情狂奔》。這兩部電影的共同點就是不賣座。但是《綠屋》與《愛情狂奔》不同，它不會讓我覺得撞上了一扇緊閉的門。

　　達諾現象非常奇怪。這個系列是偶然誕生的，完全不是我有意為之。我的第一部電影是《四百擊》。我一拍完《夏日之戀》，就有人要求我拍一部關於年輕人的愛情生活短劇。因為我不太知道該怎麼做，所以我想有了尚－皮耶，我應該可以輕鬆地即興創作，並在一週內拍出一部影片。因此，我們為《二十歲之戀》（*L'Amour à vingt ans*）拍了《安端與柯萊特》這部小短劇。由於獲得好評，這讓我們覺得有種遺憾。我告訴自己：「嘿，與其只拍八天，我們不如花一個月的時間開開心心地拍一部真正的續集。」無論如何，這就是我 1968 年拍《偷吻》時的想法。這部電影非常賣座，催生了續集《婚姻生活》。我可以說這是我職業生涯中唯一一次接受類似委託拍片之類的。突然之間，很多人開始說：「我們想要續集！」我答應了。「好，我們就這麼做！」

　　我以為拍完《婚姻生活》後，我不會再碰達諾的素

材了。然後，偶然間，在拍完《綠屋》後，我告訴自己：「這一次，我真的要做個摘要和總結。」因此，我們設想了一部短片——大約五十分鐘，這部片子將充滿回憶，是某種整個系列的交融。我告訴自己，我依舊是幸運的——對一名電影工作者來說，這很罕見——能拍攝同一名演員在不同的生命時期扮演同一個角色，我必須好好利用這個機會。但我不確定我是否有成功。我無法多加談論這部電影，因為我沒有再看過，但是在我看來，這只是一種經歷，然而它本來應該不只如此。這就是為什麼我沒有完全接納它，或者至少我對它並不完全滿意。然而，我認為這部電影對素材的處理非常有趣，剪輯師瑪丁妮·巴哈凱（Martine Barraqué）[1]的工作也非常令人讚嘆。但是我很難從正面的角度去思考這部電影……。

- **您不認為這部電影的失敗也和它的題材有關嗎？**

---

1. 她從楚浮的《兩個英國女孩與歐陸》（1971）到《情殺案中案》（1983）一直擔任電影助理剪輯師，接著升任剪輯師。她以《最後地下鐵》（1980）勇奪凱薩獎最佳剪輯。

電影在商業上並沒有失敗，而比較是個人的失敗。我想現在的劇情——那些在今日寫下並拍攝的劇情——並沒有比藉口還要好。我可以很輕鬆地為達諾寫劇情。我知道如果我明天中午要拍李奧，我會寫一場可能非常好笑的戲，因為光是寫下來，我就開始笑了。我很清楚他會怎麼演，而我可以把它寫成長篇大論。我可以為他寫一部八小時的電視劇，不是根據他的真實生活，而是根據我對他的想法——當然是虛構的。這有點像是某種狂熱、笨拙和天真的混合體。

- **總之，這個題材是相當可怕的：因為我們看到這些角色變老了。**

所以啊，在這部電影裡，也許會有一些令人毛骨悚然的東西！（笑。）我們拼命追求這個全然隨意的樂觀主義。我加油添醋了一堆東西，因為我覺得這是一個死的素材。到最後，我不知道這樣搓揉是不是一個好主意……。

- **這非常私人、甚至是非常私密了……。**

正因為這是一個非常私人的素材，所以我傾向於放入一些離我非常遙遠、或是非常荒誕的東西。事實上，我不知道這是不是一種正常的創造方式。我是一個很糟的評判

者。這部電影,拍完後我就不想再看了。我想是自最後一天混音之後,我就沒再看過這部影片,不過一般來說,我會在紐約影展[2]或其他地方至少看過一遍完成的電影。誒,我每次都設法在電影結束時才抵達放映現場!(笑。)其實,我不確定我對這部片子有一個整體的看法……。

- **您認為您是從電影的角度來說埋葬了達諾嗎?**

我沒有讓他明確地死掉,但事情就是這樣。這個角色,我從他青少年開始就在拍了,而且我沒能讓他變成成年人。這個情況太讓人不舒服了,我對這個角色已經沒有感覺了。

- **您是否認為這個角色的持續性限定了您演員的個人生活?**

很有可能,是的。有時候,也許讓尚-皮耶在生活中就像達諾在銀幕上那樣反應,應該會很有趣。但這也可能

---

2. 美國電影節由阿莫斯‧沃格爾(Amos Vogel)和理查‧胡德(Richard Roud)於 1963 年創立,對楚浮在美國建立名聲有決定性的作用。

不會讓他開心。我意識到這對我來說是一個很巨大的責任……。

- **從現在起，如果李奧重回您的作品，那應該就是達諾以外的另一個角色……。**

　　是的，絕對是這樣，就像在《兩個英國女孩與歐陸》和《日以作夜》裡那樣。

《愛情狂奔》的對話工作版本。克莉斯汀娜（克勞德‧傑德飾）告訴柯萊特（瑪麗－法蘭斯‧皮瑟〔Marie-France Pisier〕飾）她如何試著說服莉莉安（Liliane，妲妮飾）不要離開安端（尚－皮耶‧李奧飾）。

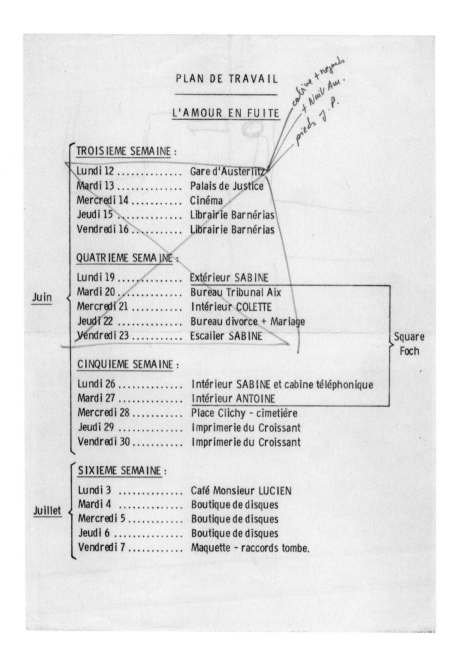

PLAN DE TRAVAIL
_____

L'AMOUR EN FUITE

*cabine + regards*
*+ Nuit Am.*
*pieds J.P.*

TROISIEME SEMAINE :

| | |
|---|---|
| Lundi 12 .............. | Gare d'Austerlitz |
| Mardi 13 .............. | Palais de Justice |
| Mercredi 14 .......... | Cinéma |
| Jeudi 15 .............. | Librairie Barnérias |
| Vendredi 16 .......... | Librairie Barnérias |

QUATRIEME SEMAINE :

| | |
|---|---|
| Lundi 19 .............. | Extérieur SABINE |
| Mardi 20 .............. | Bureau Tribunal Aix |
| Mercredi 21 .......... | Intérieur COLETTE |
| Jeudi 22 .............. | Bureau divorce + Mariage |
| Vendredi 23 .......... | Escalier SABINE |

**Juin**

CINQUIEME SEMAINE :

| | |
|---|---|
| Lundi 26 .............. | Intérieur SABINE et cabine téléphonique |
| Mardi 27 .............. | Intérieur ANTOINE |
| Mercredi 28 .......... | Place Clichy - cimetière |
| Jeudi 29 .............. | Imprimerie du Croissant |
| Vendredi 30 .......... | Imprimerie du Croissant |

Square Foch

SIXIEME SEMAINE :

| | |
|---|---|
| Lundi 3 .............. | Café Monsieur LUCIEN |
| Mardi 4 .............. | Boutique de disques |
| Mercredi 5 .......... | Boutique de disques |
| Jeudi 6 .............. | Boutique de disques |
| Vendredi 7 .......... | Maquette - raccords tombe. |

**Juillet**

《愛情狂奔》的打字版工作行事曆，附有拍攝日期（從 1978 年 5 月至 7 月）與相對應的布景。

楚浮道：「這個躲在帷幕後面的個人生活⋯⋯。」
謝幕時，瑪麗邕·史坦納（Marion Steiner，凱薩琳·丹妮芙飾）熱情地擁吻她的搭檔貝納德·格蘭傑（Bernard Granger，傑哈·德巴狄厄飾）。

# 1980

## LE DERNIER MÉTRO

# 《最後地下鐵》

> 藉由《最後地下鐵》，
> 我終於滿足了拍一部有關劇場的電影的渴望。

- **拍一部劇場演出的電影不就又是另一個賭注嗎？**

很早以前我就知道，總有一天我會拍一部關於劇場的
電影[1]。很早以前我就知道，總有一天我會拍一部有關佔

---

1. 楚浮曾於 1976 年至 1977 年計畫拍攝《魔法事務所》（*L'Agence Magic*），
講一個表演雜耍歌舞的藝術家小團體在一個遙遠國度巡迴演出的故事。

領時期的電影 [2]。也許把這兩者混在一起是一件好事。奇怪的是，我這個拍佔領時期的想法已經二十年了，從來沒有消失過。某天，我想到《軟玉溫香》並沒有太賣座，甚至在坎城影展上被喝倒采 [3]，我想：「其實我是個笨蛋。為什麼我沒有將《軟玉溫香》放在佔領時期？」我本來會有兩個題材，而這個故事充滿了我想要呈現的那個時代的回憶和細節，完全不會受到任何的破壞。那時我告訴自己：「從單一想法開始並不總是一件好事。有時候，我們將兩種想法混在一起，效果會更好。」

藉由《最後地下鐵》，我終於滿足了拍一部有關劇場的電影的渴望。當我們看到朋友在舞台上表演，而我們卻身在後台時，這個躲在帷幕後面的個人生活是極其詭異的。我們和演員聊天——「待會餐廳見？」——然後，突然之間，演員進入舞台。在同一個舞台上擁有虛構和真實，這個我們已經在電影中看了很多，但這並不重要 [4]。無論是哪部電影，它永遠都是有魔力的，因為劇院是典型的魔幻之地。

然後還有佔領時期這個題材。把兩者混在一起是很合邏輯的，因為我們知道，多虧有演員們的回憶錄 [5]，佔領時期的法國劇院特別有活力——然而今日它的狀況並不太好。

- 但是，這其實是否意味著我們永遠必須將想要說的隱藏起來？當您暗示《軟玉溫香》可能會發生在佔領期間時，您難道不是在告訴自己：「面對這個主題，我們必須做些掩護」嗎？

喔不，這不是掩護！這比較像是有好幾個主題一起運作，這是一種加疊的願望。相反地，事情並沒有被藏起來，而是被強化了。

- 我相信您的電影恰好是一種隱藏的藝術。事物之所以強大，是因為您從不正面攻擊，而總是用間接的、迂迴的方式。

---

2.　楚浮一直很遺憾，由於缺乏資金，他無法將《四百擊》放在佔領時期的背景下，而那是他在巴黎度過的真實童年。

3.　這部電影於 1964 年在第十七屆坎城影展上放映。

4.　楚浮一定是想到劉別謙的電影《生死問題》（*To Be or Not to Be*，1942），他很喜歡這部影片。

5.　楚浮讀過好幾本演員的回憶錄，並從中獲得靈感，特別是尚·瑪黑（Jean Marais）的《我生命中的故事》（*Histoires de ma vie*，Albin Michel，Paris，1975）、吉內特·勒克萊爾（Ginette Leclerc）的《我的私生活》（*Ma vie privée*，La Table Ronde，Paris，1963），以及愛麗絲·科西亞（Alice Cocéa）的《我如此深愛的愛人們》（*Mes amours que j'ai tant aimées*，Flammarion，Paris，1958）。

是的，的確是這樣。通常，當我和我的合作者之一討論時，我會跟他說：「不，這太直接了。」我們總是試圖要找到如打水漂般迂迴的方式。打水漂這個意象是一個相當貼切的意象，在我看來，這對工作是有益的。

- **在您的電影中，您以在片尾出現的獵場看守人這個角色悄悄地向雷諾瓦、布紐爾或甚至加斯頓·莫多致敬[6]。**

　　這是因為我們身處一種只會提供零碎元素的（劇院的？）表演形式[7]。獵場看守人這個角色的目的是在向觀眾暗示，這齣戲實際上比我們在銀幕上看到得還要長。但準確地說，這並不是一種真正的致敬。像便利、滿足需求這樣的想法，總是比致敬還要重要。在這種情況下，我們需要的是制服，而且既然我們處於戰爭期間，就不能是軍服。總之，我們永遠都是透過必要性而且是以排除法來前進的。

- **您之前談到某些電影長達兩小時又十分鐘。《最後地下鐵》難道不是一部您希望長度更長的電影嗎[8]？**

　　《最後地下鐵》是一部我沒有太多剪輯的電影。由於這是和 TF1 共同製作的，我曾想過要恢復它一刀未剪的模

樣，以便在電視上播放。事實上，這大約只有十五分鐘，圍繞著次要角色：例如野心勃勃的年輕女演員，或是我們只在開頭看到的健康不佳的編劇。除了這個以外，所有拍攝的內容都有出現在電影裡。

《最後地下鐵》意外地大受歡迎。通常，我會在擔憂——這甚至是我性格使然——和對自己的主題選擇有巨大的信心之間拉扯。拍片時，我告訴自己：「我們會成功的，我們將會這樣做還有那樣做！」一般來說，我都是從剪輯開始擔心起，我總會覺得這部電影很奇怪，不符合我想要的。所以我會變得非常嚴厲，因為我被一種恐懼給壓倒了。顯然地，如果我們能臆測到《最後地下鐵》的成功，那我就不會害怕電影多拍了兩分鐘或十五分鐘了！《日以作夜》也有同樣的情況。但是，既然我們永遠無法事先知道……。

---

6.　楚浮大量引用了尚・雷諾瓦（Jean Renoir）的《遊戲規則》（*La Règle du jeu*，1939）和《金馬車》（*Carrosse d'or*，1952）這兩部電影。加斯頓・莫多（Gaston Modot）在《遊戲規則》中詮釋的是舒馬克（Schumacher）這個獵場看守人的角色。

7.　指的是《失蹤者》（*La Disparue*）這部挪威戲劇，事實上是盧卡・史坦納（Lucas Steiner）寫的。

8.　《最後地下鐵》於 1980 年 9 月 17 日上映。1983 年 3 月 9 日發行新版本，增加了兩個總長六分鐘的橋段。

- **也許不會再多十分鐘……。**

　　啊，我相信會！《最後地下鐵》的成功證明我低估了追憶佔領時期日常生活的力量，而在之前的電影裡，這種力量是以特殊的、英雄式的角度去呈現的。我也低估了劇院的這個魔幻力量——即使沒有什麼動作場面。還有丈夫躲在地窖裡的情景，這也比我想的還要強而有力。這三個要素一旦呈現在大眾面前，就會擁有一種令人難以置信的力量。

- **《最後地下鐵》的結尾難道不是新《夏日之戀》的開始嗎？**

　　寫是這樣寫，但是對我來說，這不重要。在寫《最後地下鐵》時，我沒有想到《夏日之戀》。電影的結局通常是不確定的。一般來說，我在找到結局之前，是不會著手拍攝。而這部電影，劇本完成時，它還沒有結局。拍片前，我就告訴自己：「我們一定要對結局感到滿意。」在七、八月寫的第一個劇本中，我們說蒙馬特劇院（théâtre Montmartre）已經恢復營業，我們看到一個傢伙——我相信是經理——正在劇院正面貼海報。我想：「這太有氣無力了，這不是結束。必須找到更好的方法！」

　　所以，我試著以一種抽象的方式進行：「電影結尾必

須同時能總結它並讓它獲得平衡。」當電影含有許多黑暗元素時，我更喜歡輕快的結尾。另一方面，如果是有許多輕鬆元素，我就比較喜歡結局是令人擔心的。《偷吻》就是這樣。輕快的元素佔了主導地位，接近結尾時就出現令人有點害怕的事件：就是陌生人面對著一對熱戀中的情侶[9]。

在《最後地下鐵》裡，我知道這會更為戲劇化，因此結局必須是令人安心的。我曾一度想要讓傑哈·德巴狄厄（Gérard Depardieu）死掉，然後我跟自己說：「不，這是最後時刻的反抗者，他不能死。」他就像許多在最後一年加入反抗運動的法國人。這並不是機會主義，而只是為了讓他們的良心更安穩。其實，這些人都不應該死。這不是一部讓人在中途死掉的電影。它呈現的是我們的同胞在戰爭期間的各種行為，這些人在佔領期間倖存下來，就跟大多數的法國人一樣，這是很正常的。

我立刻就知道，我想要得到的最終意象就是三個主角

---

9. 這名跟蹤安端·達諾未婚妻克莉斯汀娜的神祕「終極者」由塞闌吉·盧梭（Serge Rousseau）詮釋，他是一名演員經紀人，也是楚浮的朋友與密切合作者。

都活著。同樣地，我也不想要女主角在感情上做選擇，儘管她被兩個男人所吸引。因此，我認為理想的意象應該就是在劇院裡，當演員們手牽手謝幕的時候。但是，要如何獲得這個意象，才能讓觀眾不會認定她是沾沾自喜的呢？首先，必須讓他們非常害怕，他們才不會因這個意象而責怪我，相反地，他們會很高興看到它發生。為了要讓他們非常害怕，就必須讓他們相信這些角色已經死了，或是比死還要糟糕。這就是為什麼我們發現貝納德戴著護頸，而且我們在對話中讓人相信丈夫已經死亡。這顯然是一種戲劇手法，除了劇院的故事之外，我們不能用在其他故事裡。但是，既然劇院能讓我這樣做，我就使用彩繪裝潢的詭計創作了這齣戲。

您知道，在某些電影裡，我們會操縱角色，讓觀眾相信銀幕上正在發生的、或是已經發生的事情。美國人有一個很好的表達方式，叫做 make believe。就是「讓人相信」。我們可在《婚姻生活》找到一個例子。李奧在一棟大樓前讓傑德下車，由於她不想告訴他自己要去哪，所以她對他說：「你啊，你都會告訴我你要去哪裡嗎？」而且，我們在牆上瞥見三個職業看板[10]。這個時候，我們會讓觀眾動動腦，我們會讓他們成為同謀者，並邀請他們成為電影的共同編劇。

我相信，在說書人這個職業中，我們有時要傳達的東

西是如此巨大，以至於我們堅持使用合情理的元素來強迫觀眾相信我們。然後，在其他時候，我們也會跟他們一起說故事，我們會將他們當成同謀者。

我想，《最後地下鐵》最後布景上的彩繪畫布就是這種情況。我們首先向觀眾呈現窗後真正的病人。我要求這些病人抽煙，這樣鏡頭的背景就會有一點煙霧。然後我請人用我們拍這個場景的照片來製作一張畫布，把人物都畫上去——除了瑪麗邕和貝納德。觀眾因而意識到他被騙了，同時又覺得有點開心。但是並非所有的觀眾都能同時發現真相。有些人馬上就注意到了，他們告訴自己：「嘿，這些人物很奇怪……。」接著，有些人只有在鏡頭後退時才會注意到。最後還有一些人，他們只有在配音不正常時才會注意到。事實上，我曾要求混音師讓舞台帷幕滑動的聲音比它進入影像的時間要早一點出現。

- **那個，您提到電影的造型結尾。但是戲劇性的結局，它可說是陰沉的。這名女子顯然悲痛萬分……。**

---

10.　分別是公證人、裁縫和婦科醫生的看板（見第 248 頁的照片）。

完全不是這樣！他就像路易・茹韋（Louis Jouvet），茹韋與他劇團裡的女性都有緋聞，與其他女性也是有可能的。茹韋曾說：「我們在劇院工作時，最好是與女演員做愛。這不是因為她們比其他女性更好，而是因為時間安排更方便！」我相信這條法則適用於許多職業。也許航空界的機師和空姐也是如此。所有這些封閉世界的法則都與公務員的規律生活無關。對我來說，瑪麗邕一點也不悲痛。盧卡・史坦納欣賞身為演員的貝納德，並與他一同在另一齣戲劇中登台。

　　當一部電影中有七、八個主要角色，我們無法預測哪一個會最突出。有一項預測對我來說一直都相當重要，那就是弗拉奈電影發行實驗室（laboratoires LTC）的預測。在這個階段，電影已經完成，混音也結束了，我第一次看到它的全貌，就像是由別人製作的一樣。唔，《最後地下鐵》的放映結束後，我告訴阿曼卓斯，這終究是一部跟婚姻有關的電影。真正的故事不是瑪麗邕和貝納德的遭遇，而是丈夫跟妻子之間的關係。其實，這部有關婚姻的電影，我是在不知情的情況下拍出來的。這可從幾方面來解釋：演丈夫的演員實力非常強；地窖那些場景是用連續鏡頭的方式拍攝的，而劇院的所有橋段出於必要，都是極為分鏡式的。地窖的場景是由十幾組鏡頭建構起來的，它們有規律地出現在電影裡；這可能就是讓它們顯得如此有趣並獲

得大家喜愛的原因。但是，這部片子最終的平衡並不屬於我們，而是要看機緣。在此，我想是機緣讓《最後地下鐵》成為一部跟婚姻有關的電影，然而這並非是我的初衷。

- **不過這名女性的情感是同時發生的，不管是在劇院或是在其他更自由的地方，她永遠都會是悲劇的來源⋯⋯。**

　　我不知道耶。我啊，我不會這樣評斷我的角色。在《日以作夜》中，我們已經有了複雜的情感關係。對我來說，複雜的關係是正常的，而單純的關係則是例外。

1/ Bernard entre, passe derrière les enfants, disparait, apparait derrière colonnes, regarde sa montre et revient vers nous en pano puis en travelling arrière jusqu'au <u>moment du regard</u>

2/ Il voit chistian : chistian ferme les yeux et aussitôt après Richard entre dans le cadre et suit chistian

3/ On retrouve Bernard jus'au précède en trav. arrière + serré (enfants fleurs) + Richard chistian croise sans saluer et on suivos Bernard jusqu'à une plonvre and look

4/ il voit : chistian passer derrière les enfants, les contourner pour échapper à Richard, aller vers la porte, se trouver bloqué et embarquer soit par la porte A soit par B. à l'

5/ sortie de Bernard soit autre porte.

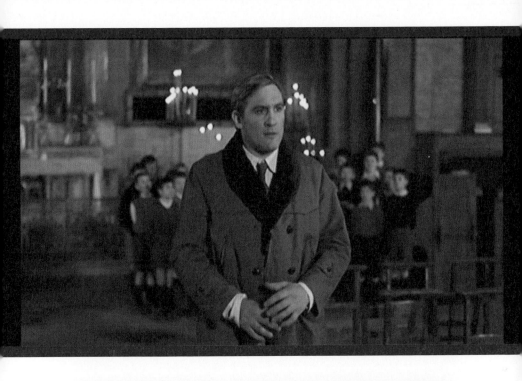

楚浮道：「在音樂的連續性中插入一場無聲的戲劇……。」
貝納德·格蘭傑（傑哈·德巴狄厄飾）在教堂裡躲過民兵陷阱之場景的手稿和劇照。

- 在我看來，這場戲完全能代表您處理懸疑的方式。您從兩個同時進行的動作著手：一是作為遮掩——孩子們在教堂裡唱歌，另一個則是即將悄悄發生的重要行動——逮捕德巴狄厄飾演的貝納德的朋友。

　　整部電影是由回憶還有四處讀到的東西構成的。這場戲誕生於兩段交叉的回憶。我的舅舅 [11] 是聖西爾軍校（Saint-Cyr）的學生，由於這所軍校在戰時被解散，他就加入反抗軍。他負責聯繫眾人，後來在一個車站裡被抓。當時他被兩名便衣男子逮住，但他成功向約好的伙伴打暗號，幸虧這名伙伴，他最後沒有被捕。我舅舅被驅逐出境，而且就算他幸運地活著回來，這也成為我家裡經常談論的故事。戰爭期間，我是羅林中學（lycée Rollin）的學生——學校後來改名為賈克－德庫中學 [12]，這是一位偉大的反抗軍——我們在那裡慶祝教堂重新開放，當時的情況對我來說有點神祕。著名的樞機主教蘇哈德主教（Mgr Suhard）——他在佔領期間擔任巴黎的大主教——出席了啟用典禮。我記得很清楚，我們唱的是《聖心愛我》（*Pitié, mon Dieu !*）[13]，而且我懷疑這首愛國歌曲是否有貝當主義——我們被迫每年要寫六次信件給貝當元帥——或反抗的含義在裡頭。唱著「拯救、拯救法國／以聖心之名」，這是一種顛覆的行為，或是相反地，是對佔領軍卑躬屈膝

的行為？

　　這兩段回憶——舅舅的和合唱團的——一直刻印在我的記憶中，我很高興在此能將它們匯集在一起。對導演、還有可能也是對觀眾來說，這類型的戲是一個特殊的電影時刻：我們在音樂的連續性中插入一場無聲的戲劇。基本上，我們再度見到無聲電影的條件和有聲電影的優點相結合，這些元素同時有點舞蹈感又令人不安。這類東西就是我想要在電影中看到的……我甚至相信，如果這場戲出現在其他導演的電影裡，我也會喜歡！

---

11.　貝納德‧德‧蒙費洪（Bernard de Montferrand），他是楚浮的母親珍妮‧德‧蒙費洪（Janine de Montferrand）的兄弟。

12.　這所中學位於巴黎第九區楚達內大道（avenue Trudaine）12 號。1944 年改以賈克‧德庫（Jacques Decour，1910-1942）為名，用來紀念這位在瓦萊里安山（Mont-Valérien）被納粹槍殺的法國作家暨反抗軍。

13.　由馬克西米連－馬利兄弟（frère Maximilien-Marie）填詞、阿洛伊斯‧昆克（Aloÿs Kunc，1832- 1895）作曲的聖歌，這首歌曾在蒙馬特聖心堂（Sacré-Cœur）啟用時唱過。

- 在這個例子裡，我們清楚見到有兩個問題是電影工作者必須解決的：一個是改編 ── 要在最短的時間內傳達最多的故事信息 ── 另一個是營造懸疑。

是的，這是當然的。再說，還有一個古老的想法，就是不能在教堂裡逮人。但是到最後，事情永遠不會像我們說的那樣真正發生：我們也許不能在教堂裡阻止他們，但我們仍可以將他們推向出口……。

- 而與此同時，我們幾乎什麼都沒看到……。

是的，事實上，在這個我非常喜歡的、如舞蹈般的動作中，我們猜得很對。我們拍片的時候運氣很好，因為攝影推車的移動速度相當快。無法使用語言可能對我是有幫助的。突然之間，我想像要將這個場景安排得有點像是芭蕾舞。再說，由於我想要孩子們在這整場戲中能完美同步，歌唱結束時能和那個人被捕的時刻一致，所以我必須將它們設計成一個鏡頭──除了之後加入的短暫特寫鏡頭以外。這的確是一個會讓我們感覺有希區考克影子的電影場景。這一切都始於希區考克：他是把無聲電影延伸到有聲電影做得最好的人。

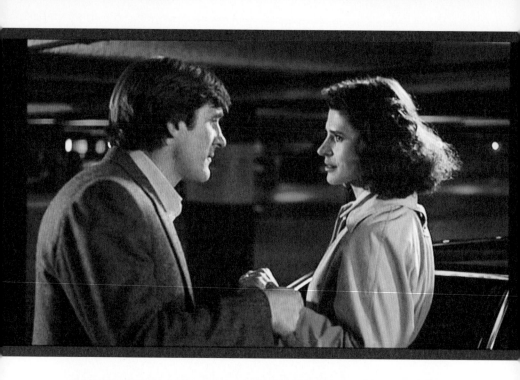

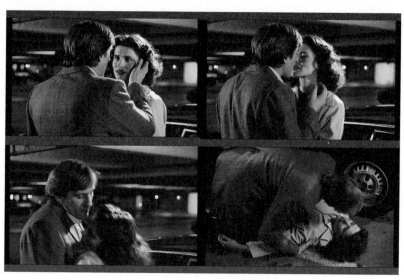

瑪蒂爾德（Mathilde，芬妮·亞當〔Fanny Ardant〕飾）與她的舊情人貝納德（傑哈·德巴狄厄飾）熱情擁抱後昏倒且癱軟了。楚浮從未像在這一場戲中那樣如此接近大師希區考克。

# 1981

## LA FEMME D'À CÔTÉ

# 《鄰家女》

《鄰家女》建立在一個概念上：
就是「苦澀」這個字。

瑪蒂爾德：我想要再要求你一件事……那就是偶爾喊一下我的名字。從
　　前，我可以提前猜到何時你會對我產生敵意，因為你可以一整天都不
　　叫我瑪蒂爾德……你一定不記得這件事了……。
貝納德（他微笑著，接著繞過車門，伸手撫摸年輕女子的臉龐）：瑪蒂
　　爾德。

——瑪蒂爾德抓住這隻手，閉上眼睛親吻手掌。接著他們相互凝視，然
後熱烈擁吻。當他摟住她時，瑪蒂爾德倒在地上，不省人事。

貝納德：瑪蒂爾德！瑪蒂爾德！

- **讓我們談談您最新一部電影《鄰家女》？**

　　在我看來，《鄰家女》建立在一個概念上：就是「苦澀」這個字。當這個字用在例如社會課題時，是非常負面的。我們會說：「這個傢伙，自從他失去了工作，他就覺得非常苦澀」，或是「那個人，自從他沒那麼有成就後，就覺得非常苦澀」。但是，在愛情裡，苦澀在我看來是某種相當美、相當正面的東西。如果一個愛情故事的結局很糟，就會留下這種苦澀。但這種苦澀是正面的，因為它與通常會發生的狀況是背道而馳的，通常我們會從戀愛關係慢慢轉向同伴關係、冷漠或甚至遺忘。因此，苦澀更美，它帶有一種幾乎是浪漫的色彩，我們很少在電影裡看到。這是一個相當難以處理的東西，可能是因為它需要很多的細微差異，而且這意味著要增加場景，然而電影需要某種速度感。這種苦澀的概念，我們當然更常在小說中見到，它不是用來推動情節，而是作為一種氛圍、一種色彩、一種故事的浸潤。

　　這種苦澀，我們只能在極少數的電影中看到，例如《荒漠怪客》（*Johnny Guitare*）[1]。這絕對是我長期以來喜歡這部電影的原因之一。我們有時也會在某些演員身上發現這種苦澀。勞勃·雷恩（Robert Ryan）[2]就擁有這種我很喜歡的苦澀相貌。

我根據這種苦澀的概念來拍《鄰家女》，並從正面的角度來呈現，把它當成是一個浪漫的元素：故事講的是曾經相愛的人們[3]。電影的主要素材並不是我們在銀幕上見到的現在，而是曾在兩個人之間發生的事情，是過往。每一場戲都建立在八年前或十年前發生的事情上。所有的對話及所有的動作都沉浸在這種苦澀的情感之中，這種情感有時出現在男孩身上，有時出現在女孩身上，出現在一個真正如《聖經》般簡潔的故事中。

- **我想要請問您，您是否確切記得您發現電影的那一天，以及您決定拍電影的那一天？**

　　不記得了，因為這不是在某一天……我發現電影的經

---

1. 尼古拉斯・雷（Nicholas Ray）執導的美國電影（1954），楚浮形容它是「名不符實的西部片……一部如夢似幻、美如仙境、盡可能不真實、膽妄的西部片」（《電影筆記》第 46 期，1955 年 4 月）。

2. 美國演員（1909-1973），以演出勞勃・懷斯（Robert Wise）的《出賣皮肉的人》（*Nous avons gagné ce soir*，1949）和佛列茲・朗（Fritz Lang）的《瓊宵禁夢》（*Le démon s'éveille la nuit*，1952）而聞名。

3. 劇本靈感來自楚浮與凱薩琳・丹妮芙的關係。

過，我已經講過好幾遍了，那是在 1939 年至 1940 年戰爭期間，我與休假的軍人一起在戲院看阿貝爾·岡斯（Abel Gance）的《失樂園》（*Paradis perdu*）[4]。然而，那部電影的主題是戰爭，我們看到年輕人準備前往前線……我記得電影相當長——超過了一般的標準——但是，儘管如此，我還是希望它永遠不會結束。對我來說，這是永難忘懷的一場電影。

還有其他電影，有幾部可說是指標性的：戰爭期間的《烏鴉》（*Le Corbeau*）、戰後的《大國民》（*Citizen Kane*）、同樣是戰後在電影俱樂部看的《遊戲規則》[5]……。

至於拍電影、在電影院工作的想法，是分階段產生的。我首先想到的是合作寫劇本，因為我更能在文學中感受到自己。在為我看過的電影寫影評時，我告訴自己：「唔，其實，我應該可以幫忙為電影寫故事、講故事。」我真的是慢慢地才想要當導演的……。

• **您不記得從什麼時候起，您告訴自己這是可能的嗎？**

不，這是一點一點產生的，而且是滿懷信心的。我以前很害羞，而且我更考慮的是文學方面。我與希維特不同，他想的是導演。正是他，他是第一個說：「我們要拍電影了！」[6]的人。而我，我想的永遠是故事的結構。我會說：

「不，這個故事應該可以講得更好。噯，有某些東西，我們應該可以用其他方式來呈現。」其實，當我不喜歡一部電影時，我會重新編寫劇本，我會用我自己的方式重建它。我會去想它應該是什麼樣子，尤其是在我開始寫影評的那段期間。我必須在我的文章中加入一些東西！

- **如果有人問您，您現在是否願意和其他導演合作寫劇本？**

　　可以啊。我想我應該會沒有時間，但在某些情況下，為什麼不？我有時也會遇到這種情況。一切都取決於是跟誰、為什麼，還有，當然也取決於我是否對這有感覺。

---

4.　1940 年 12 月，楚浮在母親的陪同下，在羅什舒瓦爾宮戲院（Palais-Rochechouart，巴黎第十八區）看了《失樂園》。

5.　楚浮於 1943 年 9 月在諾曼地戲院（cinéma Normandie，巴黎第八區）觀看亨利－喬治・克魯佐（Henri-Georges Clouzot）的《烏鴉》（1943）、1945 年 9 月在帝國戲院（Impérial-Cinécran，巴黎第二區）觀看尚・雷諾瓦的《遊戲規則》（1939）、1946 年 7 月在馬爾柏夫戲院（Club Marbeuf，巴黎第八區）觀看奧森・威爾斯（Orson Welles）的《大國民》（1941）。

6.　賈克・希維特是《電影筆記》首批由影評家變成導演的人之一，他於 1956 年拍了短片《牧羊犬的攻擊》（Le Coup du berger）。

- **想到您的想法將被另一個人實現，您不會感到沮喪嗎？**

　　啊，不會啊！再說，我們在新浪潮開始的時候就常這樣做了 [7]。後來較少了點。但我們是以一種挺愉快的方式在這樣做……。

---

7. 　早在 1955 年，查理・畢曲（Charles Bitsch）、克勞德・夏布洛（Claude Chabrol）、賈克・希維特和法蘭索瓦・楚浮就曾共同為希維特寫了劇本《四個星期四》（*Les Quatre Jeudis*）。而高達的《斷了氣》（*À bout de souffle*，1960），其劇本就是根據楚浮的原創想法發展出來的。

4) M<sup>me</sup> Jarre sa main écart (bras)
... il lui prend la main
les 3 dernier juste vitreé
serrayent les mains
main autour bille
allumage fenêtre
pour retour de la vide (elle
"aspirité") géant retour de
dos, fenêtre noire -

5) Parking .... le baiser,
chute ... hesitation ... au
sol .. (evanouissement)
relève
regard hagard, domaines
seul.

6) telegraphiste bruit de balle
dernier usine — accords
entre la "Madam Jarre"
usine telegrave — lecture —

楚浮為《鄰家女》部分關鍵場景手寫的註記。

# « UNE VIE DE BUREAUCRATE »

## 「小職員的生活」

- **您如何應付您在法國電影界的明星地位？會感到不舒服嗎？**

　　不會，反而平衡得很好。我啊，我過的是小職員的
生活。我每天早上去辦公室——除了寫劇本的時候，這
時就是我的合作者來我家。我過的是勞工的生活，我不會
將自己當成是一個明星，除非是出國的時候。例如，如果
我去芝加哥參加我的電影回顧展，這就會突然迫使我要保
持一個距離。我告訴自己：「啊，是啦，的確，我工作了
二十五年，拍了二十部電影」，而且我很清楚人們跟我說

話的方式。但是我在巴黎的生活就是工作，非常規律而且吃力不討好。說吃力不討好，那是因為，雖然我厭惡停工，但總是會有很多時間被浪費掉。我希望能在六週內寫出的劇本卻花了我十二週。所以我不得不把我確定的拍片日期延後，而且我會一直覺得很彆扭、綁手綁腳的，因為我無法將它做成我想要的樣子。我不會貶低或中傷自己，但是我喜歡我的工作更勝於我自己。雖然我對自己的電影非常挑剔──就是我剛剛的練習──但是我一直都寧可人們是根據我的工作，而不是根據我的談話或我這個人來評判我。

- **根據您的工作成果？**

　　如果有人對我說：「某某人想要跟您吃晚餐」，我會回答說我不想跟任何人吃晚餐。如果人們對電影感興趣，他們就會去看電影，然後會想要談論這些電影。在電視出現之前，我們很常在巴黎吃晚餐。但是，即使是在那個年代，我也不知道我是否會去城裡吃晚餐。晚上，我會待在家裡看電視，更何況現在有了錄影機[1]，我們也能看電影。要讓自己感覺像個明星：那我就必須參與這場社會關係的遊戲，但事實上我並不這麼做。除非是，就像我跟您說過的，當我離開法國的時候。再次強調，這鐵定是跟工作有

關——要放映電影或是有回顧展——因為我不是去觀光的。

- **當一個電影主題萌芽時，您是如何進行的？例如侯麥，他會獨自編寫……。**

我的工作方式不像侯麥那樣孤僻。我總是會有一名合作者：克勞德·德·吉弗雷、貝納德·雷馮（Bernard Revon）、蘇珊娜·希夫曼或尚·格魯沃爾。我會在飛機上或是閱讀的時候做筆記，但之後我就不喜歡單獨工作了。我需要坐在某個人旁邊一起討論。我一直都是這樣做的。

- **這能在一段夠長的時間裡進行嗎？**

可以，我對我想共事的人說：「有一個主題，我想很久了，我們可以從它開始嗎？」以《日以作夜》為例，它發生的方式很奇怪。我想要跟我的朋友尚－路易·理查

---

1.　第一台家用錄影系統（VHS）的錄影機於 1978 年開始在法國販售。

（Jean-Louis Richard）[2]一起工作。由於當時是夏天，我們在安堤伯（Antibes）附近租了一棟房子，工作第一天，我告訴他我在兩個主題之間猶豫不決：一個是拍電影的劇組，另一個是由阿茲納弗飾演獨裁者的電影。他回答我說：「阿茲納弗飾演獨裁者的電影讓我有點害怕，我們還是來拍一個有關拍電影的故事吧！」（笑。）由於拍片的場景顯然會跟真實生活的場景交替出現，我們首先列出人物表，然後開始動工。兩個月後，我們完成了《日以作夜》的劇本。如果理查選了另一個主題，我們也會以同樣的方式工作。

有時候，從想法到實踐需要更長的時間。我跟您說過，1970年11月我從芬蘭回來時，是如何得知戴高樂將軍的死訊。我在飛機上讀德諾伊爾出版的亨利·詹姆斯的《筆記》（Carnets），裡面有他一篇當時還沒有翻成法文的短篇小說《死者的祭壇》[3]。我請人翻譯了這篇小說，從不同的角度去研究它，而且我開始跟格魯沃爾談論它。但最後，我直到1977年才拍這部片子，那已經是發現這篇小說七年後的事了。這意味著有五種或六種不同長度的處理方式，這些方式會逐漸演變。在這段期間，其他電影也在製作當中……。

《痴男怨女》的計畫是在剪輯《零用錢》時誕生的。我打電話給米榭爾·費莫德，問他是否有興趣就這個主題

跟我合作。當史蒂芬・史匹柏（Steven Spielberg）打電話給我，邀我演出《第三類接觸》（*Rencontres du troisième type*）[4] 時，我們兩個已經開始工作了。我告訴費莫德：「我們要分開工作。我啊，我會在美國寫場景，您呢，您就在法國寫，然後我們相互寄給對方。」因此，他在巴黎寫場景，我則在阿拉巴馬州和懷俄明州寫。寄送途中丟了幾封信，不過我們還是勉勉強強確立了一個劇本，我回法國後就根據這個劇本拍片。

這些主題通常都是我已經思考許久的。突然之間，出現了一個新的元素、一名演員、或是某個決定性的東西，我們就開始動手了。

---

2. 法國演員、導演暨編劇（1927-2012）。他與楚浮合作寫過四個劇本——《軟玉溫香》（1964）、《華氏 451 度》（1966）、《黑衣新娘》（1968）、《日以作夜》（1973）——並在他多部電影中現身。

3. 第一個法文版發行於 1974 年，為史托克出版社（Stock）的「世界館」系列叢書（Le Cabinet cosmopolite）之一。

4. 楚浮在片中詮釋法國科學家克勞德・拉孔柏（Claude Lacombe）教授。

電影《日以作夜》的劇照。

— Écoute-moi Alphonse, rentre dans ta
chambre, ~~et~~ regarde un peu ton scénario
et couche-toi... c'est le film qui compte, tu
comprends, tu es un très bon acteur, le travail
marche ~~très~~ bien ; la vie privée c'est la
vie privée, ~~pourtant~~ elle est boiteuse
pour tout le monde ;
   les films sont plus harmonieux que
la vie ; ~~le~~ le film le plus artificiel
donne une meilleure idée du déroulement
            de la vie que la vie elle-
            même ...
il n'y a pas
d'embouteillage
dans les films, pas
de temps morts,
ça avance comme
un train
dans la nuit
            Toi et moi, on est
            fait pour ça, pour
            être heureux à
            travers le cinéma ...
            salut ... je compte
            sur toi ...

楚浮的手寫工作版本，《日以作夜》的導演費洪（法蘭索瓦‧楚浮飾）與他沮喪的演員阿
爾方斯（尚－皮耶‧李奧飾）之間的對話。

我最新的電影《鄰家女》也是一個相當久遠以前的計畫。我曾告訴自己：「總有一天，我必須要拍一部愛情片，片中，一切都是過去式，人們只談論八年前或十年前當他們在一起時發生的事情。在這部片子裡，我會觀察他們重逢時的表現。」這個主題長久以來在我腦中縈繞 [5]。既然我十分高興能在《最後地下鐵》裡跟傑哈·德巴狄厄合作，而芬妮·亞當——在妮娜·康萍茲（Nina Companeez）[6] 的電視劇《海濱的女士們》（*Les Dames de la côte*）中被發掘——在我看來是很引人注目的，結果我們開始得有點匆促。我說：「好，來吧，我們去格勒諾勃（Grenoble）待兩個月——四月和五月——然後我們就開始吧！」在那之後，他們又再次忙碌起來，而且一、兩年之內都沒空。就這部電影來說，我與蘇姍娜·希夫曼幾天之內就在巴黎完成了架構。另一方面，這些對話都是在拍片期間寫出來的，因為這是拍電影的唯一方式。

　　其他時候，劇本會寫得很詳細、準備得很充份。例如《巫山雲》，它的劇本就有八個或十個不同長度的版本。在此，工作目標就是層層剝去，直到最簡化的狀態。這也解釋了為何接續處理劇本的次數那麼多。

- **因此很難得出一種方法……。**

方法嘛，沒有。我可以得心應手地同時製作三部電影，並在某個時刻說：「這部是我們首先要做的，第二部是那個，第三部是那個⋯⋯。」

- **您要對想拍電影的年輕人 —— 或甚至是老年人 —— 說些什麼嗎？**

我不知道⋯⋯這取決於他們如何看待拍電影這件事。我嘛，我更感興趣的是角色，而不是攝影機。不管如何，攝影機永遠都會跟在旁邊。拍片的時候，我們會看到這個場景是怎麼製作的。因此，我會優先考慮角色，因為我不認為我們可以說：「情節優先！」但如果我們在美國，我們就會說：「情節優先！」在那裡，如果一場戲不能推動劇情的發展，或是沒有情節，我們就會把它剪掉。我發現美國沒有好的愛情電影；他們的專長真的是情節。在歐洲，我們會有點猶豫，因為對這種不惜一切代價的情節，我

---

5.　楚浮已經在《痴男怨女》中介紹過一個能說明這個題材的橋段：貝桐・莫哈內（查理・德內飾）在飯店大廳中與他曾愛過的女子維拉（Véra，李絲麗・卡儂〔Leslie Caron〕飾）擦身而過。

6.　法國編劇暨導演（1937-2015），執導電影、尤其是電視劇。

們會持一種保留態度。我們的故事通常沒有足夠的事件，但我們比美國人更有能力創造真實或相當生動的角色。我想這就是我們要努力的地方。這十五或二十年來，我們低估了劇本的重要性。今日，大家都同意必須為劇本平反⋯⋯。

- **您能用一個非常片斷、對話非常多的劇本來拍片嗎？**

您很清楚那是不行的！我跟您說過，拍《鄰家女》時，對話是逐步完成的⋯⋯。

- **我覺得對您來說，最重要的是講故事的渴望，無論這個故事是原創的、是一本書或是一則新聞⋯⋯。**

是的，但這也可能是一種想要表達內心狀態的渴望。以《兩個英國女孩與歐陸》來說，我認為呈現「一種時代的精神崩潰」可能會很有意思。無論正確與否，我們總是相信我們正在做一些事——不是革命性的——但至少是以前從未呈現過的。我們最好這樣相信，因為這是有幫助的——沒有它，我們就會缺少熱情。

針對《軟玉溫香》，我告訴自己：「這是一個通姦的故事，我們已經見過成千上萬個了。在這些故事中，正妻

通常是被犧牲的角色，而情婦則被置於第一位。同樣地，情婦會被說成是淫蕩的，對正妻不利。」我告訴自己：「我要反其道而行！我要呈現的是，與年輕女子的關係比較像是一種智識上的、或是子女對父母的性質——男人在他們生命中的某個時期，會夢想遇到一名將她視為女兒的年輕女子——而他與即將分手的女性的關係則非常感性。」

這個想法對我來說似乎是原創的，但是我不確定是否有清楚地呈現在銀幕上。

在《夏日之戀》中，我們的想法是呈現一名夾在兩個男性之間的女子，為的是防止觀眾喜歡其中一位男性更甚於另一位。這個想法讓我很開心，因為七十年來，每當美國電影中有一名女子同時愛上兩名男性，其中一個通常是由卡萊・葛倫（Cary Grant）詮釋的……結果就是我們會忍不住在兩個男人之間做出選擇，我們必然希望她最後和卡萊・葛倫在一起！（笑。）

- **您從在電影、在影片中觀察到的開始，朝一個新的領域邁進……。**

沒錯，就是那樣。這不是一個激進的抗議，這一直是溫和的，但這個想法包含在「兼聽則明，偏信則暗」這個表達裡。我們必須能聽到其他聲音，這就是我所關注的。

我們觀察喜歡或不喜歡的電影。我們顯然會從我們喜歡的電影那裡學到很多東西……但也會從我們不喜歡的那邊學到很多！

在這個創作電影的工作裡，有些東西是無意識的，有些是有意識的。無意識的東西，就是每個人心中瘋狂的部分。我覺得電影中最有趣的，就是導演覺得正常、但對所有觀眾來說完全是瘋狂的場景。這很常是建立在時間或空間的操弄上……。

• **關於《最後地下鐵》，我們還能提一件具體的事，那就是在攝影棚內拍片這件事。**

在《最後地下鐵》裡，那不是真正的攝影棚，但是卻給人這樣的印象。事實上，電影是在克利希市（Clichy）一座廢棄的巧克力工廠拍的[7]。因此，人行道是假的，可是人行道上傳出的聲音是工作室錄製的！（笑。）再者，我想要這整個故事是在晚上發生的，這樣才有可信度。自從彩色電影問世以來，我們對於色彩在感知中的變化思考得還不夠。它所改變的，是人們往往不太相信他們所聽到的故事。但是，沒有人願意談論、關注或甚至思考這件事。我們不想承認黑白電影比彩色電影更感人、更可信、更迷人。我不知道為什麼我們不想在應該討論的時候去談論

它。從無聲電影進入有聲電影時，我們不斷地在討論，但是當我們從黑白電影進入彩色電影，卻沒有任何討論。我們表現得彷彿什麼都沒發生似的，然而我，我很清楚人們已經遠離了電影。即使在電視上，我們讓您相信彩色電影比黑白電影更有價值，但是我啊，我發現彩色電影必須用許多技巧來彌補。我們談論色彩，就好像這是塗在麵包片上的果醬，然而我認為這比較是一種妨礙。此外，我也認為那些做得很好的電影工作者都會告訴自己：「色彩是不可避免的，我們會使用它，但不是將它視為一個優勢，而是將它視為一個必須考慮的因素，例如鏡頭的數量。」

很顯然地，如果今日要將《四百擊》拍成彩色電影，我就不會以相同的方式去重拍。1958 年的時候，巴黎所有這些牆壁的結構都被拍進入片子裡，它們都構成了鏡頭。在彩色版裡，鏡頭必須少一點、變化也要少一點。如果您在一個房間裡拍攝，房內有兩堵不同顏色的牆，您會告訴自己：「我只會呈現其中一面牆，因為，如果我在一個非常長的場景裡呈現這兩面牆，會讓眼睛感到疲勞，觀眾會

---

7.　莫赫伊巧克力工廠（Moreuil）創於 1825 年，座落於上塞納省（Hauts-de-Seine）克利希市的朗迪街（rue du Landy）。

以為我們不在同一個地方。」我們永遠都必須提出這個整體性的問題。

- **所以，比起電影的其他部分，色彩迫使電影工作者要更加注意觀眾的視覺感受……。**

它迫使我們更加往上游思考、放棄更多東西。色彩不斷地提供我們不想要、也不倚賴的寄生信息。在黑白片裡，我可以為這場訪談隨便綁一條領帶。但我們是彩色的，所以我綁了一條素色領帶，這樣才不會讓觀眾因圖案而分心。在電視上，我只看到領帶，我只會根據領帶來判斷這些人。事實上，他們說的話，我一個字也聽不進去！（笑。）

- **正是這種想要接近真實色彩的企圖，它完全是不對的。當我們拍色彩片時，一切都是不自然的，然而黑白片會更一致。**

奇怪的是，隨著時間的流逝，電影變得一致化了。《美女與野獸》（*La Belle et la Bête*）上映那一年，我很確定這部電影並不如今日那樣美。當時，我們一定會因為它缺乏一致性而感到震驚，因為某些場景是可行的，而其他的則不行。然後，隨著時間的推移，一切都被統整了，而今

日，《美女與野獸》幾乎完全是一部非常美的電影。然而，它是黑白片。時間是否也讓彩色電影一致化了？二十年前，那些因視覺外觀不協調而讓我們吃驚的彩色電影，今日看起來有更好嗎？我還沒有保持足夠的距離來弄明白這件事……。

- **這裡有一種化學現象，讓色彩也必須被一致化……。**

有一種現象對所有人來說都是真的：在一部我們很喜歡且嫻熟於心的電影裡，永遠都會有被我們排斥的鏡頭。也就是說，即使已經看了八次，我們還是會說：「啊，真的，我不喜歡這個鏡頭！」這個鏡頭自成一格，我們要把它從記憶中驅逐，因為它讓人覺得彆扭。

- **例如您曾經提過雷諾瓦《金馬車》裡的天空。您覺得這讓您感到彆扭嗎？**

《金馬車》跟希區考克的《後窗》都是電影史上最令人窒息的片子。但是，儘管如此，當雷諾瓦在工作室的庭院裡呈現出揚著灰塵的馬車抵達時，他在建築物的左右兩邊留了一點天空，這讓我覺得彆扭。長久以來，我都很排斥這些鏡頭。我一直排斥它們，但是現在，我知道它們是

存在的，而我在看了第十五次這部片子後，甚至忘了它們的存在。

- **您看了幾遍《金馬車》？**

喔，我不知道⋯⋯也許三十或四十次。這部電影我嫻熟於心。

- **您在多部電影中採用了寬銀幕格式（format Scope）。這有給您帶來什麼具體的問題嗎？**

沒有，但是我已經忘了寬銀幕格式。這沒有帶來什麼具體的問題，但是這給電影帶來了風格化。有趣的是，在方形銀幕格式（format carré）裡，我們會給演員過多的指示。我們會跟他們說：「那兒，您要把菸蒂放下，您要打開窗戶，諸如此類的。」在寬銀幕格式中，這就不需要了：例如，我們會看到手臂，但看不到手。我們不再需要做手勢，演員的走位更抽象。但是最終，寬銀幕格式只是一個笑話：我們發明它只是為了對抗電視，而今日，我們獲得一個荒謬的結果，就是寬銀幕格式的電影竟然在電視上播放！但是是在什麼樣的狀況下啊[8]⋯⋯。

- 有些書為您的一些電影帶來靈感。但是否也有電影讓您想要拍出一些電影？

　　當然有啊。像《癡男怨女》這部電影就是誕生自一部電影，那部影片我年少時看過很多次，而且對我的生活很有幫助，那就是薩沙·吉特里的《騙子的故事》（*Le Roman d'un tricheur*）[9]。這是一部非常個人主義、非常無政府主義、非常放肆⋯⋯而且非常有趣的電影！這部電影對我來說極為重要。這當然只是一個例子；還有許多其他的例子。但是其他電影的影響就沒有這麼直接了。有時候是一名演員，有時候是一個題材⋯⋯。

- 您在自己拍電影之前就已經受到電影的薰陶了。您是否曾從技術的角度 —— 也就是從執行、製作的角度 —— 來研究電影，或者這只是一種敘事的方法？

---

8.　　為了在電視螢幕上播放寬銀幕電影，我們使用一種稱為「全顯影像」（Pan-Scan）的方法，會縮減將近 40％ 的原始影像。

9.　　楚浮十三歲的時候，在商博良戲院（Champollion，巴黎第五區）看了這部電影。

在我看來，我更貼近的是劇本，而不是技術、執行。在我的文集《我生命中的電影》[10] 裡，我意識到，如果有什麼可以為接下來的職業階段提前做準備，那就是對劇本有更多的觀察。當我在看《娃娃新娘》（*Baby Doll*）或《天倫夢覺》（*À l'est d'Eden*）[11] 這樣的電影時，我會特別注意場景的數量或是整體性的問題。在《密謀》（*Mr. Arkadin*）[12] 之類的電影裡，整體性取決於鏡頭。在其他電影裡，就是整部影片或場景。我感興趣的觀察類型是美學方面的，我更注重的是敘事的執行，而不是風格的問題。「攝影機放在哪？」這些問題則是稍後才出現的。我自己開始拍片後，我就比以前更少去讚賞電影，因為我會批評它們的執行層面。在某些情況下，我會更加讚賞那些我很久以前就很欣賞的影片。我想，當我們自己不是導演時，我們很難意識到攝影機的問題。安德烈‧巴贊[13] 在這點上就很強：無論是照片、角度或攝影鏡頭方面都一樣。但他終究是評論界裡的一個特例。一般來說，當我們不在這個行業裡，我們更擅長判斷的是意圖，而不是執行。這就是說，能判斷意圖已經很好了，因為意圖也是很複雜的……。

- **在我看來，您非常在意的是您對陳腔濫調的抵抗。您是否一直都保持這樣的態度？**

是的……雖然我們也能在陳腔濫調上做文章！有時候，我並不討厭故意的媚俗，這既能節省時間，又能產生我們需要的某種諷刺。

我們講述的故事是會變動的。有時候要講真話，有時候則必須分散注意力、讓故事繼續發展或逗人開心。在同一個場景裡，當我們有蓄意真實的東西與蓄意造假的東西時，我們可能會讓觀眾感到震驚，再也無法吸引他們。我想這就是《騙婚記》的狀況。後來我告訴自己，只有真正的朋友、有默契的人或純粹的影迷才能理解我。確實有一種遊戲，它歸根究底可能是不健康或反常的。我要求觀眾相信這個愛情故事的真摯——影片中最真摯的東西——而且，與此同時，為了讓這個偵探故事能繼續發展——我對此可能漠不關心，因為它只不過是一個藉口——我借用了

---

10. 本書中所引述著作 *Les Films de ma vie*。

11. 這兩部電影都是由美國電影工作者伊力・卡山（Elia Kazan）執導，分別於 1956 年和 1955 年上映。

12. 《密謀》（法語版片名為 *Dossier secret*，1955）由奧森・威爾斯執導，是一部法國、西班牙和瑞士合拍的電影。

13. 法國影評家（1918-1958），他是楚浮的精神導師，楚浮的《四百擊》（1959）就是獻給他的。巴贊的《作品全集》（*Écrits complets*）於 2018 年由馬庫拉出版社（Macula）出版。

陳腔濫調、媚俗、漫畫等等方法。在這種情況下，我們只能希望可以獲得與您有相同背景、經歷相同影迷旅程的人的理解。我認為這是一條死巷，某些時候我會告訴自己：「我不能堅持這個方向，因為我們會招致某種不健康的狀況。」

另一方面，我們可以確定的是，意圖，就是想要一個鏡頭接著一個鏡頭、一個場景接著一個場景地說出真相的慾望，這是職業生涯開始時的動機，但隨後就不是如此了。在我看來，之後我們會發現重要的不是真相。或者更確切地說，真相是一個結果，可以透過非常間接或非常人為的手段去取得。只有真相是不夠的。否則，我們一輩子就只是在拍紀錄片，我們僅止於記錄真實的事情。因此，我們記錄這些事情，並希望結果大致上是可信的，而且這裡我們還被迫要操作現實、玩弄持續性與停滯的時間等等。電影拍久了，這也意味著發現了作弊的重要性、樂趣和侷限性。

- **對您來說，觀眾代表了什麼？是一個抽象的實體或者完全不是如此？**

觀眾就是電影的最終目的。沒有觀眾，我就無法拍電影。在鄉下，也許有人寫完小說就將它們放進抽屜了。而我，如果我寫了一本小說，就會想要立刻寄給出版社。同樣地，我不會構思一部沒有觀眾的電影。觀眾是電影的一

部分，海報和訪談也都是。由於我的工作方式相當直覺，訪談就迫使我要合理化並解釋我的意圖。當我接受最後一次訪談時，我會認為這部電影已經完成了。觀眾是電影的一部分，因為觀眾就是電影的回音。

《最後地下鐵》的成功給我帶來個人的滿足感，這與虛榮心無關。電影拍得越多，我們產生的理論就越多。這些理論通常是相當瘋狂的，而且很快就會被狠狠地打臉！例如《巫山雲》，這部電影以我對時代片的理論為基礎：不要呈現天空、場景設定在夜晚、不要呈現不必要的人物等等。儘管我盡力應用這些理論，但這部電影只吸引了有限的觀眾。

突然之間，《最後地下鐵》讓我很滿意地看到我的某些理論被證實了。我曾看過以佔領時期為背景的電影，但我覺得它們的可信度不夠，因為我聽到的聲音不是那個時期的聲音。因此，在《最後地下鐵》裡，我特意播放佔領時期我們在廣播中聽到的真正的歌曲[14]。結果就是：有效。

---

14. 主要是露西安娜‧黛麗勒（Lucienne Delyle）演唱的《來自聖約翰的情人》（Mon amant de Saint-Jean）與《尊巴的祈禱》（Prière à Zumba），以及希娜‧凱蒂（Rina Ketty）的《闊邊帽與頭紗》（Sombreros et mantilles）。

觀眾的確相信我們處於戰爭之中。我也說過：「如果我們看到天空和太陽，就無法相信自己是在佔領時期。」因此，在《最後地下鐵》裡，整整四十五分鐘，我特意只呈現夜晚的場景。我終於隱約感到滿意，因為我的理論似乎是可行的……而我很清楚，在我接下來的電影裡，這些理論可能會被駁斥！這些理論都是有侷限性的。當然，它們有助於我們的工作，但危險在於它們會變得越來越有約束性。在這些理論背後，確實是有禁忌、有禁令的——永遠不要做這個、永遠不要呈現那個——而且，由於不斷這麼做，我們能施展的範圍就有可能逐漸縮小。另一方面，我覺得今日我會更大膽地揭露十年前我還不敢呈現的事物……。

# 文獻目錄
## BIBLIOGRAPHIE

## I. 法蘭索瓦・楚浮的文章

### 著作

- François Truffaut, Helen Scott (collab.), *Hitchcock/Truffaut : édition définitive*, Gallimard, Paris, 1993 [1$^{re}$ éd. : *Le Cinéma selon Hitchcock*, Robert Laffont, Paris, 1966].
- François Truffaut, *Les Films de ma vie*, Flammarion, coll. « Champs arts », Paris, 2019 [1$^{re}$ éd. : Flammarion, Paris, 1975].
- François Truffaut, Serge Toubiana (éd.), *Le Plaisir des yeux*, Flammarion, coll. « Champs arts », Paris, 2008 [1$^{re}$ éd. : Cahiers du cinéma, Paris, 1987].
- François Truffaut, Bernard Bastide (éd.), *Chroniques d'Arts-spectacles 1954-1958*, Gallimard, Paris, 2019.

### 序文

- Bernard Gheur, *Le Testament d'un cancre*, Albin Michel, Paris, 1970.
- André Bazin, *Jean Renoir*, Ivréa, Paris, 1989 [1$^{re}$ éd. : Éditions Champ Libre, Paris, 1971].
- André Bazin, Éric Rohmer, *Charlie Chaplin*, Ramsay, Paris, 1990 [1$^{re}$ éd. : Éditions du Cerf, coll. « 7$^{e}$ art », Paris, 1972].

- Jean Renoir, *La Grande Illusion*, Éditions Balland, Paris, 1974.
- André Bazin, *Le Cinéma de l'Occupation et de la Résistance*, UGE 10/18, Paris, 1975.
- André Bazin, *Le Cinéma de la cruauté*, Flammarion, coll. « Champs », Paris, 1987 [1re éd. : Flammarion, Paris, 1975].
- Sacha Guitry, Claude Gauteur (éd.), *Le Cinéma et moi*, Ramsay, coll. « Ramsay poche cinéma », Paris, 1990 [1re éd. : Ramsay, Paris, 1977].
- William Irish, *La Toile de l'araignée*, Belfond, coll. « Les portes de la nuit », Paris, 1980. Rééd. dans François Truffaut, *Le Plaisir des yeux*, Cahiers du cinéma, Paris, 1987, pp. 133-137
- Nestor Almendros, *Un homme à la caméra*, Hatier, Paris, 1991 [1re éd. : Éditions 5 Continents/Hatier, coll. « Bibliothèque du cinéma », Paris, 1980].
- Tay Garnett, *Un siècle de cinéma*, TNVO, Paris, 2013 [1re éd. : 5 Continents/Hatier, coll. « Bibliothèque du cinéma », Paris, 1981].
- Andrew Dudley, *André Bazin*, Cahiers du cinéma/Cinémathèque française, Paris, 1983.
- André Bazin, Jean Narboni (éd.), *Le Cinéma français de la Libération à la Nouvelle Vague (1945-1958)*, Cahiers du cinéma, coll. « Petits Cahiers », Paris, 1998 [1re éd. : Cahiers du cinéma, coll. « Essais », Paris, 1983].
- Tony Crawley, *L'Aventure Spielberg*, Éditions Pygmalion Gérard Watelet, Paris, 1997. [1re éd. : Éditions Pygmalion, Paris, 1984].
- Jean Vigo, Pierre Lherminier (éd.), *Œuvre de cinéma*, La Cinémathèque française/ Lherminier, coll. « Cinéma classique », Paris, 1985.
- Richard Roud, *Henri Langlois, l'homme de la cinémathèque*, Belfond, Paris, 1985.
- Roger Viry-Babel, *Jean Renoir. Films, textes, références*, Presses universitaires de Nancy, 1989.
- Alain Garel, Dominique Maillet, Jacques Valot, *Philippe de Broca*, Henri Veyrier, Paris, 1990.
- Henri-Pierre Roché, *Carnets 1, 1920-1921 : les années Jules et Jim*, André Dimanche, Marseille, 1990.

- André Bazin, *Orson Welles*, Cahiers du cinéma, coll. « Petite bibliothèque des Cahiers du cinéma », Paris, 1998.

## 劇本與分鏡本

- Jean Gruault, *Histoire de Julien & Marguerite : scénario pour un film de François Truffaut*, Capricci, coll. « Première collection », Paris, 2011.
- Jean Gruault, François Truffaut, *Belle époque*, Gallimard, Paris, 1996.
- Marcel Moussy, *Les Quatre Cents Coups : récit d'après le film de François Truffaut*, Gallimard jeunesse, 2004 [1$^{re}$ éd. : Gallimard, Paris, 1959].
- Jean-François Pays, *L'Enfant sauvage : d'après le film de François Truffaut*, Éditions GP, coll. « Rouge et or », Paris, 1970.
- François Truffaut, *Les Mistons*, L'Avant-scène cinéma n° 4, mai 1961.
- François Truffaut, Jean-Luc Godard, *Une histoire d'eau*, L'Avant-scène cinéma n° 7, septembre 1961.
- François Truffaut, *Jules et Jim : découpage intégral*, Seuil, coll. « Points virgule », Paris, 1995 [1$^{re}$ éd. : L'Avant-scène cinéma n° 16, 15 juin 1962].
- François Truffaut, *La Peau douce*, L'Avant-scène cinéma n° 48, mai 1965.
- François Truffaut, *Les Aventures d'Antoine Doinel*, Ramsay, coll. « Ramsay poche cinéma », Paris, 1987 [1$^{re}$ éd. : Mercure de France, Paris, 1970].
- François Truffaut, *L'Enfant sauvage*, L'Avant-scène cinéma n° 107, octobre 1970.
- François Truffaut, *Les Deux Anglaises et le Continent*, L'Avant-scène cinéma n° 121, janvier 1972.
- François Truffaut, *La Nuit américaine : scénario du film* ; suivi de *Journal de tournage de Fahrenheit 451*, Cahiers du cinéma, coll. « Petite bibliothèque des Cahiers du cinéma », Paris, 2000 [1$^{re}$ éd. : Seghers, coll. « Cinéma 2000 », Paris, 1974].
- François Truffaut, Jean-Luc Godard, *À bout de souffle*, Balland, coll. « Bibliothèque des classiques du cinéma », Paris, 1974.
- François Truffaut, *L'Argent de poche : cinéroman*, Flammarion, Paris,

1992 [1$^{re}$ éd. : Flammarion, Paris, 1976].

- François Truffaut, *L'Histoire d'Adèle H.*, L'Avant-scène cinéma n° 165, janvier 1976.

- François Truffaut, *L'Homme qui aimait les femmes : cinéroman*, Flammarion, Paris, 2015 [1$^{re}$ éd. : Flammarion, Paris, 1977].

- François Truffaut, *La Chambre verte*, L'Avant-scène cinéma n° 215, 1er novembre 1978.

- François Truffaut, *L'Amour en fuite*, L'Avant-scène cinéma n° 254, 15 octobre 1980.

- François Truffaut, Suzanne Schiffman, *Le Dernier Métro : scénario*, Cahiers du cinéma, coll. « Petite bibliothèque des Cahiers du cinéma », Paris, 2001 [1$^{re}$ éd. : L'Avant-scène cinéma n° 303-304, 1er-15 mars 1983].

- François Truffaut, *Une visite*, L'Avant-scène cinéma n° 303-304, 1$^{er}$-15 mars 1983.

- François Truffaut, *Tirez sur le pianiste ; Vivement dimanche !*, L'Avant-scène cinéma n° 362-363, juillet-août 1987.

- François Truffaut, Claude de Givray, Claude Miller, *La Petite Voleuse*, Christian Bourgois, coll. « 10/18 », Paris, 1993, [1$^{re}$ éd. : Christian Bourgois, Paris, 1988].

- François Truffaut, *La Femme d'à côté*, L'Avant-scène cinéma n° 389, février 1990.

- François Truffaut, *Les Quatre Cents Coups*, L'Avant-scène cinéma n° 216, octobre 2014 [1$^{re}$ éd. : L'Avant-scène cinéma, 2004].

**信函**

- Claude Gauteur, *François Truffaut en toutes lettres*, La Tour verte, coll. « La Muse Celluloïd », Mesnils-sur-Iton, 2014.

- François Truffaut, Gilles Jacob (éd.), Claude de Givray (éd.), Jean-Luc Godard (préf.), *Correspondance*, Le Livre de poche, Paris, 1993 [1$^{re}$ éd. : 5 Continents/Hatier, Paris, 1988].

- François Truffaut, Claude Jutra, « Correspondance de Claude Jutra et François Truffaut », *Nouvelles vues : revue sur les pratiques et les théories du cinéma au Québec*, sans date. http://www.nouvellesvues.

ulaval.ca

- François Truffaut, Bernard Bastide (éd.), *Correspondance avec des écrivains*, Gallimard.

## 訪談

- *Aline Desjardins s'entretient avec François Truffaut*, Ramsay, coll. « Ramsay poche cinéma », Paris, 1987 [1$^{re}$ éd. : Éditions Léméac/ Éditions Ici Radio-Cinéma, coll. « Les Beaux-arts », Ottawa, 1973].
- Anne Gillain, *Le Cinéma selon François Truffaut*, Flammarion, coll. « Cinémas », Paris, 1988.
- Dominique Rabourdin, *Truffaut par Truffaut*, Éditions du Chêne, coll. « Cinéma de toujours », Paris, 2004.
- Lillian Ross, *François Truffaut : textes issus de* The New Yorker, 1960-1976, Carlotta, Paris, 2019.

## II. 有關楚浮的出版品

## 評論

- Laurence Alfonsi, *Lectures asiatiques de l'œuvre de François Truffaut*, L'Harmattan, coll. « Cinéma et société », Paris, 2000.
- Laurence Alfonsi, *L'Aventure américaine de l'œuvre de François Truffaut*, L'Harmattan, coll. « Cinéma et société », Paris, 2000.
- Laurence Alfonsi, *François Truffaut : passions interdites en Europe de l'Est*, Séguier, coll. « Carré ciné », 2 vol., Paris, 2002.
- Dominique Auzel, *Truffaut : les mille et une nuits américaines*, Henri Veyrier, coll. « Cinéma », Paris, 1990.
- Dominique Auzel, *Paroles de François Truffaut*, Albin Michel, Paris, 2004.
- Dominique Auzel, *François Truffaut à l'affiche*, Séguier, Paris, 2005.

- Dominique Auzel, Sabine Beaufils-Fievez, *François Truffaut, l'homme-cinéma*, Milan, coll. « Les Essentiels », Toulouse, 2004.
- Dominique Auzel, Sabine Beaufils-Fievez, *François Truffaut : le cinéphile passionné*, Séguier, coll. « Ciné Séguier », Paris, 2004.
- Antoine de Baecque, Serge Toubiana, *François Truffaut*, Gallimard, coll. « Folio », Paris, 2001 [1$^{re}$ éd. : Gallimard, Paris, 1996].
- Antoine de Baecque (dir.), Arnaud Guigue (dir.), *Le Dictionnaire Truffaut*, La Martinière, Paris, 2004.
- Élisabeth Bonnaffons, *François Truffaut, la figure inachevée*, L'Âge d'homme, Lausanne, 1981.
- Élisabeth Butterfly, *François Truffaut, le journal d'Alphonse*, Gallimard, Paris, 2004.
- Gilles Cahoreau, *François Truffaut*, Julliard, Paris, 1989.
- Collectif, *Le Roman de François Truffaut*, Cahiers du cinéma, Paris, 2005 [1$^{re}$ éd. : Cahiers du cinéma, Paris, 1985].
- Collectif, *François Truffaut : bibliographie, discographie, filmographie*, Agence Culturelle de Paris, Paris, 1994.
- Jean Collet, *Le Cinéma de François Truffaut*, Lherminier, coll. « Cinéma permanent », Paris, 1977.
- Jean Collet, *François Truffaut*, Lherminier, coll. « Le cinéma et ses hommes », Paris, 1985.
- Jean Collet, *François Truffaut*, Gremese, coll. « Grands cinéastes de notre temps », Rome, 2004.
- Jean Collet, Oreste De Fornari, *Tout sur François Truffaut*, Gremese, coll. « Tout sur les grands du cinéma », Rome, 2020.
- Hervé Dalmais, *François Truffaut*, Rivages, coll. « Rivages cinéma », Paris, 1996 [1$^{re}$ éd. : Rivages, 1987].
- Paul Duncan, Robert Ingram, *François Truffaut : auteur de films, 1932-1984*, Taschen, Paris, 2013.
- Dominique Fanne, *L'Univers de François Truffaut*, Éditions du Cerf, coll. « 7e art », Paris, 1972.
- Bernard Gheur, *Les Orphelins de François*, Weyrich, Neufchâteau, 2020.
- Anne Gillain, *François Truffaut, le secret perdu*, L'Harmattan, coll.

« Champs visuels », Paris, 2014 [1$^{re}$ éd. : Hatier, coll. « Brèves cinéma », Paris, 1991]. Anne Gillain, *Tout Truffaut : 23 films pour comprendre l'homme et le cinéaste*, Armand Colin, Paris, 2019.

- Elizabeth Gouslan, *Truffaut et les femmes*, Grasset, coll. « Documents français », Paris, 2017.
- François Guérif, *François Truffaut*, Les 400 coups, Montréal, 2003 [1$^{re}$ éd. : Edilig, coll. « Filmo », 1988].
- Arnaud Guigue, *François Truffaut, la culture et la vie*, L'Harmattan, coll. « Champs visuels », Paris, 2002.
- Arnaud Guigue, *Truffaut & Godard : la querelle des images*, CNRS, Paris, 2014.
- Annette Insdorf, *François Truffaut : le cinéma est-il magique ?*, Ramsay, coll. « Ramsay cinéma », Paris, 1986.
- Annette Insdorf, *François Truffaut : les films de sa vie*, Gallimard, coll. « Découvertes arts », Paris, 1996.
- Carole Le Berre, *François Truffaut*, Cahiers du cinéma, coll. « Auteurs », Paris, 1993.
- Carole Le Berre, *François Truffaut au travail*, Cahiers du cinéma, Paris, 2014 [1$^{re}$ éd. : Cahiers du cinéma, Paris, 2004].
- Martin Lefebvre, *Truffaut et ses doubles*, Vrin, coll. « Philosophie et cinéma », Paris, 2013.
- Philippe Lombard, *Le Paris de François Truffaut*, Parigramme, coll. « Beaux-livres », Paris, 2018.
- Hélène Merrick, *François Truffaut*, J'ai Lu, coll. « Les Grands réalisateurs », Paris, 2001 [1$^{re}$ éd. : J'ai lu, Paris, 1989].
- Yannick Mouren, *François Truffaut : l'art du récit*, Lettres modernes, coll. « Études cinématographiques », Paris, 1997.
- Eric Neuhoff, *Lettre ouverte à François Truffaut*, Albin Michel, coll. « Lettre ouverte », Paris, 1987.
- Cyril Neyrat, *François Truffaut*, Le Monde/Cahiers du cinéma, coll. « Grands cinéastes », Paris, 2007.
- Claude-Jean Philippe, *François Truffaut*, Seghers, coll. « Le Club des stars ; Les noms du cinéma », Paris, 1999.

- Dominique Rabourdin, *Truffaut, le cinéma et la vie*, Mille et Une Nuits, coll. « Les Petits Libres », Paris, 1997.
- Noël Simsolo, Marek, *François Truffaut*, Glénat, coll. « Humour », Paris, 2020.
- Frédéric Sojcher, *Le Fantôme de Truffaut : une initiation au cinéma*, Les Impressions nouvelles, coll. « For Intérieur », Bruxelles, 2013.
- Jérôme Tonnerre, *Le Petit Voisin*, Gallimard, coll. « Folio », Paris, 2001 [1re éd. : Calmann-Lévy, Paris, 1999].
- Serge Toubiana (dir.), *François Truffaut : exposition, Paris, Cinémathèque française, 8 octobre 2014-25 janvier 2015*, Flammarion, Paris, 2014.
- Serge Toubiana, *L'Amie américaine*, Stock, coll. « La Bleue », Paris, 2020.

**文章與雜誌**

- Collectif, « François Truffaut : les années Doinel », bulletin de liaison du Centre d'information cinématographique de l'Institut français de Munich, 1982.
- Collectif, « Le Roman de François Truffaut », *Cahiers du cinéma* numéro spécial, décembre 1984.
- Collectif, « Spécial François Truffaut », *Cinéma 84* n° 312, décembre 1984.
- Collectif, « François Truffaut », *Cinématographe* n° 105, décembre 1984.
- Collectif, « Les 400 couples de François Truffaut », *Les Cahiers du 7e art* n° 6, 3e trimestre 1988.
- Collectif, « François Truffaut : le retour » ; supplément « François Truffaut ; papiers volés », Les Inrockuptibles n° 249, 27 juin-3 juillet 2000.
- Collectif, « François Truffaut : Le roman du cinéma », *Le Monde*, coll. « Une vie, une œuvre », Paris, 2014.
- Collectif, « Truffaut, l'homme qui aimait le cinéma », *Le Point* hors-série, octobre-novembre 2014.

## 電影研究

- Cédric Anger, *L'Enfant sauvage, François Truffaut*, CNC, coll. « Collège au cinéma » n° 138, Paris, 2004.
- Antoine de Baecque, *L'Histoire d'Adèle H. de François Truffaut*, Gallimard, coll. « Folio cinéma », Paris, 2009.
- Bernard Bastide (éd.), *François Truffaut : Les Mistons*, Ciné-Sud, Nîmes, 1987.
- Bernard Bastide, *Les Mistons de François Truffaut*, Atelier Baie, Nîmes, 2015.
- Alain Bergala, *L'Argent de poche*, Les Enfants de cinéma, coll. « Cahier de notes sur··· », Paris, 2001.
- Édouard Bessière, *Deux Jules et Jim : analyse comparée des œuvres de Henri-Pierre Roché et François Truffaut*, CDDP de l'Eure, coll. « Un livre, un film », Évreux, 1998.
- Jean-François Buiré, Raphaëlle Pireyre, *L'Homme qui aimait les femmes, François Truffaut*, CNC, coll. « Lycéens et apprentis au cinéma », Paris, 2010.
- Anne Gillain, *Les 400 coups : étude critique*, Armand Colin, coll. « Synopsis », Paris, 2005 [1$^{re}$ éd. : Armand Colin, Paris, 1999].
- Carole Le Berre, *Jules et Jim : étude critique*, Nathan, coll. « Synopsis » n° 24, Paris, 1996.
- Jean-Louis Libois, *Truffaut : Vivement dimanche*, Atlande, coll. « Clefs concours », Neuilly, 2013.
- Thibault Loucheux, *Le Tournage des Mistons, film de François Truffaut : la Nouvelle Vague à Nîmes*, Lacour, Nîmes, 2014.
- Joël Magny, Yvette Cazaux, *Les Quatre Cents Coups*, CNC, coll. « Collège au cinéma » n° 119, Paris, 2001.
- Jean-François Pioud-Bert, *Baisers volés de François Truffaut*, Gremese, coll. « Les Meilleurs films de notre vie », Rome, 2018.

## III. 有關楚浮的影片

- Jean-Pierre Chartier, *François Truffaut ou l'Esprit critique*, série Cinéastes de notre temps (1965). 1^re diff. : 1^re chaîne, 2 décembre 1965.
- Jean-Pierre Chartier, *François Truffaut, dix ans dix films*, série Cinéastes de notre temps (1970). 1^re diff. : ORTF 1^re chaîne, 26 janvier 1970.
- José Maria Berzosa, *La Leçon de cinéma de François Truffaut* (1981). 1^re diff. : TF1, 5 et 12 mai 1983.
- Michèle Reiser, *François Truffaut : correspondance à une voix* (1988). 1^re diff. : Antenne 2, 18 mai 1988.
- Serge Toubiana et Michel Pascal, *François Truffaut : portraits volés.* Sortie salles : 14 mai 1993.
- Anne Andreu, *François Truffaut, une autobiographie* (2004). 1^re diff. : Arte, 1^er octobre 2004.
- Emmanuel Laurent, *Deux de la vague.* Sortie salles : 12 janvier 2011.
- Alexandre Moix, *François Truffaut l'insoumis* (2014). 1^re diff. : Arte, 2 novembre 2014.
- Grégory Draï et Jérôme Bermyn, *Les Secrets de François Truffaut* (2020). 1^re diff. : France 5, 8 juillet 2020.

# 電影作品
# FILMOGRAPHIE

## 1954

### 《訪客》（短片）

編劇：法蘭索瓦·楚浮。攝影指導：賈克·希維特。製片暨副導演：羅伯·拉許內。剪輯：亞倫·雷奈。發行商：Diaphana。片長：8 分鐘。格式：16 厘米黑白片。

演員：Laura Mauri（飾年輕女孩）、法蘭西·科涅尼（Francis Cognany，飾年輕男孩）、尚一喬塞·里榭（Jean-José Richer，飾姊夫）、Florence Doniol-Valcroze（飾小女孩）。

劇情：一位正在找出租房間的年輕男孩搬進了一名年輕女孩的公寓，後者的姊夫託她照顧他的小女兒。

拍攝：1954 年，巴黎。

備註：從未發行 DVD，今日已看不到這部片子。

## 1958

### 《淘氣鬼》（短片）

編劇：法蘭索瓦·楚浮，改編自莫理斯·龐的短篇小說《淘氣鬼》，

這篇小說出自選集《處女作》（Julliard 出版）。改編暨對白：法蘭索瓦‧楚浮、莫理斯‧龐。旁白：Michel François。副導演：克勞德‧德‧吉弗雷、亞蘭‧冉內爾。攝影指導：尚‧馬利奇。剪輯：Cécile Decugis。配樂：Maurice Le Roux。製片經理暨劇照師：羅伯‧拉許內。製片：馬車影片。發行商：Les Films de la Pléiade（原始）、Diaphana（2014）。片長：23 分鐘（1958），接著是 18 分鐘（1967）。格式：16 厘米黑白片。

演員：傑哈德‧布藍（飾傑哈德）、貝娜黛特‧拉封（飾貝娜黛特），Alain Baldy、Robert Bulle、Henri Demaegdt、Dimitri Moretti、Daniel Ricaulx（飾眾淘氣鬼），艾米里‧卡薩諾瓦（人稱「卡松」，飾從不借火的先生）、克勞德‧德‧吉弗雷（飾會借火的先生）。

劇情：在尼姆的陽光下，五名頑童（眾淘氣鬼）窺伺著傑哈德和貝娜黛特這對熱戀中的情侶，並在競技場、街巷、戲院和加爾地區的鄉村裡追逐他們。得知這對情侶即將訂婚後，他們寄了一張「暗示性」的明信片給貝娜黛特。貝娜黛特在傑哈德去高山實習後，獨自留了下來。頑童們從地方日報上得知傑哈德慘死後，就結束了他們的跟蹤行為。

拍攝：1957 年 8 月 2 日至 9 月 6 日，尼姆（加爾省〔Gard〕）、聖安德烈－德－瓦爾博涅（Saint-André-de-Valborgne，加爾省）、蒙貝利耶（埃羅省）。

法國上映：1958 年 11 月 6 日。

備註：在電影節上放映：1957 年杜爾電影節（festival de Tours）（非競賽片）、1958 年布魯塞爾國際電影節、1959 年德國曼海姆電影節（festival de Mannheim）、1959 年德國奧伯豪森電影節（festival d'Oberhausen）。

1958 年布魯塞爾國際電影節最佳導演獎、青年觀眾獎（布魯塞爾）、
曼海姆電影節杜卡電影獎（Ducat）。

## 1959
### 《四百擊》

編劇：法蘭索瓦·楚浮。改編暨對白：法蘭索瓦·楚浮、Marcel Moussy。副導演：菲利普·德·普勞加（Philippe de Broca）、亞蘭·冉內爾、法蘭西·科涅尼、Robert Bober。攝影指導：亨利·德卡。攝影操作員：Jean Rabier。攝影助理：Alain Levent。聲音：Jean-Claude Marchetti。場記：Jacqueline Parey。剪輯：Marie-Josèphe Yoyotte。布景設計：Bernard Evein。製片主任：Jean Lavie、羅伯·拉許內。配樂：Jean Constantin。劇照師：André Dino。製片經理：Georges Charlot。製片：馬車影片、SEDIF。發行商：Cocinor。片長：93 分鐘。格式：35 厘米黑白片，Dyaliscope 鏡頭處理。

演員：尚一皮耶·李奧（飾安端·達諾）、克萊兒·莫里埃（Claire Maurier，飾母親吉爾蓓特·達諾）、阿爾貝·雷米（飾繼父朱利安·達諾）、Patrick Auffay（飾雷內·畢格）、Georges Flamant（飾雷內的父親畢格先生）、Yvonne Claudie（飾雷內的母親畢格太太）、Robert Beauvais（飾校長）、Pierre Repp（飾外號「貝卡西娜」〔Bécassine〕的英文老師）、吉伊·德康布勒（飾外號「小葉子」的法文老師）、Luc Andrieux（飾體育老師）、Serge Moati（飾學生 Simonot）、Daniel Couturier（飾學生 Mauricet）、理查·卡納楊（飾學生 Abbou）、Laure Paillette 與 Louise Chevalier（飾長舌婦）、Henri Virlojeux（飾夜間警衛）、Christian Brocard（飾掮客）、

Jacques Monod（飾警察局長）、Marius Laurey（飾 Cabanel 警探）、克勞德‧蒙薩爾（飾兒童法官）、François Nocher（飾犯人）、尚‧杜謝（Jean Douchet，飾吉爾蓓特‧達諾的情人）、尚－克勞德‧布里亞利（Jean-Claude Brialy，飾搭訕者）、珍妮‧摩露（飾遛狗的女人）、賈克‧德米與查理‧畢曲（飾警察）、Hedi Ben Khalifa（飾警局裡的北非人），菲利普‧德‧普勞加與法蘭索瓦‧楚浮（飾玩旋轉遊戲的人），克勞德‧夏布洛（牧師的聲音）。

劇情：十二歲的安端‧達諾住在巴黎，母親不慈愛，繼父很少關注他的教育。安端與他的同伴雷內一起逃學、撒謊，然後離家出走。他因偷了一台打字機而被捕，接著被安置到少年觀護所。他逃走後，穿過鄉村，一直跑到海邊。

拍攝：1958 年 11 月 10 日至 1959 年 1 月 3 日，巴黎、昂代（Andé，厄爾省〔Eure〕）、濱海維萊（Villers-sur-Mer，卡爾瓦多斯省〔Calvados〕）。

法國上映：1959 年 6 月 3 日。

備註：1959 年第十二屆坎城影展最佳導演；1959 年紐約影評人協會獎最佳外語片；1690 年法國影評人公會最佳電影。

## 1960

### 《槍殺鋼琴師》

編劇、改編暨對白：法蘭索瓦‧楚浮、Marcel Moussy，改編自大衛‧古迪斯的小說《槍殺鋼琴師！》（*Tirez sur le pianiste !* *[Down There]*，Gallimard）。副導演：法蘭西‧科涅尼、Robert Dober。攝影指導：拉烏爾‧庫塔。攝影助埋：Claude Beausoleil、

Raymond Cauchetier、尚一路易 · 馬利奇。聲音：Jacques Gallois。
場記：蘇姍娜 · 希夫曼。布景設計：Jacques Mély。製片主任：
Serge Komor。剪輯：Cécile Decugis、Claudine Bouché。歌曲：
Boby Lapointe、Félix Leclerc。配樂：喬治 · 德勒呂（Georges
Delerue）。劇照師：羅伯 · 拉許內。製片：Pierre Braunberger
（Les Films de la Pléiade）。製片經理：Roger Fleytoux。發行商：
Cocinor。片長：85 分鐘。格式：35 厘米黑白片，Dyaliscope 鏡頭處理。
演員：查理 · 阿茲納弗（飾查理 · 柯勒／愛德華 · 薩洛楊〔Charlie
Kohler/Édouard Saroyan〕）、瑪麗 · 杜布瓦（Marie Dubois，飾人
稱萊拉〔Lena〕的海倫）、Nicole Berger（飾泰瑞莎 · 薩洛楊〔Teresa
Saroyan〕）、Michèle Mercier（飾妓女克拉瑞瑟）、阿爾貝 · 雷米
（飾奇科 · 薩洛楊）、Catherine Lutz（飾 Mammy）、克勞德 · 蒙薩
爾（飾莫莫）、丹尼耶爾 · 布隆傑（飾艾內斯特）、Serge Davril（飾
Plyne）、尚一賈克 · 阿斯拉尼安（飾理查）、亞歷克斯 · 喬菲（飾
路人）、Boby Lapointe（飾歌手）、Claude Heymann（飾經紀人
Lars Schmeel）、理查 · 卡納楊（飾費多 · 薩洛楊）、Alice Sapritch
（飾門房）、Laure Paillette（飾母親）。

劇情：查理是爵士樂團中一位靦腆的鋼琴師，但他曾經是一名出色的
鋼琴演奏家。他的妻子用自己的肉體換得他的晉升，之後陷入憂鬱並
自殺。有殺手在追殺查理的哥哥，並綁走了他最小的弟弟費多。查理
出於自衛而殺死了其中一位襲擊他的人，並在萊拉的陪伴下躲到山
裡。兇手突然出現並殺死了這名年輕女子，她是這場清算中的無辜受
害者。

拍攝：1959 年 11 月 30 日至 1960 年 1 月 22 日，巴黎、勒瓦盧瓦一
佩雷（Levallois-Perret，上塞納省）、沙爾特勒斯地區勒薩佩（Le

Sappey-en-Chartreuse，伊澤爾省〔Isère〕）。

法國上映：1960 年 11 月 25 日。

## 1962

### 《夏日之戀》

編劇、改編暨對白：法蘭索瓦・楚浮、尚・格魯沃爾，改編自亨利－皮耶・侯榭的小說（伽里瑪出版）。副導演：Robert Bober、Florence Malraux、Georges Pellegrin。攝影指導：拉烏爾・庫塔。攝影助理：Claude Beausoleil、尚－路易・馬利奇。場記：蘇姍娜・希夫曼。布景設計：Fred Capel。製片主任：Maurice Urbain。剪輯：Claudine Bouché。歌曲：Boris Bassiak（Serge Rezvani）。配樂：喬治・德勒呂。劇照師：Raymond Cauchetier、Pierre Bernasconi。監製：Marcel Berbert。製片：馬車影片、SEDIF。發行商：Cinédis。片長：105 分鐘。格式：35 厘米，Franscope 鏡頭處理。

演員：珍妮・摩露（飾凱特琳娜）、奧斯卡・維爾內（飾朱爾）、亨利・塞爾（飾吉姆）、瑪麗・杜布瓦（飾 Thérèse）、Cyrus Bassiak（飾阿爾貝）、Danielle Bassiak（飾阿爾貝的女友）、Sabine Haudepin（飾凱特琳娜與朱爾的女兒莎賓娜）、Vanna Urbino（飾吉姆的情婦吉爾蓓特）、Anny Nelsen（飾 Lucie）、米榭爾・蘇博（旁白）、Elen Bober（飾瑪蒂爾德）、尚－路易・理查（飾咖啡館客人）、Michel Varesano（飾咖啡館客人）、Pierre Fabre（飾咖啡館裡的醉客）。

劇情：1907 年的巴黎，奧地利人朱爾和法國人吉姆這兩名學生結下了深厚的友誼。與他們一同溜達的同伴凱特琳娜愛上了這兩個男孩。她嫁給了朱爾，卻從未疏遠吉姆，她任性地在兩人之間遊走。後來兩個

男人上了戰場。回歸和平後，凱特琳娜和朱爾在奧地利的一間木屋裡生活。吉姆前去拜訪他們，凱特琳娜成了他的情婦。爭吵與和解不斷交替發生，卻從未摧毀兩個男人之間的友誼。住在法國時，吉姆和凱特琳娜在一場車禍中喪生。朱爾帶著他們兩個人的骨灰前往拉榭思神父墓園（Père-Lachaise）。

拍攝：1961 年 4 月 10 日至 6 月 28 日，瓦茲河畔博蒙（Beaumont-sur-Oise，瓦茲河谷省〔Val-d'Oise〕）、埃默農維爾（Ermenonville，瓦茲省〔Oise〕）、巴黎、聖保羅德旺斯（Saint-Paul-de-Vence，濱海阿爾卑斯省〔Alpes-Maritimes〕）、聖皮耶迪沃夫賴（Saint-Pierre-du-Vauvray，厄爾省）、史特拉斯堡（Strasbourg，下萊因省〔Bas-Rhin〕）。

法國上映：1962 年 1 月 24 日。

備註：1962 年電影學院大獎；1962 年馬德普拉塔影展（festival de Mar del Plata）最佳導演。

## 1962
### 《安端與柯萊特》（短片）

編劇暨對白：法蘭索瓦·楚浮。副導演：Georges Pellegrin。攝影指導：拉烏爾·庫塔。攝影助理：Claude Beausoleil。場記：蘇姍娜·希夫曼。剪輯：Claudine Bouché。配樂：喬治·德勒呂。劇照師：Raymond Cauchetier。製片經理：Philippe Dussart。製片：Pierre Roustand/Ulysse Productions。發行商：二十世紀福斯（20th Century Fox）。片長：29 分鐘。格式：35 厘米黑白片，CinemaScope 鏡頭處理。演員：尚－皮耶·李奧（飾安端·達諾）、瑪麗－法蘭斯·皮瑟（飾

柯萊特）、Rosy Varte（飾柯萊特的母親）、François Darbon（飾柯萊特的繼父）、Patrick Auffay（飾安端的朋友雷內‧畢格）、Jean-François Adam（飾阿爾貝‧達茲〔Albert Tazzi〕）、皮耶‧謝佛（飾他自己）、亨利‧塞爾（旁白）。

劇情：十七歲的安端‧達諾在一家唱片製造廠工作。他在青年音樂家活動網（Jeunesses Musicales）認識並愛上了柯萊特。但是後者並沒有相同的感覺，安端遂躲進他的工作室。一天晚上，柯萊特邀請他來吃晚餐。但是飯後，她便與阿爾貝這個比安端更成熟、更有自信的年輕人跑掉了，留下沮喪的安端。柯萊特的父母很失望，坐下來與安端一起看電視……。

拍攝：1962 年 1 月，巴黎。

法國上映：1962 年 6 月 22 日。

備註：《安端與柯萊特》是安端‧達諾五部曲中的第二部，也是《二十歲之戀》這部集體創作電影的第一部喜劇短片。這部集體創作電影共有五段，分別由楚浮（法國）、倫佐‧羅塞里尼（Renzo Rossellini，義大利）、馬塞爾‧奧菲爾斯（Marcel Ophuls，德國）、安德烈‧華依達（Andrzej Wajda，波蘭）、石原慎太郎（日本）執導。

## 1964

### 《軟玉溫香》

編劇暨對白：法蘭索瓦‧楚浮、尚－路易‧理查。副導演：Jean-François Adam、Claude Othnin-Girard。攝影指導：拉烏爾‧庫塔。攝影操作員：Claude Beausoleil。場記：蘇姍娜‧希夫曼。剪輯：Claudine Bouché。製片主任：Gérard Poirot。配樂：喬治‧德勒

呂、Joseph Haydn。劇照師：Raymond Cauchetier。監製：Marcel Berbert。製片：馬車影片、SEDIF。發行商：Athos Films。片長：119 分鐘。格式：35 厘米黑白片。

演員：尚·德賽利（飾皮耶·拉許內）、法蘭索瓦絲·多雷雅克（飾妮可兒·修梅特〔Nicole Chomette〕）、奈莉·貝內德蒂（飾法蘭卡·拉許內）、Jean Lanier（飾米榭爾）、Paule Emanuele（飾歐蒂勒）、Sabine Haudepin（飾莎賓娜·拉許內）、Daniel Ceccaldi（飾皮耶的朋友 Clément）、Laurence Badie（飾拉許內家的女樸 Ingrid）、Gérard Poirot（飾機師 Franck）、Dominique Lacarrière（飾雜誌社秘書 Dominique）、Carnero（飾里斯本的策劃人）、Georges de Givray（飾妮可兒的父親修梅特先生）、Charles Lavialle（飾飯店警衛）、Harlaut 夫人（飾 Leloix 夫人）、Olivia Poli（飾 Bontemps 夫人）、Maurice Garrel（飾 Bontemps 先生）、Catherine Duport（飾年輕的女性愛慕者 Christiane Duchant）、Philippe Dumat（飾戲院經理）、Thérèse Renouard（飾戲院收銀員 Raymonde 女士）、Pierre Risch（飾議事司鐸 Cottet）、尚一路易·理查（飾搭訕者）、Maurice Magalon（飾餐廳侍者）。

劇情：皮耶·拉許內是一名成功的作家，也是研究巴爾札克的專家。他與法蘭卡結婚，育有一個小女兒。他前往里斯本參加一場會議時，與空姐妮可兒有了婚外情。他的妻子懷疑他有外遇，這對夫妻遂分居了。法蘭卡發現證明外遇的照片後，就開槍殺了她的丈夫。

拍攝：1963 年 10 月 21 日至 12 月 30 日，巴黎、奧利（Orly）、敘雷訥（Suresnes，上塞納省）、維龍韋（Vironvay，厄爾省）、里斯本（葡萄牙）。

法國上映：1964 年 5 月 20 日。

備註：1964 年波迪影展（Bodil Festival）歐洲最佳電影獎。

## 1966

### 《華氏 451 度》

編劇：法蘭索瓦・楚浮、尚一路易・理查，改編自雷・布萊伯利的小說（德諾伊爾出版）。額外對白：David Rudkin、Helen Scott。副導演：蘇姍娜・希夫曼、Brian Coates。攝影指導：Nicolas Roeg。攝影操作員：Alex Thompson。聲音：Bob McPhee。場記：Kay Mander。布景設計：Syd Cain。剪輯：Thom Noble。特效：Charles Staffel。配樂：伯納・赫曼。製片：Lewis M. Allen、Vineyard Films Ltd。製片助理：Mickey Delamar、Jane C. Nusbaum。監製：Miriam Brickman。發行商：Universal Films。片長：112 分鐘。格式：35 厘米，Technicolor 鏡頭處理。

演員：奧斯卡・維爾內（飾吉伊・蒙塔）、茱莉・克莉絲蒂（飾克拉瑞瑟／琳達・蒙塔）、Cyril Cusak（飾消防隊隊長 Beatty）、Anton Diffring（飾 Fabian）、Jeremy Spenser（飾消防員）、Anne Bell（飾 Doris）、Caroline Hunt（飾海倫）、Gillian Lewis（飾播報員）、Noël Davis（飾第一名電視播報員）、Donald Pickering（飾第二名電視播報員）、Arthur Cox（飾第一名救護員）、Eric Mason（飾第二名救護員）、Anna Palk（飾 Jackie）、Roma Milne（飾克拉瑞瑟的鄰居）、Bee Duffell（飾被焚燒的老女人）、Tom Watson（飾教官）、Alex Scott（飾斯湯達爾的小說《亨利・布魯拉德的一生》〔*Vie de Henry Brulard*〕）、Dennis Gilmore（飾雷・布萊伯利的小說《火星紀事》〔*Les Chroniques martiennes*〕）、Fred Cox（飾「傲慢」

Franck Cox（飾「偏見」）、Judith Drinan（飾伯拉圖的《理想國》〔La République〕）、David Glover（飾查爾斯·狄更斯的小說《匹克威克外傳》〔Les Aventures de M. Pickwick〕）、John Rae（飾史蒂文生的小說《赫米斯頓的魏爾》〔Weir of Hermiston〕）、Yvonne Blake（飾沙特的作品《猶太人問題的反思》）、Michael Balfour（飾馬基維利的作品《君王論》〔Le Prince〕）。

劇情：在一個未來社會裡，消防員的工作不再是滅火，而是焚書。消防員蒙塔遇到了克拉瑞瑟，這名年輕女孩激起了他對書籍的好奇心。他對周遭世界的意識導致了他與妻子琳達之間的衝突。克拉瑞瑟被消防隊發現後，被迫躲了起來並逃走了。蒙塔被迫燒掉自己的藏書後，殺了自己的隊長，並與克拉瑞瑟在森林裡會合，在那裡生活的「書人」（hommes-livres）決定每人背誦一本書，以便傳遞給未來的世代。蒙塔選擇熟記愛倫坡的《顫慄的角落》（Tales of Mystery & Imagination）。

拍攝：1966 年 1 月 12 日至 4 月 22 日，倫敦近郊的松林製片廠和羅亞爾河畔新堡（Châteauneuf-sur-Loire，羅亞爾省〔Loiret〕）。

法國上映：1966 年 9 月 16 日。

備註：1966 年威尼斯影展法國選拔片。

## 1968

### 《黑衣新娘》

編劇暨對白：法蘭索瓦·楚浮、尚－路易·理查，改編自康乃爾·伍立奇的小說《黑衣新娘》（The Bride Wore Black，Presses de la Cité 出版）。副導演：Jean Chayrou、Roland Thénot。攝影指導：

拉烏爾‧庫塔。攝影助理：Georges Liron、Jean Garcenot。聲音：René Levert。布景設計：Pierre Guffroy。場記：蘇姍娜‧希夫曼。製片主任：Pierre Cottance。剪輯：Claudine Bouché。配樂：伯納‧赫曼。劇照師：Marilu Parolini。監製：Marcel Berbert、奧斯卡‧李文斯坦。製片經理：Georges Charlot。製片：馬車影片、聯藝製片（巴黎）、Dino de Laurentis Cinematografica（羅馬）。發行商：聯藝電影公司。片長：107 分鐘。格式：35 厘米，Eastmancolor 鏡頭處理。演員：珍妮‧摩露（飾寡婦茱莉‧柯勒）、Claude Rich（飾布里斯）、Michel Bouquet（飾 Robert Coral）、尚一克勞德‧布里亞利（飾 Corey）、查理‧德內（飾畫家費格斯）、麥克‧朗斯代爾（飾政客 Clément Morane）、丹尼耶爾‧布隆傑（飾廢鐵商 Delvaux）、塞爾吉‧盧梭（飾茱莉的丈夫大衛‧柯勒）、亞莉珊德拉‧史都華（飾教師貝克小姐）、Sylvine Delannoy（飾 Morane 夫人）、Christophe Bruno（飾 Cookie Morane）、Luce Fabiole（飾茱莉的母親）、Van Doude（飾督察）、Gilles Quéant（飾法官）、Élisabeth Rey（飾兒時的茱莉）、Jean-Pierre Rey（飾兒時的大衛）、Dominique Robier（飾茱莉的姪女莎賓娜）、Michèle Viborel（飾布里斯的未婚妻吉爾蓓特）、Michèle Montfort（飾費格斯的模特兒）、Daniel Pommereulle（飾費格斯的朋友）、Jacques Robiolles（飾門房查理）、Marcel Berbert（飾前來逮捕貝克小姐的警察）。

劇情：大衛與茱莉結婚那天，新郎在離開教堂時被槍殺了。鄰近的單身公寓裡，有五名喝醉酒的友人在測試一把槍。茱莉耐心地調查，並一一將他們除掉，而且每一次使用的計謀都不同。

拍攝：1967 年 5 月 16 日至 7 月 8 日，坎城（濱海阿爾卑斯省）、巴黎、桑利斯（Senlis，瓦茲省）、凡爾賽及勒謝奈（Lc Chesnay，伊

夫林省〔Yvelines〕）、埃唐普（Étampes，埃松省〔Essonne〕）、
舍維伊拉呂（Chevilly-Larue，馬恩河谷省〔Val-de-Marne〕）、瓦
桑堡（Le Bourg-d'Oisans）與比維耶爾（Biviers，伊澤爾省）。
法國上映：1968 年 4 月 17 日。

## 1968
### 《偷吻》

編劇暨對白：法蘭索瓦・楚浮、克勞德・德・吉弗雷、Bernard
Revon。副導演：尚一喬塞・里榭、Alain Deschamps。攝影指導：
Denys Clairval。攝影操作員：Jean Chiabaut。聲音：René Levert。
場記：蘇珊娜・希夫曼。布景設計：Claude Pignot。製片主任：
Roland Thénot。剪輯：Agnès Guillemot。歌曲：Charles Trenet。配
樂：Antoine Duhamel。製片：馬車影片、聯藝製片。監製：Marcel
Berbert。發行商：聯藝電影公司。片長：90 分鐘。格式：35 厘米，
Eastmancolor 鏡頭處理。

演員：尚一皮耶・李奧（飾安端・達諾）、克勞德・傑德（飾克莉
斯汀娜・達邦〔Christine Darbon〕）、黛芬・賽麗格（飾法比安
娜・塔巴）、麥克・朗斯代爾（飾喬治・塔巴）、Harry-Max（飾偵
探亨利先生）、André Falcon（飾偵探社老闆 Blady 先生）、Daniel
Ceccaldi（飾魯西安・達邦）、Claire Duhamel（飾達邦夫人）、
Catherine Lutz（飾凱特琳娜女士）、克莉斯汀娜・貝雷（飾秘書
Ida 小姐）、Martine Ferrière（飾鞋店的銷售主管 Turgan 女士）、
Jacques Rispal（飾安端的鄰居 Colin 先生）、Martine Brochard（飾
Colin 夫人）、Robert Cambourakis（飾 Colin 夫人的情人）、塞爾

吉‧盧梭（飾陌生人）、François Darbon（飾士官長 Picard）、Paul Pavel（飾朱利安）、Albert Simono（飾偵探社客人 Albani 先生）、Jacques Delord（飾魔術師 Robert Espannet）、瑪麗－法蘭斯‧皮瑟（飾柯萊特‧達茲）、Jean-François Adam（飾阿爾貝‧達茲）、Jacques Robiolles（飾電視台的失業員工）。

劇情：二十四歲的安端‧達諾被關在軍事監獄裡，很快就退伍了。他愛上了克莉斯汀娜‧達邦。他先後當過旅館的夜間守衛和私家偵探。偵探社社長委託他去塔巴先生的鞋店執行一項任務。但是安端瘋狂地愛上了老闆娘法比安娜‧塔巴。被發現後，安端丟了工作，成為電視維修員。克莉斯汀娜趁父母不在的時候，弄壞了家裡的電視，目的是要找安端來修理。他們重逢了，但接著就在一名陌生人向克莉斯汀娜透露他對她「永誌不渝的」愛之後，他們又分開了。

拍攝日期：1968 年 2 月 5 日至 3 月 28 日。

拍攝地點：巴黎。

法國上映：1968 年 9 月 6 日。

備註：這部影片是安端‧達諾五部曲的第三部。標題取自查理‧特雷內（Charles Trenet）的歌《我們的愛還剩什麼？》（Que reste-t-il de nos amours？）。獎項：1968 年路易－德呂克獎（Prix Louis-Delluc）；1968 年法國電影大獎；1968 年梅里耶獎（Prix Méliès）。

## 1969

### 《騙婚記》

編劇暨對白：法蘭索瓦‧楚浮，改編自愛爾蘭人威廉的小說（伽里瑪出版）。副導演：尚－喬塞‧甲榭。攝影指導：Denys Clairval。攝

影操作員：Jean Chiabaut。聲音：René Levert。場記：蘇姍娜．希夫曼。布景設計：Claude Pignot。製片主任：Roland Thénot。剪輯：Agnès Guillemot。配樂：Antoine Duhamel。劇照師：Léonard de Raemy。製片：馬車影片（巴黎）、聯藝製片（巴黎）、Produzioni Associate Delphos（羅馬）。監製：Marcel Berbert。製片經理：Claude Miller。發行商：聯藝電影公司。片長：120 分鐘。格式：35 厘米，Eastmancolor 與 Dyaliscope 鏡頭處理。

演員：尚－保羅．貝爾蒙多（飾路易．馬埃）、凱薩琳．丹妮芙（飾茱莉．魯塞爾／瑪麗邕．馬埃）、Michel Bouquet（飾私家偵探 Comolli）、Nelly Borgeaud（飾 Berthe Roussel）、Marcel Berbert（飾 Jardine）、Martine Ferrière（飾房仲 Travers 女士）、Roland Thénot（飾理查）。

劇情：住在留尼旺島的法國實業家路易．馬埃要去迎接即將下船的茱莉。這名即將與他結婚的年輕女孩是他在分類廣告上找到的。但是抵達的年輕女孩跟信件中的照片並不像。路易沒有生氣，並與她結婚了。但是女孩很快就消失了，還把他銀行戶頭的錢都領光了。路易發現他的妻子是個陰謀家，而且她很可能殺了真正的茱莉。他雇了一名偵探追蹤她，繼而發現了她。她叫瑪麗邕，在一間夜店當酒吧女郎。瑪麗邕向路易敘述自己的童年，獲得他的同情，兩人再次一起生活。在逃亡期間，他們被想要將瑪麗邕交給警察的偵探抓住。為了阻止偵探，路易被迫除掉他。在警察的追捕下，這對戀人躲到小木屋裡，然後再度走向他們的命運。

拍攝日期：1969 年 2 月 2 日至 5 月 7 日。

拍攝地點：留尼旺島、尼斯、艾克斯普羅旺斯（Aix-en-Provence）、安提伯、格勒諾勃、里昂、巴黎。

法國上映：1969 年 6 月 18 日。

備註：這部影片獻給尚‧雷諾瓦。

## 1970

### 《野孩子》

編劇暨對白：法蘭索瓦‧楚浮與尚‧格魯沃爾，改編自尚‧伊塔爾（Jean Itard）的《叢林之子》（*Mémoire et rapport sur Victor de l'Aveyron*，1806）。副導演：蘇珊娜‧希夫曼、尚－法蘭索瓦‧史迪夫諾。攝影指導：奈斯特‧阿曼卓斯。攝影操作員：菲利普‧戴奧提耶爾。聲音：René Levert。場記：克莉斯汀娜‧貝雷。布景設計：Jean Mandaroux。製片主任：Roland Thénot。剪輯：Agnès Guillemot。配樂：Antonio Vivaldi。音樂總監：Antoine Duhamel。劇照師：Pierre Zucca。製片：馬車影片、聯藝製片。監製：Marcel Berbert。發行商：聯藝電影公司。片長：83 分鐘。格式：35 厘米黑白片。這部片子獻給尚－皮耶‧李奧。

演員：尚－皮耶‧卡戈爾（飾阿韋龍的維克多）、法蘭索瓦‧楚浮（飾尚‧伊塔爾醫生）、Françoise Seigner（飾女管家葛蘭女士）、Jean Dasté（飾菲利普‧皮內爾教授〔Philippe Pinel〕）、Paul Villié（飾老農夫 Rémy）、Pierre Fabre（飾機構裡的看護）、Annie Miller（飾 Lémeri 夫人）、Claude Miller（飾 Lémeri 先生）、Nathan Miller（飾小 Lémeri）、René Levert（飾警長）、Jean Mandaroux（飾伊塔爾醫生的醫生）、尚‧格魯沃爾（飾機構裡的訪客），Robert Cambourakis、Gitt Magrini 與尚－法蘭索瓦‧史迪夫諾（飾偷雞現場的農夫），馬修‧希夫曼（Mathieu Schiffman，飾馬修），伊娃與

蘿拉‧楚浮、吉雍‧希夫曼（Guillaume Schiffman，飾農場裡的孩子們）。

劇情：1798 年夏天，在阿韋龍的森林裡捕獲了一名十二歲左右、全身赤裸的野孩子。他被帶到巴黎，像博覽會裡的怪物一樣被好奇的眾人圍觀。他奇怪的舉動、野獸般的叫聲、拒絕穿衣服的行為，在在都讓所有人感到驚訝。著名的精神病學家皮內爾認為這是一名無可救藥的白癡。但是聾啞機構的醫生尚‧伊塔爾不這麼想，他認為維克多（他是這樣稱呼那個孩子的）可以變成像其他孩子一樣。他將野人帶回家，教他穿衣服、學習餐桌禮儀、習讀字母。一天，這個孩子無預警地失蹤了。逃離的過程漫長，但維克多終將自願返回自此成為「他的家」的地方。

拍攝日期：1969 年 7 月 7 日至 9 月 1 日。

拍攝地點：歐比亞（Aubiat，多姆山省〔Puy-de-Dôme〕）與奧弗涅地區（Auvergne）、巴黎。

法國上映：1970 年 2 月 26 日。

## 1970

### 《婚姻生活》

編劇：法蘭索瓦‧楚浮、克勞德‧德‧吉弗雷、Bernard Revon。副導演：蘇珊娜‧希夫曼、尚－法蘭索瓦‧史迪夫諾。攝影指導：奈斯特‧阿曼卓斯。攝影操作員：Emmanuel Machuel。聲音：René Levert。場記：克莉斯汀娜‧貝雷。布景設計：Jean Mandaroux。製片主任：Roland Thénot。剪輯：Agnès Guillemot。配樂：Antoine Duhamel。劇照師：Pierre Zucca。監製：Marcel Berbert。製片經理：Claude Miller。製片：

馬車影片（巴黎）、Valoria Films（巴黎）、Fida Cinematographica（羅馬）。發行商：Valoria Films。片長：100 分鐘。格式：35 厘米，Eastmancolor 鏡頭處理。

演員：尚－皮耶‧李奧（飾安端‧達諾）、克勞德‧傑德（飾克莉斯汀娜‧達諾）、Daniel Ceccaldi（飾魯西安‧達邦）、Claire Duhamel（飾達邦夫人）、Hiroko Berghauer（飾安端的情婦 Kyoko）、Barbara Laage（飾秘書 Monique）、丹尼耶爾‧布隆傑（飾男高音鄰居）、Silvana Blasi（飾男高音的妻子 Silvana）、Claude Véga（飾勒人者）、Bill Kearns（飾美國老闆 Max 先生）、Yvon Lec（飾交通助理員）、Jacques Jouanneau（飾小酒館老闆 Césarin）、Pierre Maguelon（飾小酒館的客人）、丹妮耶兒‧吉哈德（飾小酒館的女侍吉娜特）、Marie Iracane（飾門房 Martin 女士）、Ernest Menzer（飾小個頭的男人）、Jacques Rispal（飾足不出戶的 Desbois 先生）、Guy Piérauld（飾電視修理員）、Marcel Mercier 與 Joseph Mériau（飾庭院裡的人）、Pierre Fabre（飾冷嘲熱諷的辦公室職員）、Christian de Tillière（飾 Baumel，飾走後門的人）、Jacques Robiolles（飾常向人借錢的 Jacques）、Marie Dedieu（飾妓女 Marie）。

劇情：安端‧達諾從事的是一項不尋常的職業：利用化學染料來改變花的顏色。他的妻子克莉斯汀娜則教授私人小提琴課程。安端對新的混合料感到失望，決定要換工作；他成為油輪模型的操作者。不久後，克莉斯汀娜生下一名小男孩，名叫阿爾方斯。但是，幸福的婚姻生活很短暫，因為安端對一名年輕的日本女孩一見鍾情。克莉斯汀娜發現丈夫不忠後，就與他分手了。安端很快就厭倦了這段異國誘惑，他並不快樂。克莉斯汀娜原諒了他的出軌，夫妻再度重聚，堅定更甚於以往。

拍攝日期：1970 年 1 月 21 日至 3 月 18 日。

拍攝地點：巴黎。

法國上映：1970 年 9 月 9 日。

備註：安端．達諾五部曲的第四部電影。

# 1971

## 《兩個英國女孩與歐陸》

編劇暨對白：法蘭索瓦．楚浮、尚．格魯沃爾，改編自亨利－皮耶．
侯榭的同名小說（伽里瑪出版）。副導演：蘇姍娜．希夫曼、Olivier
Mergault。攝影指導：奈斯特．阿曼卓斯。攝影操作員：尚－克勞
德．希維耶爾。聲音：René Levert。場記：克莉斯汀娜．貝雷。布
景設計：Michel de Broin。製片主任：Roland Thénot。剪輯（1971）：
Yann Dedet；剪輯（1984）：瑪丁妮．巴哈凱。配樂：喬治．德勒
呂。服裝設計：Gitt Magrini。劇照師：Pierre Zucca。監製：Marcel
Berbert。製片經理：Claude Miller。製片：馬車影片、Cinétel。發行商：
Valoria Films。片長：118 分鐘（1971）、132 分鐘（1984）。格式：
35 厘米，Eastmancolor 鏡頭處理。

演員：尚－皮耶．李奧（飾人稱「歐陸」的克勞德．羅克〔Claude
Roc〕）、Kika Markham（飾安．布朗〔Ann Brown〕）、史黛西．
坦德特（飾繆麗兒．布朗）、Sylvia Marriott（飾布朗夫人）、Marie
Mansart（飾羅克夫人）、Philippe Léotard（飾 Diurka）、馬克．彼
得森（飾 Flint 先生）、喬治．德勒呂（飾克勞德的業務處理人）、
Irène Tunc（飾攝影師暨畫家 Ruta）、Marie Iracane（飾羅克夫人的
女傭）、Marcel Berbert（飾畫廊老闆）、Annie Miller（飾 Monique

de Monferrand）、David Markham（飾 le palmiste）、Jane Lobre（飾門房）、尚－克勞德·朵爾貝（飾警察）、克莉斯汀娜·貝雷（飾克勞德的秘書）、Anne Levaslot（飾兒時的繆麗兒）、Sophie Jeanne（飾他的朋友克拉瑞瑟）、René Gaillard（飾計程車司機）、Sophie Baker（飾咖啡館裡的朋友），蘿拉與伊娃·楚浮、馬修與吉雍·希夫曼（飾鞦韆前的孩子們）、法蘭索瓦·楚浮（旁白的聲音）。

劇情：巴黎，十九世紀末期，克勞德·羅克遇到一名年輕的英國女子安·布朗，後者邀請他去拜訪她在英國的家。在那裡，他認識了安的妹妹繆麗兒；漸漸地，克勞德愛上了繆麗兒並向她求婚。克勞德的母親要求他們分開一年，以考驗他們的感情。克勞德回到巴黎後，最終解除了婚約，這讓生病的繆麗兒非常沮喪。幾個月過後，安回到巴黎，與克勞德建立了一種和諧且新潮的關係。一天，繆麗兒挑起話題，並發現安是克勞德的情婦。感到作噁的繆麗兒與克勞德斷絕了所有的關係。這對姊妹返回英國。安患上了肺結核，在絕望中死去。繆麗兒與克勞德重聚，並將自己交給了他，然後毅然決然地離開他。

拍攝日期：1971 年 4 月 20 日至 7 月 9 日。

拍攝地點：位於芒什省（Manche）的科唐坦半島（Cotentin）、歐代維爾（Auderville）、瑟堡（Cherbourg）；Ilay 湖（汝拉省〔Jura〕）、拉馬斯特爾（Lamastre，阿爾代什省〔Ardèche〕）、巴黎。

法國上映：1971 年 11 月 26 日。

## 1972

### 《美女如我》

編劇、改編暨對白：法蘭索瓦·楚浮、Jean Louis Dabadie，改編

自亨利·法洛的小說《像我這樣漂亮的孩子》（*Such a Gorgeous Kid Like Me*，伽里瑪出版）。副導演：蘇姍娜·希夫曼。攝影指導：Pierre-William Glenn。攝影操作員：Walter Bal。聲音：René Levert。場記：克莉斯汀娜·貝雷。布景設計：Jean-Pierre Kohut-Svelko。劇照師：Pierre Zucca。剪輯：Yann Dedet。代理製片：Claude Ganz。配樂：喬治·德勒呂。監製：Marcel Berbert。製片經理：Claude Miller。製片：馬車影片（巴黎）、哥倫比亞影業。發行商：哥倫比亞影業。片長：98 分鐘。格式：35 厘米，Eastmancolor 鏡頭處理。

演員：貝娜黛特·拉封（飾卡蜜兒·布里斯）、安德烈·杜索里耶（飾社會學家史塔尼斯拉斯·佩雷維內）、Claude Brasseur（飾律師謬賀納〔Murène〕）、查理·德內（飾滅鼠專家亞瑟）、Guy Marchand（飾歌手山姆·高登〔Sam Golden〕）、Philippe Léotard（飾丈夫克洛維·布里斯〔Clovis Bliss〕）、Anne Kreis（飾佩雷維內的秘書海倫）、Gilberte Géniat（飾卡蜜兒的婆婆伊娑蓓·布里斯〔Isobel Bliss〕）、丹妮耶兒·吉哈德（飾歌手的妻子佛蘿倫絲·高登〔Florence Golden〕）、Martine Ferrière（飾監獄秘書）、Michel Delaye（飾忠實的友人 Marchal 律師）、Annick Fougerie（飾女教師）、Gaston Ouvrard（飾獄警）、Jacob Weizbluth（飾小酒館裡的啞巴阿爾方斯）、尚－法蘭索瓦·史迪夫諾（飾報商）、Jérôme Zucca（飾兒童業餘電影工作者）、Marcel Berbert（飾書商）、Jean-Loup Dabadie（飾攝影師）、法蘭索瓦·楚浮（記者的聲音）。

劇情：史塔尼斯拉斯·佩雷維內在撰寫有關女性罪犯的社會學論文，他獲准去監獄採訪被控謀殺的卡蜜兒·布里斯。在一系列的訪談中，卡蜜兒毫不掩飾地講述她動盪不安的人生，而她唯一的人生目標就是

成為一名成功的歌手。史塔尼斯拉斯對卡蜜兒很感興趣，這名道德淪喪的女子從丈夫克洛維·布里斯的懷抱投向歌手山姆·高登的懷抱，又從狡猾的律師謬賀納轉而投向篤信天主教的滅鼠專家亞瑟。卡蜜兒因亞瑟的死亡而身陷囹圄，但她不斷宣稱自己是無辜的。史塔尼斯拉斯暗戀上這名年輕女子，並成功為卡蜜兒的誠信辯護，卡蜜兒立即被推上黑膠女王的位置。至於史塔尼斯拉斯，他在一個晴朗的早晨在監獄裡醒來，因為他被迫承擔他那背信棄義的被保護人所犯下的新罪行。

拍攝日期：1972 年 2 月 14 日至 4 月 12 日。

拍攝地點：貝濟耶（Béziers）、呂內爾、塞特（Sète），皆位於埃羅省。

法國上映：1972 年 12 月 13 日。

# 1973

## 《日以作夜》

編劇暨對白：法蘭索瓦·楚浮、尚－路易·理查、蘇珊娜·希夫曼。副導演：蘇珊娜·希夫曼、尚－法蘭索瓦·史迪夫諾。攝影指導：Pierre-William Glenn。攝影操作員：Walter Bal。聲音：René Levert。場記：克莉斯汀娜·貝雷。布景設計：Damien Lanfranchi。製片主任：Roland Thénot。剪輯：Yann Dedet。配樂：喬治·德勒呂。劇照師：Pierre Zucca。監製：Marcel Berbert。製片經理：Claude Miller。製片：馬車影片（巴黎）、PECF（巴黎）、PIC（羅馬）。發行商：華納兄弟影片。片長：115 分鐘。格式：35 厘米，Eastmancolor 鏡頭處理。這部電影獻給莉桃樂絲與莉蓮·吉許（Dorothy et Lilian Gish）。

演員：法蘭索瓦‧楚浮（飾導演費洪）、賈桂琳‧貝茜（飾茱莉‧貝克〔Julie Baker〕／帕美拉）、Valentina Cortese（飾 Séverine）、尚－皮耶‧李奧（飾阿爾方斯）、尚－皮耶‧奧蒙（飾亞歷山大）、尚‧襄皮雍（飾製片人貝桐）、娜塔莉‧貝伊（飾場記喬艾兒）、妲妮（飾實習場記）、貝納德‧梅內茲（飾道具師貝納德）、亞莉珊德拉‧史都華（飾懷孕的女演員史黛西）、妮可‧阿瑞吉（飾化妝師歐蒂勒）、賈斯東‧喬利（飾製片主任 Lajoie）、Zénaïde Rossi（飾製片主任的妻子 Lajoie 夫人）、David Markham（飾茱莉的丈夫 Nelson 醫生）、Maurice Seveno（飾電視台記者）、Christophe Vesque（飾拿著手杖的小男孩）、Graham Greene（飾英國保險員）、Marcel Berbert（飾第二名保險員）、Xavier Saint-Macary（飾亞歷山大的同伴克里斯蒂安）、Marc Boyle（飾英國替身演員）、Walter Bal（飾攝影指導 Walter）、尚－法蘭索瓦‧史迪夫諾（飾副導演尚－法蘭索瓦）、Pierre Zucca（飾平台攝影師 Pierrot）、瑪丁妮‧巴哈凱（飾剪輯師瑪丁妮）、Yann Dedet（飾剪輯師 Yann）、Ernest Menzer（飾情色電影的捍衛者）。

劇情：《日以作夜》的主題就是拍電影⋯⋯它包含了兩個故事。1. 敘述劇組的個人故事：五名男女演員和幾位技術人員；他們的爭執、他們的和解、他們的私人問題，這些都與一份受時空限制的工作混在一起，那就是拍一部名為《邂逅帕美拉》的電影。2. 虛構的電影情節：這個「電影中的電影」主題借用自一則英國新聞：剛與一名年輕英國女子結婚的年輕男子來到蔚藍海岸，要向父母介紹他的妻子。年輕男子的父親愛上了他的兒媳婦，並與她私奔了。

拍攝日期：1972 年 9 月 25 日至 11 月 15 日。

拍攝地點：尼斯及維多琳電影製片廠，皆位於濱海阿爾卑斯省。

法國上映：1973 年 5 月 24 日。

備註：1973 年奧斯卡最佳外語片。

## 1975

### 《巫山雲》

編劇暨對白：法蘭索瓦‧楚浮、尚‧格魯沃爾、蘇珊娜‧希夫曼，改編自法蘭西絲‧維諾‧吉爾（Frances Vernor Guille）的小說《阿黛兒‧雨果的日記》（Le Journal d'Adèle Hugo，Minard 出版）。副導演：蘇珊娜‧希夫曼、Carl Hathwell。攝影指導：奈斯特‧阿曼卓斯。攝影操作員：尚－克勞德‧希維耶爾。聲音：Jean-Pierre Ruh。布景設計：Jean-Pierre Kohut-Svelko。製片主任：Patrick Millet。剪輯：Yann Dedet。配樂：莫里斯‧約貝爾。服裝設計：Jacqueline Guyot。劇照師：Bernard Prim。監製：Marcel Berbert。製片經理：Claude Miller。製片：馬車影片、聯藝製片。發行商：聯藝電影公司。片長：94 分鐘。格式：35 厘米，Eastmancolor 鏡頭處理。

演員：伊莎貝‧艾珍妮（飾雷利小姐／阿黛兒‧雨果）、Bruce Robinson（飾阿爾貝‧賓森中尉）、Sylvia Marriott（飾女房東桑德斯夫人）、Rubin Dorey（飾桑德斯先生）、Joseph Blatchley（飾書商 Whisler 先生）、Carl Hathwell（飾賓森的勤務兵）、Louise Bourdet（飾維克多‧雨果〔Victor Hugo〕的女僕）、Jean-Pierre Leursse（飾黑人謄寫員）、Aurelia Manson（飾遛狗的寡婦）、M. White（飾 White 上校）、Ivry Gitlis（飾聲稱有磁能量的魔術師）、Thi-Loan Nguyen（飾魔術師助手 Tilly 小姐）、Sir Raymond Falla（飾法官 Johnstone）、Geoffroy Crook（飾 Johnstone 的僕人喬治）、

Sir Cecil de Sausmarez（飾公證人 Lenoir 先生）、Roger Martin（飾 Murdock 醫生）、Jacques Fréjabue（飾細木工匠）、David Foote（飾年輕男孩大衛）、Edward J. Jackson（飾 O'Brien）、Chantal Durpoix（飾年輕的妓女）、Ralph Williams（飾加拿大人）、Clive Gillingham（飾銀行行員 Keaton）、Mme Louise（飾 Baa 女士）、法蘭索瓦‧楚浮（飾一名軍官）。

劇情：1863 年，維克多‧雨果的小女兒阿黛兒痴戀阿爾貝‧賓森中尉，並尾隨他來到哈利法克斯。阿黛兒透過女房東的先生，試圖與這名年輕人取得聯繫。但後者堅決地拒絕年輕女子的愛戀表白。在激情的驅使下，阿黛兒竭盡全力再度見到賓森，提出要幫他還債、為他買妓女，還毀掉他與一位年輕富家女的婚約，並公佈他們的婚禮慶典。身無分文的阿黛兒被迫離開她租的房間，住進了收容所。她執著己見，尾隨賓森的軍團來到巴貝多（Barbade）。她生病了，成為孩童嘲笑的對象，她四處遊蕩，甚至認不出賓森。一名有色人種婦女帶她回家，並將她帶回到她家人的身邊。

拍攝日期：1975 年 1 月 8 日至 3 月 21 日。

拍攝地點：根西島的聖彼得港（Saint Peter Port）；塞內加爾的戈雷島（île de Gorée）。

法國上映：1975 年 10 月 8 日。

## 1976

### 《零用錢》

編劇：法蘭索瓦‧楚浮、蘇姍娜‧希夫曼。副導演：蘇姍娜‧希夫曼、Alain Maline。攝影指導：Pierre-William Glenn。攝影操作員：

Jean-François Gondre。聲音：Michel Laurent。場記：克莉斯汀娜．貝雷。布景設計：Jean-Pierre Kohut-Svelko。剪輯：Yann Dedet。歌曲：Charles Trenet。配樂：莫里斯．約貝爾。劇照師：Hélène Jeanbrau。監製：Marcel Berbert。製片經理：Roland Thénot。製片：馬車影片、聯藝製片。發行商：聯藝電影公司。片長：104 分鐘。格式：35 厘米，Eastmancolor 鏡頭處理。

演員：喬利．戴斯穆梭（飾帕特里克．戴斯穆梭）、菲利普．戈德曼（飾受虐孩童朱利安．勒克羅〔Julien Leclou〕）、尚－法蘭索瓦．史迪夫諾（飾教師尚－法蘭索瓦．里榭〔Jean-François Richet〕）、維吉妮．泰維內（飾教師的妻子莉迪．里榭〔Lydie Richet〕）、Chantal Mercier（飾女教師博蒂香塔兒．博蒂〔Chantal Petit〕）、塔妮雅．托倫斯（飾娜汀．里芙勒）、Francis Devlaeminck（飾理髮師里芙勒先生）、Laurent Devlaeminck（飾羅蘭．里芙勒〔Laurent Riffle〕）、Nicole Félix（飾格雷戈里的媽媽）、Marcel Berbert（飾校長）、Vincent Touly（飾門房）、René Barnerias（飾帕特里克的父親戴斯穆梭先生）、Corinne Boucart（飾受邀去看電影的年輕女孩 Corinne）、伊娃．楚浮（飾受邀去看電影的年輕女孩 Patricia）、Pascale Bruchon（飾喬利喜歡的女孩 Martine）、克勞迪歐與法蘭克．德呂卡（Claudio et Franck Deluca，飾馬修與法蘭克．德呂卡）、Paul Heyraud（飾德呂卡先生）、Michèle Heyraud（飾德呂卡夫人）、理查．高爾菲（Richard Golfier，飾理查．高爾菲）、Christian Lentretien（飾理查的父親）、Sébastien Marc（飾奧斯卡．達諾〔Oscar Doinel〕）、Yvon Boutina（飾成人奧斯卡）、Jane Lobre（飾朱利安的祖母）、Sylvie Grezel（飾希樂薇〔Sylvie〕）、Jean-Michel Carayon（飾希樂薇的警探父親）、Laura Truffaut

（飾奧斯卡的母親瑪德蓮娜・達諾〔Madeleine Doinel〕）、Bruno de Stabenrath（飾布魯諾・胡亞〔Bruno Rouillard〕）、Annie Chevaldonné（飾護士）、Michel Dissart（飾警察 Lomay 先生）。

劇情：在提耶爾市，孩子們的學期即將結束，暑假就要開始了。每天發生的事情讓他們的生活與教師博蒂小姐和里榭先生的生活有了交集。課堂上，布魯諾拒絕以抑揚頓挫的語調來「朗誦」，而帕特里克則還沒學會。喪母的他愛上了朋友羅蘭的母親里芙勒夫人。理查是一個聰明的小男孩，但有時會受到馬修和法蘭克兩兄弟的誘惑。至於兩歲的格雷戈里，他有一個無法忍受單身、沒什麼責任感的母親。任性的希樂薇因不聽話而不准上餐廳，她用擴音器來煽動鄰居。朱利安非常孤僻：家人虐待他，他只能依靠自己的機靈。在這個大家彼此認識的小鎮裡，他母親和祖母的被捕成為一件大事。七月到來了，帕特里克終於在夏令營中遇到了與他同年的「靈魂伴侶」。

拍攝日期：1975 年 7 月 21 日至 9 月 9 日。

拍攝地點：提耶爾市與其郊區、克萊蒙費朗（Clermont-Ferrand，多姆山省）、維琪（Vichy，阿列省〔Allier〕）。

法國上映：1976 年 3 月 17 日。

## 1977

### 《痴男怨女》

編劇暨對白：法蘭索瓦・楚浮、米榭爾・費莫德、蘇姍娜・希夫曼。副導演：蘇姍娜・希夫曼、Alain Maline。攝影指導：奈斯特・阿曼卓斯。攝影操作員：Anne Trigaux。聲音：Michel Laurent。布景設計：Jean-Pierre Kohut-Svelko。場記：克莉斯汀娜・貝雷。製片主任：

Philippe Lièvre。剪輯：瑪丁妮‧巴哈凱。配樂：莫里斯‧約貝爾。
劇照師：Dominique Le Rigoleur。監製：Marcel Berbert。製片經理：
Roland Thénot。製片：馬車影片、聯藝製片。發行商：聯藝電影公司。
片長：118 分鐘。格式：35 厘米，Eastmancolor 鏡頭處理。

演員：查理‧德內（飾貝桐‧莫哈內）、Brigitte Fossey（飾女編輯潔娜維耶芙‧畢格〔Geneviève Bigey〕）、Nelly Borgeaud（飾黛芬‧葛雷茲爾〔Delphine Grezel〕）、Geneviève Fontanel（飾內衣商海倫〔Hélène〕）、Leslie Caron（飾久別重逢的維拉）、娜塔莉‧貝伊（飾 Martine Desdoits ／奧蘿爾〔Aurore〕，電話叫醒服務操作員）、Sabine Glaser（飾 Midi-Car 的雇員貝娜黛特）、Luce Stebenne（飾 Midi-Car 的第二位雇員）、Valérie Bonnier（飾門洞裡的女子法比安娜）、Martine Chassaing（飾流體力學研究所的工程師 Denise）、Jean Dasté（飾 Bicard 醫生）、Roselyne Puyo（飾戲院的領位員妮可兒）、Anna Perrier（飾保母烏塔〔Uta〕）、Monique Dury（飾打字員 Duteil 女士）、Nella Barbier（飾會空手道的女服務生莉莉安）、費德莉克‧賈邁（飾茱麗葉特）、Marie-Jeanne Montfayon（飾貝桐的母親克莉斯汀娜‧莫哈內）、Roger Leenhardt（飾出版商貝塔尼先生〔Bétany〕）、Henri Agel 與 Henry-Jean Servat（飾讀書會成員）、米榭爾‧馬爾蒂（飾少年貝桐）、Christian Lentretien（飾警探）、Marcel Berbert（飾黛芬的外科醫生丈夫）、法蘭索瓦‧楚浮（飾喪禮上的一名男子）。

劇情：甫過世的貝桐在他所有女人的陪伴下，前往他最後的安息之地。他愛過租車公司的雇員貝娜黛特、聾啞戲院的領位員妮可兒，他讓烏塔快樂、他讓法比安娜痛苦。他體驗了與奧蘿爾的神祕愛情，每天早上七點，奧蘿爾輕柔的聲音會透過電話將他喚醒。他與會空手道

的女服務生莉莉安發展出如友誼般的愛情，與女性內衣暨年輕人專家海倫失敗的愛情。他甚至體驗了與黛芬的瘋狂愛情，後者是謀殺笨重丈夫的古怪兇手。面對這些成堆的名字，貝桐決定寫一本關於所有曾穿越其生命的女性的見證書。在貝塔尼出版社，潔娜維耶芙說服她的同事相信這本書的原創性，並為它找到一個書名：《痴男怨女》。貝桐來到巴黎，在那裡偶然遇見了維拉，她是唯一一個他想要忘記的人。潔娜維耶芙跟其他人一樣，投入了他的懷抱。但是在一個除夕夜，貝桐為了追逐一雙瞥了一眼的美腿，被車子撞死了⋯⋯。

拍攝日期：1976 年 10 月 19 日至 1977 年 1 月 5 日。

拍攝地點：蒙貝利耶（埃羅省）。

法國上映：1977 年 4 月 27 日。

## 1978

### 《綠屋》

編劇暨對白：法蘭索瓦・楚浮、尚・格魯沃爾，根據亨利・詹姆斯的題材改編。副導演：蘇珊娜・希夫曼、Emmanuel Clot。攝影指導：奈斯特・阿曼卓斯。攝影操作員：Anne Trigaux。聲音：Michel Laurent。場記：克莉斯汀娜・貝雷。布景設計：Jean-Pierre Kohut-Svelko。剪輯：瑪丁妮・巴哈凱。服裝設計：Monique Dury、Christian Gasc。配樂：莫里斯・約貝爾。劇照師：Dominique Le Rigoleur。監製：Marcel Berbert。製片經理：Roland Thénot。製片：馬車影片、聯藝製片。發行商：聯藝電影公司。片長：94 分鐘。格式：35 厘米，Eastmancolor 鏡頭處理。

演員：法蘭索瓦・楚浮（飾朱利安・達維納）、娜塔莉・貝伊（飾

Cécilia Mandel）、Jean Dasté（飾環球報社的主編貝納德 Bernard Humbert）、Jean-Pierre Moulin（飾鰥夫 Gérard Mazet）、Antoine Vitez（飾主教的秘書）、Jane Lobre（飾管家 Rambaud 女士）、Patrick Maléon（飾小喬治）、Jean-Pierre Ducos（飾墓室裡的神甫）、Monique Dury（飾環球報社的秘書 Monique）、Annie Miller（飾過世的妻子 Geneviève Mazet）、Nathan Miller（飾 Geneviève Mazet 的兒子）、Marie Jaoul de Poncheville（飾新娶的妻子 Yvonne Mazet）、Laurence Ragon（飾 Julie Davenne）、Marcel Berbert（飾 Jardine 醫生）、Guy d'Ablon（飾模特兒工匠）、Thi-Loan N'Guyen（飾工匠的助手）、Henri Bienvenu（飾拍賣行的接待員 Gustave）、Christian Lentretien（飾墓園裡的演說者）、Alphonse Simon（飾環球報社的獨腳傳達員）、Anna Paniez（飾學鋼琴的學生 Anna）、塞爾吉·盧梭（飾保羅·馬西尼）、Carmen Sarda-Canovas（飾靈堂裡帶著念珠的女人）、Jean-Claude Gasché（飾警察）、Jean-Pierre Kohut-Svelko（飾拍賣行裡坐輪椅的殘疾人士）、Roland Thénot（飾墓園裡坐輪椅的殘疾人士）、瑪丁妮·巴哈凱（飾拍賣行裡的看護）、Josiane Couëdel（飾墓園裡的看護）、Gérard Bougeant（飾墓園看守人）。

劇情：在法國東部的一個小鎮裡，時間是第一次世界大戰結束後十年，踏實的記者朱利安·達維納活在對妻子茱莉的回憶裡，她在他們婚後一年就過世了。他與一名年老的女管家、一位年幼的聾啞人士住在一起，家裡有個房間專門用來祭祀他的亡妻。朱利安常常把自己關在那裡。一個暴風雨的夜晚，這個房間被閃電擊中並起火了。朱利安認為這是命運的標誌，他與教會聯絡，很快就獲准修復一座廢棄的小禮拜堂，不僅用來祭祀茱莉，還有其他所有他失去的人。為了讓這項

任務能在他死後繼續下去，朱利安轉移並改變了年輕塞西莉亞對他的愛；他將她變成禮拜堂的新守護者，她將會繼續耕耘對他至親亡者的回憶。

拍攝日期：1977 年 10 月 11 日至 11 月 25 日。

拍攝地點：康城（Caen）、弗勒爾（Honfleur，卡爾瓦多斯省）、菲克夫勒爾－埃坎維爾（Fiquefleur-Équainville，厄爾省）。

法國上映：1978 年 4 月 5 日。

## 1979
### 《愛情狂奔》

編劇暨對白：法蘭索瓦・楚浮、瑪麗－法蘭斯・皮瑟、尚・奧雷爾、蘇姍娜・希夫曼。副導演：蘇姍娜・希夫曼、Emmanuel Clot。攝影指導：奈斯特・阿曼卓斯。攝影操作員：Florent Bazin。聲音：Michel Laurent。場記：克莉斯汀娜・貝雷。布景設計：Jean-Pierre Kohut-Svelko。製片主任：Geneviève Lefebvre。剪輯：瑪丁妮・巴哈凱。歌曲：Alain Souchon、Laurent Voulzy。配樂：喬治・德勒呂。劇照師：Dominique Le Rigoleur。監製：Marcel Berbert。製片經理：Roland Thénot。製片：馬車影片。發行商：AMLF。片長：94 分鐘。格式：35 厘米彩色暨黑白片，Eastmancolor鏡頭處理，Pyral磁帶。

演員：尚－皮耶・李奧（飾安端・達諾）、瑪麗－法蘭斯・皮瑟（飾柯萊特・達茲）、克勞德・傑德（飾克莉斯汀娜・達諾）、姐妮（飾女插畫家莉莉安）、Dorothée（飾 Sabine Barnerias）、Rosy Varte（飾柯萊特的母親）、Marie Henriau（飾審離婚的法官）、

Daniel Mesguich（飾書商 Xavier Barnerias）、Julien Bertheau（飾安端的繼父 Lucien 先生）、Jean-Pierre Ducos（飾克莉斯汀娜的律師）、Julien Dubois（飾阿爾方斯‧達諾）、Alain Ollivier（飾艾克斯普羅旺斯的法官）、Pierre Dios（飾 Renard 律師）、Monique Dury（飾書店收銀員 Ida 女士）、Emmanuel Clot（飾印刷師伙伴 Emmanuel）、Christian Lentretien（飾火車上的搭訕者）、Roland Thénot（飾電話中憤怒的男人）、Alexandre Janssen（飾火車餐車裡的小孩）、理查‧卡納楊（飾唱片行裡的客人）。

劇情：分居幾年後，安端和克莉斯汀娜‧達諾離婚了。離開法院後，安端沉默不語，回想了幾個不久前發生的場景。幾公尺遠的地方，一位名叫柯萊特的女律師認出了曾向她獻殷勤的安端。她在 Xavier 的書店買了安端的書《愛情沙拉》（*Les Salades de l'amour*），並在前往法國南部的夜間火車上閱讀。安端陪兒子阿爾方斯去火車站時，看到了柯萊特，就衝進車廂去找她。柯萊特以無比的勇氣面對逆境，每一次都能透過安端的「懺悔」來喚醒自己的青春。但是，一場爭吵讓這個夜晚提早結束了。回到巴黎後，安端去找女友莎賓娜（Sabine），後者責備他自私、猶豫不決，最後把他攆出門。安端終於反應過來了。但是，只有在歷經莎賓娜的照片被撕掉、重建、遺失又找回後，才能促使他選擇自己的道路。

拍攝日期：1978 年 5 月 29 日至 7 月 5 日。

拍攝地點：巴黎。

法國上映：1979 年 1 月 24 日。

備註：這是安端‧達諾五部曲的最後一部電影。

## 1980

### 《最後地下鐵》

編劇暨對白：法蘭索瓦・楚浮、蘇珊娜・希夫曼、Jean-Claude Grumberg。副導演：蘇珊娜・希夫曼、Emmanuel Clot、Alain Tasma。攝影指導：奈斯特・阿曼卓斯。攝影操作員：Florent Bazin。聲音：Michel Laurent。場記：克莉斯汀娜・貝雷。布景設計：Jean-Pierre KohutSvelko。製片主任：Roland Thénot。剪輯：瑪丁妮・巴哈凱。服裝設計：Lisèle Roos。配樂：喬治・德勒呂。劇照師：Jean-Pierre Fizet。製片經理：尚－喬塞・里榭。製片：馬車影片、SEDIF、TF1、Société française de production。發行商：Gaumont。片長：128 分鐘。格式：35 厘米，Fujicolor 鏡頭處理，Pyral 磁帶。

演員：凱薩琳・丹妮芙（飾瑪麗邕・史坦納）、傑哈・德巴狄厄（飾貝納德・格蘭傑）、Jean Poiret（飾導演尚－盧普・柯丹〔Jean-Loup Cottins〕）、Heinz Bennent（飾盧卡・史坦納）、Andréa Ferréol（飾服裝設計師 Arlette Guillaume）、Sabine Haudepin（飾 Nadine Marsac）、Maurice Risch（飾舞台經理 Raymond Boursier）、Paulette Dubost（飾服裝管理員 Germaine Fabre）、尚－路易・理查（飾劇評家達夏特〔Daxiat〕）、Marcel Berbert（飾劇院主管 Merlin 先生）、Richard Bohringer（飾教堂裡的蓋世太保）、Jean-Pierre Klein（飾貝納德的反抗軍朋友 Christian Léglise）、Martine Simonet（飾女小偷 Martine Sénéchal）、Renata Flores（飾小酒館裡的德國女歌手 Greta Borg）、Hénia Ziv（飾房務人員 Yvonne）、尚－喬塞・里榭（飾瑪麗邕的愛慕者 René Bernardini）、Alain Tasma（飾導演助理／舞台上的獵場看守人 Marc）、Jessica Zucman（飾猶太小女孩 Rosette Goldstern）、René Dupré（飾劇作家 Valentin 先生）、

Pierre Belot（飾瑪麗邕下榻旅館的接待員）、Christian Baltauss（飾貝納德的接替者 Lucien Ballard）、Rose Thierry（飾門房／ Jacquot 的母親 Thierry 夫人）、Franck Pasquier（飾小 Jacquot ／舞台上的 Éric）、Laszlo Szabo（飾 Bergen 中尉）。

劇情：儘管德國人佔領了一半的法國，但瑪麗邕‧史坦納只想要排練她必須在蒙馬特劇院上演的戲劇。自從她的德國猶太人丈夫盧卡離開後，她就負責管理這間劇院。事實上，盧卡就躲在這棟建築物的地下室。每晚，瑪麗邕都會去看他並與他討論劇團演員的工作，特別是團中新進的年輕男主角貝納德‧格蘭傑。他的老友尚－盧普‧柯丹則負責導演的工作。在親納粹的劇評家達夏特毫不鬆懈的監視下，瑪麗邕必須更加謹慎，更何況貝納德是反抗軍網絡的成員，他正與敵人展開積極的對抗。彩排後，貝納德被達夏特挑釁的評論激怒，他的反應引發了軒然大波，這促使他公開選擇了自己的陣營。他因而放棄了戲劇，但他救了盧卡一命，並向瑪麗邕表白，然後加入了反抗軍。解放後，瑪麗邕去醫院探望受傷的貝納德……然而布幕降下，表明這是盧卡‧史坦納的新戲，他已經恢復了權益，還受到觀眾的喝采。

拍攝日期：1980 年 1 月 28 日至 4 月 21 日。

拍攝地點：克利希市（上塞納省）、巴黎。

法國上映：1980 年 9 月 17 日。

備註：獲得 1980 年法國凱薩獎十個獎項，包括最佳電影和最佳導演。

## 1981

## 《鄰家女》

編劇暨對白：法蘭索瓦‧楚浮、蘇珊娜‧希夫曼、尚‧奧雷爾。副導演：

蘇姍娜·希夫曼、Alain Tasma。攝影指導：William Lubtchansky。攝影操作員：Caroline Champetier。聲音：Michel Laurent。場記：克莉斯汀娜·貝雷。布景設計：Jean-Pierre Kohut-Svelko。製片主任：Roland Thénot。剪輯：瑪丁妮·巴哈凱。服裝設計：Michèle Cerf。配樂：喬治·德勒呂。劇照師：Alain Venisse。製片經理：Armand Barbault。製片：馬車影片、TF1 Films Production。發行商：Gaumont。片長：106 分鐘。格式：35 厘米，Fujicolor 鏡頭處理，Pyral 磁帶。

演員：傑哈·德巴狄厄（飾貝納德·顧德雷〔Bernard Coudray〕）、芬妮·亞當（飾瑪蒂爾德·鮑沙德〔Mathilde Bauchard〕）、Henri Garcin（飾菲利普·鮑沙德〔〔Philippe Bauchard〕）、Michèle Baumgartner（飾阿蕾特·顧德雷〔Arlette Coudray〕）、Olivier Becquaert（飾貝納德的兒子托瑪·顧德雷〔Thomas Coudray〕）、Véronique Silver（飾歐蒂勒·儒弗〔Odile Jouve〕）、Roger Van Hool（飾 Roland Duguet）、Philippe Morier-Genoud（飾心理治療師）、Jean-Luc Godefrein（飾 Roland 的朋友）、Nicole Vauthier（飾旅館門房妮可兒）、Muriel Combe（飾護士）、Mme Lucazeau（飾旅館老闆娘）、Jacques Castaldo（飾酒吧侍者）、Roland Thénot（飾房仲）、Jacques Preisach 與 Catherine Crassac（飾樓梯間的情侶）。

劇情：貝納德和阿蕾特是一對幸福的夫妻，他們有一個六歲的孩子叫托瑪，另一個則即將出生。一天，菲利普與瑪蒂爾德·鮑沙德搬進了隔壁房子。貝納德立刻認出瑪蒂爾德。在他心裡還存有七年前那場激情的風暴。但是現在，他不想被打擾。任何藉口都能用來避開那個一見到就會激動的人。歐蒂勒·儒弗聽了貝納德的傾訴，想到她自己過往的外遇是以非常糟糕的方式結束的。瑪蒂爾德想要以朋友的身份見

貝納德，但他們最後卻是在一間旅館房間裡面的。他們的激情被重新燃起，但是這種激情是苛求的、有阻礙的，因為他們在一起時並非總是抱持著相同的熱情，而是帶著嫉妒、帶著謊言。在鮑沙德家的招待會上，發生了一件事。菲利普和阿蕾特獲悉一切。菲利普和瑪蒂爾德按計畫去旅行。回來後，瑪蒂爾德陷入了沮喪。在菲利普的要求下，貝納德去醫院探望她。後來鮑沙德一家搬走了。一晚，瑪蒂爾德和貝納德重聚，並結束了他們的生命。他們的屍體直到清晨才被發現……。

拍攝日期：1981 年 4 月 1 日至 5 月 15 日。

拍攝地點：貝爾南（Bernin）、格勒諾勃、科朗（Corenc）與蓬德克萊（Pont-de-Claix），皆位於伊澤爾省。

法國上映：1981 年 9 月 30 日。

## 1983
### 《情殺案中案》

編劇、改編暨對白：法蘭索瓦·楚浮、蘇姍娜·希夫曼、尚·奧雷爾，改編自查爾斯·威廉姆斯（Charles Williams）的小說《情殺案中案》（Vivement dimanche ! [The Long Saturday Night]，伽里瑪出版）。副導演：蘇姍娜·希夫曼、Rosine Robiolle。攝影指導：奈斯特·阿曼卓斯。攝影操員：Florent Bazin。聲音：Pierre Gamet。布景設計：Hilton McConnico。剪輯：瑪丁妮·巴哈凱。服裝設計：Michèle Cerf。配樂：喬治·德勒呂。劇照師：Alain Venisse。製片經理：Armand Barbault。製片：馬車影片、Films A2、Soprofilms。發行商：A. A. A.。片長：110 分鐘。格式：35 厘米柯達黑白片，Agfa

底片，Pyral 磁帶。

演員：芬妮‧亞當（飾維塞爾的秘書芭芭拉‧貝克〔Barbara Becker〕）、Jean-Louis Trintignant（飾房仲朱利安‧維塞爾〔Julien Vercel〕）、Philippe Laudenbach（飾維塞爾的律師 Clément 先生）、Caroline Silhol（飾朱利安的妻子瑪麗－克莉斯汀娜‧維塞爾〔Marie-Christine〕）、Philippe Morier-Genoud（飾警長 Santelli）、Xavier Saint-Macary（飾攝影師 Bertrand Fabre）、Jean-Pierre Kalfon（飾神父賈克‧馬蘇里耶〔Jacques Massoulier〕）、尚－路易‧理查（飾 Ange Rouge 的老闆 Louison）、Anik Belaubre（飾 Eden 的收銀員 Paula Delbecq）、Yann Dedet（飾天使的臉孔）、Nicole Félix（飾外號「Balafrée」、容貌殘缺的妓女）、Georges Koulouris（飾偵探 Lablache）、Roland Thénot（飾警察 Jambrau）、Pierre Gare（飾警探 Poivert）、Jean-Pierre Kohut-Svelko（飾花天酒地的斯拉夫人）、Pascale Pellegrin（飾秘書職務的求職者）、Jacques Vidal（飾國王）、Alain Gambin（飾戲劇導演）、Pascal Deux（飾 Santelli 警長的副手）、Franckie Diago（飾偵探社的雇員）、Isabelle Binet 與 Josiane Couëdel（飾 Clément 先生的秘書）、Hilton McConnico（飾嫖客）、伊娃‧楚浮（飾秘書）。

劇情：朱利安‧維塞爾是瓦爾省（Var）一個小鎮上的房仲公司主管，他涉嫌犯下兩起謀殺案：一是殺害他的妻子瑪麗－克莉斯汀娜，二是殺害他妻子的情人克勞德‧馬蘇里耶（Claude Massoulier）。情勢對他不利，朱利安‧維塞爾決定自己進行調查，以證明自己的清白。他的秘書芭芭拉‧貝克是一名活潑、堅定的年輕女子，她認為由她來當業餘偵探會更明智。當朱利安躲在公司的辦公室裡時，芭芭拉力圖發掘真相，並經常把她的推論告訴朱利安。就這樣，芭芭拉遇到了一名

心煩意亂的戲院收銀員、一位行為可疑且見識有限的客戶、一個自稱是朱利安好友的熱心律師、一名過於好奇的攝影師、一位糾纏不休的警長，還有一名小酒館網絡的經營者。一路行來屍橫遍野，但芭芭拉很勇敢，而她對老闆的情感也與她的決心並非完全無關。經過幾番波折，芭芭拉終於發現了犯人。而朱利安也懂她了⋯⋯。

拍攝日期：1982 年 11 月 4 日至 12 月 31 日。

拍攝地點：耶爾（Hyères，瓦爾省）。

法國上映：1983 年 8 月 10 日。

# 致謝
## REMERCIEMENTS

貝納德・巴斯蒂德要感謝傑洛姆・普里攸，是他激發了此次出版的想法，並在此書誕生過程的每一階段都予以極大的配合和寬容。

感謝楚浮的三個女兒蘿拉（Laura Truffaut）、艾娃（Eva Truffaut）和喬瑟芬娜（Joséphine Truffaut）堅定不移的信心。

感謝法國電影資料館的 Karine Mauduit 和 Bertrand Kerael 為我們提供了楚浮的手稿及劇照。

感謝德諾伊爾出版社的 Dorothée Cunéo 與 Marguerite de Bengy。

還要感謝羅伯・費雪、Éliane Florentin-Collet、克勞德・德・吉弗雷與克勞德・吉薩。

View 123

## LA LEÇON DE CINÉMA
## DE FRANÇOIS TRUFFAUT

# 楚浮電影課

編者：貝納德·巴斯蒂德（Bernard Bastide）
訪談：尚·科萊（Jean Collet）
　　　傑洛姆·普里攸（Jérôme Prieur）
　　　喬塞·馬里亞·貝爾索薩（José Maria Berzosa）
譯者：李沅洳
主編：湯宗勳
文編：江灝
美術設計：陳恩安
企劃：鄭家謙

董事長：趙政岷｜出版者：時報文化出版企業股份有限公司／108019 台北市和平西路三段 240 號 1-7 樓｜發行專線：02-2306-6842｜讀者服務專線：0800-231-705；02-2304-7103｜讀者服務傳真：02-2304-6858｜郵撥：1934-4724 時報文化出版公司／信箱：10899 臺北華江橋郵局第 99 信箱｜時報悅讀網：www.readingtimes.com.tw｜電子郵箱：new@readingtimes.com.tw｜法律顧問：理律法律事務所／陳長文律師、李念祖律師｜印刷：華展印刷有限公司｜一版一刷：2023 年 12 月 15 日｜定價：新台幣 580 元

 時報文化出版公司成立於一九七五年，並於一九九九年股票上櫃公開發行，於二〇〇八年脫離中時集團非屬旺中，以「尊重智慧與創意的文化事業」為信念。

楚浮電影課／貝納德·巴斯蒂德（Bernard Bastide）編者；尚·科萊（Jean Collet）、傑洛姆·普里攸（Jérôme Prieur）、喬塞·馬里亞·貝爾索薩（José Maria Berzosa）訪談；李沅洳 翻譯—一版 .-- 臺北市：時報文化，2023.12；360 面；14.8×21×2.25 公分 .--（View；123）｜譯自：*LA LEÇON DE CINÉMA DE FRANÇOIS TRUFFAUT*｜ISBN 978-626-374-494-3（平裝）1. 法蘭索瓦·楚浮（Truffaut, François）2. 影評 3. 傳記 4. 訪談 5. 法國｜987.09942｜112017341

Copyright © Éditions Denoël, 2021
This edition published by arrangement with The Grayhawk Agency
Complex Chinese edition (c) 2023 by China Times Publishing Company
All rights reserved.

ISBN：978-626-374-494-3
Printed in Taiwan